藝術如此多嬌

藝林外史

劉吉訶德·著

藝術家出版社

藝術

如此多嬌

藝林外史

劉吉訶德・著

藝術家出版社

自序

　　偶然心情下寫了幾篇藝術趣談文章，在北美洲世界日報《世界周刊》上以「藝林外史」做專欄名稱隔週發表，沒想到受到讀者朋友歡迎，結果陸續寫來至今近兩年時間。雖然自己從未曾有「蓋」世英才的抱負，卻是蓋出來一點虛名，畫家變成話家，也是人在江湖，身不由己。

　　去年到美南休士頓畫展，一位讀者前來參觀，賦詩一首給我，談他讀拙文的感想。詩最後道：「妙文連夜讀，拍案笑聲中。」寫藝術文稿，放下嚴肅的「學者」身段形象，博得大家哈哈一笑，自娛娛人，貽笑大方，也算是「為藝術犧牲」吧！內人慈惠我以後乾脆改用筆名開展覽算了，她相信比用本名更有反響，這些雜文真的擾亂了我的人生規劃。

　　朋友安慰、鼓勵我說：「欣賞三國演義的人永遠比讀三國誌的人多。」誠哉斯言！理論的論述自然重要，生活的著說也具有普及意義。莎士比亞的戲劇非常庶民化；莫札特的音樂在當時是雅俗共賞的；法國大革命前大衛的畫吸引萬人爭睹，影響到革命產生，這些都是藝術生活化昭彰的史例。

　　當今藝術創作紛紛以領先時代為尚，逐漸遠離一般人的認識；無獨有偶，藝評文字也以艱僻為深奧，板著面孔一本正經述說學理

令人生畏，藝術成爲生命裡不可承受的重，這是知識的傲慢。當藝術脫離開生活，成爲象牙塔裡精緻的小衆文化，即有失去生命的隱憂。個人在藝術領域倘佯了三十餘年，創作、執教之餘，深深覺得藝術望之儼然，可以即之亦溫。用輕鬆的態度審視藝術，也是誠實的面對一種生命的眞實。

這兒收錄的三十六篇文稿，涉獵文學、音樂與美術的故事軼聞，隨想隨寫沒有什麼條理，雖然幽默行筆，事件卻未敢亂造，均有出處可以查證。整體看寫得十分普普，對象當然是給大衆的，是生活的。

文章結集出版，字句重新做了一點潤飾整理，也增加、補充了一些圖片，以補報章版面受限之不足。年歲漸老，叟言無忌，難免煙花亂竄，藝術界及現世諸君請勿對號入座，如受波及，還望海諒。

出版時循例，卻是眞心要感謝《世界周刊》蘇斐玫主編及「藝術家出版社」何政廣兄的愛護和支持，也謝謝「藝術家」編輯群付出的努力，當然還有賢妻長期對我胡思亂想、胡言亂語的寬容，沒有他們，這本書不可能與大家見面。

目錄

美麗的錯誤

人生裡的錯誤常不美麗，偶爾遇著有意栽花花不發，無心插柳柳成蔭的情形，由於意外，往往成為生活裡的花朵；有些事情明明錯了，卻被人讚美欣賞，這樣子的美麗錯誤可遇而不可求；倘若某件事情大家接二連三擺了烏龍，最後竟還以美麗來結束，可能性微乎其微，藝術上卻真的不乏這樣的事例。

事例之一：亞當、夏娃惹的禍。

聖經說亞當是上帝用泥造的，夏娃是用亞當的肋骨造的，所以他倆都不是從媽媽肚腹生出來，照理不會有肚臍眼兒才是，可是西洋美術無數繪畫、雕塑表現的亞當、夏娃全犯了相同錯誤，都有肚臍眼兒。

米開朗基羅（Michelangelo）在羅馬西斯汀教堂畫的〈創世記〉，天上威嚴的上帝伸出手指賜給躺臥地面軟弱無力的亞當生命，是人類獲得生命剎那的寫照，氣勢渾沌龐大，是藝術的傑作，只可惜米開朗基羅給亞當畫了個肚臍眼兒，留下畫蛇添足美麗的錯

誤。這幅畫裡伸著手指接觸、傳遞生命的表現後來被電影「外星人」（E.T.）抄襲，成為經典畫面，只是電影裡面已經沒有肚臍問題需要討論了。

早於米開朗基羅的佛羅倫斯巨匠馬薩其奧（Masaccio）的代表作〈失樂園〉裡，被天使趕出樂園而號啕哭泣的亞當和夏娃腹部也有明顯的肚臍；稍晚於米氏的拉斐爾（Raphael）和提香（Titian）又犯了相同錯誤。這些畫家都是義大利人，其他各地著名的藝術家們，包括德國的杜勒（Durer）、法國的安格爾（Ingres）和羅丹（Rodin）等也在這個題材上同樣一錯再錯，我從事藝術工作三十多年，至今沒發現對這問題描畫正確的作品。有一種解釋說上帝按照祂的形象造人，亞當、夏娃有肚臍，因為上帝也有肚臍，這樣的推理想像力太豐富，難道上帝也是母親肚子生的嗎？未知人，為知神，問題更將沒完沒了，幸運的是這些爭論沒有影響藝術的審美感受。

除了亞當、夏娃外，藝術裡另一件肚臍烏龍發生在愛與美的女神維納斯（Venus）身上。希臘神話說天地最初混濁不分，天是男，地是女，天地交合生出的兒女因為天地未分，只能極不舒服的擠在母親肚子裡，一日天地又在激烈的嘿咻親熱，兒女在母親

肚裡被折騰得忍無可忍，其中之一克羅諾斯（Kronos）（即後來天神宙斯Zeus的父親）一怒之下拿把鐮刀就把他老爸的那話兒割掉了，天負痛大叫一聲逃開，從此天地就分開了。

希臘人老祖宗和今天好萊塢的電影編劇真是英雄所見略同，故事集色情和暴力一體，大概這是最早的斷根事件，使不少男士心中怕怕。後來天的陽具被克羅諾斯隨手拋棄丟進大海，蛻變成維納斯，所以維納斯是性的化身和象徵，這是基因作祟。西方畫家非常喜歡畫維納斯從海洋誕生這個題材，胖子波蒂切利（Botticelli）畫的著名的〈維納斯誕生〉就是描畫風神把維納斯自海裡吹送到岸，克羅諾斯姊妹的女兒為她披上衣服的情狀。

依照神話看維納斯也不應該有肚臍眼兒，可是古往今來無數藝術家創作的維納斯都有肚臍，克阿納赫（Cranach）、波蒂切利、吉奧喬尼（Giorgione）、丁多列托（Tintoretto）、提香、魯本斯（Peter Paul Rubens）……，直到近世的比利時畫家保爾‧德爾沃（Delvaux）的〈入睡的維納斯〉還是如此，這些人是死不悔改的肚臍派。西班牙大畫家委拉斯蓋茲（Velazquez）畫了一幅〈梳妝的維納斯〉，維納斯以背部對著觀眾，看不見肚腹，無從知道有沒有肚臍，馬馬虎虎被他矇混過去，算是沒有缺陷的作品了。西洋美術裡唯一正面不畫肚臍眼兒的名作是畢卡索（Picasso）的立體派開山之作〈阿維儂姑娘〉，不過這張畫不是畫夏娃或維納斯，而是以妓女作模特兒，常人沒有了肚臍自然也是美麗的錯誤。

除開肚臍外，藝術上還有其他一些美麗的錯誤故事流傳。

米開朗基羅每每自稱「雕刻家米開朗基羅」，除了畫畫外，雕刻更是他的拿手絕活。他二十九歲雕了裸體的〈大衛像〉，是人體力與美的代表，有人問他怎麼完成的，他大言不慚的胡蓋說他看見大衛在石頭裡，所以把他拉了出來。看來這個大衛和中國的石猴兒孫悟空是親戚，都是石頭裡蹦出來的。不過〈大衛像〉有一個嚴重錯誤──猶太的律俗男孩到了一定歲數是要割包皮的，稱作行割禮，是他們人生的大事，這個大衛卻沒有割包皮，難怪許多人懷疑他不是猶太人。

米開朗基羅還有另一件雕刻名作〈摩西〉，完成時他仍然不改多話的毛病，得意之下拿起鎚子敲擊摩西膝蓋命令他開口說話，不料用力過猛幹出了驢事，把膝蓋敲碎一塊，後來雖然修補了，仍舊留下錯誤的疤痕，不知義大利的氣候，摩西可曾染患風濕痛？

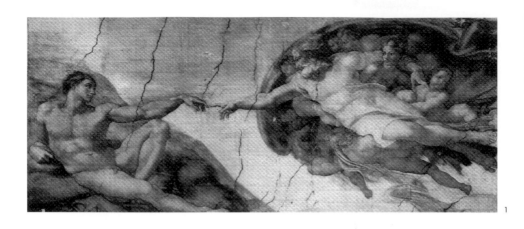

與米開朗基羅齊名的青年才俊拉斐爾在亞當、夏娃的肚臍眼兒上犯了米氏同樣過錯，在他的代表作〈聖容顯現〉上畫耶穌升天又犯了另一項錯誤。升天的耶穌兩腳懸空，大腳趾微開，腳科醫生認為這是穿日本夾腳木屐的後遺症狀，猶太拖鞋好像不會造成這種難看的結果。

至於天使有沒有翅膀？長什麼樣子？由於沒有藝術家見過，所以人言言殊，米開朗基羅畫的天使沒有翅膀，他的〈創世記〉和〈最後審判〉裡的天使一如常人，像會中國武術輕功，躡空蹈虛飄浮在空際；拉斐爾畫的天使卻長了翅膀。多數藝術家筆下的天使都有一對長長的翅膀，大多是天鵝的翅膀，也有老鷹的、白鶴的、紅鶴的、孔雀的、燕子的和鴿子的翅膀，「鳥」事一籮筐，其中總有人搞錯了，也許所有人都搞錯了，只是我們無從知道正確的答案。

當代美術裡藝術家常常有意製造一些錯誤，與前述無心而犯的過錯不同；超現實主義從佛洛依德（Sigmund

● 米開朗基羅的〈大衛像〉未割包皮，被懷疑不是猶太人。

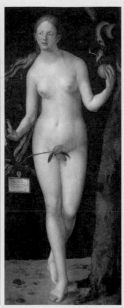

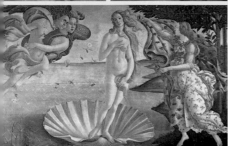

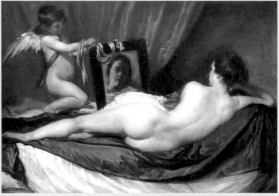

2	4
3	5
6	

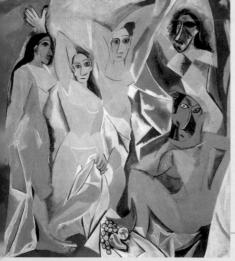

❶ 米開朗基羅的〈創世記〉，亞當的肚臍是畫蛇添足的美麗的錯誤。

❷ 杜勒的亞當和夏娃也犯了肚臍錯誤。

❸ 波蒂切利的〈維納斯誕生〉裡風神把維納斯自海洋吹送到岸。

❹ 比利時畫家保爾・德爾沃所繪的〈入睡的維納斯〉。

❺ 委拉斯蓋茲畫的〈梳妝的維納斯〉，維納斯背對觀眾，肚臍問題被他矇混過去。

❻ 畢卡索的〈阿維儂姑娘〉沒有畫肚臍眼兒也是美麗的錯誤。

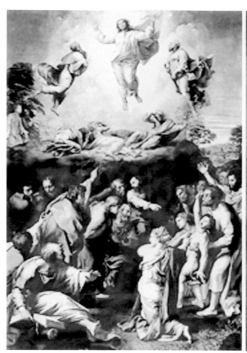

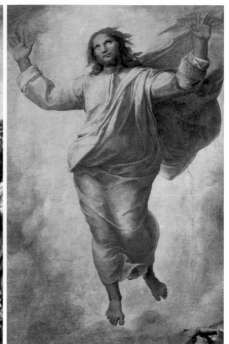

Freud）的潛意識演繹、探討人類精神
裡的先驗層面，流為一種狂想，馬格
利特（Magritte）飛天的山堡和達利
（Dali）軟塌塌的鐘錶都化不可能為可
能。現代藝術裡外形對錯不再是問
題，藝術家有更多發揮的自由，其中
演變說來話長，不在本文討論的範
圍。

$1\begin{array}{|c}2\\\hline3\end{array}$

❶ 拉斐爾的〈聖容顯現〉全圖。
❷〈聖容顯現〉耶穌的腳趾微開，腳科醫生認為
　是穿日本夾腳木屐的後遺症狀。
❸ 天使的翅膀眾說紛紜，圖為羅莎雷斯
　（Rosales）畫的天使。

Art
惺惺相惜與
瑜亮情節

藝術源自主觀，叫藝術家客觀是不切實際的幻想，藝術家們偶爾英雄所見略同，自然惺惺相惜引爲知己哥兒們，若是見解互異，特別是實力名望相當，要沒有瑜亮情結也難。有時候原本至交好友，因爲某種原因，割袍斷義形同陌路，其中的牽絆糾葛，往往一言難盡。

　　十六世紀畫壇怪胎希臘人艾爾·葛利哥（El Greco）曾在義大利從提香學畫，因爲輕蔑米開朗基羅的〈最後審判〉，主張毀去由他自己重畫，惹惱了教皇，被趕到化外之邦西班牙去。一般人的頭與身體比例約爲1比7，此公畫的人物身體特長，常常興之所至達到1與12之比；他畫耶穌頭上的聖光不是圓的而是方形；在西班牙所作之畫每爲皇室和教會拒收，爲此打過幾場官司，生時常常吃癟，十分不得志，死後三百多年時來運轉才大大出名。

　　葛利哥和米開朗基羅是兩代人，

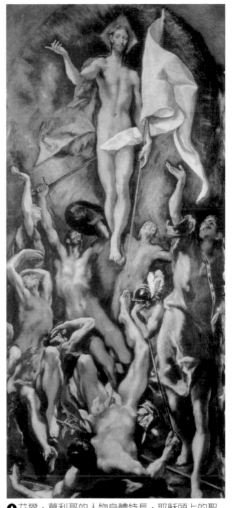

❶艾爾·葛利哥的人物身體特長，耶穌頭上的聖光不是圓的而是方形。

他對米氏看不對眼，是活人對死人的瑜亮情結作祟。

　　十八世紀末、十九世紀初是藝術上古典主義當行之時，古典主義注重道德的理想性，發展爲一種精緻典雅

藝術如此

13

的表現形式，1789年法國大革命後，社會需要一種更激情的藝術形式來宣洩激昂狂飆、愛拚才會贏的、你死我活的時代精神，浪漫主義於焉興起。

講求完美的古典主義畫家自然看不慣澎湃激烈的浪漫主義作品，他們譏嘲浪漫派領導畫家德拉克洛瓦（Delacroix）如用掃把畫畫，粗糙無比，所畫的〈西奧大屠殺〉簡直是藝術大屠殺，慘不忍睹；德拉克洛瓦也批評他的死對頭古典主義守護神安格爾頭殼壞去，「充分表現出不完全的

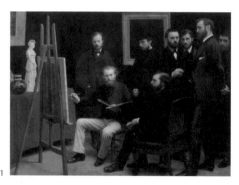

1

知性」。

古典主義和浪漫主義是理性與感性之爭，波及了繪畫、雕塑、音樂、文學各個領域。德拉克洛瓦和安格爾間的瑜亮情結是活人對活人的敵我矛盾，除了理念衝突外，還牽涉到當時藝術資源的分配，鬥爭最是劇烈。

十九世紀後半以馬奈（Manet）為領袖的印象畫派興起，初遭保守人士攻訐，對他們支持最力的是同具新思想的改革派自然主義作家左拉（Zola）。左拉不但與馬奈惺惺相惜，他與塞尚（Cezanne）還是中學同學，情同手足。他力捧塞尚，無奈塞尚當時是個扶不起的阿斗，考不上藝術院校，沙龍展落選，老是搞不出名堂，左拉失望之餘突然腦筋短路，寫了篇影射塞尚名為《創作》的小說，敘述一個失敗的畫家的故事，此舉當然令塞尚痛心疾首，二人絕交成了無可避免的結局。

藝術史上另外一件著名的從惺惺相惜、肝膽相照，走到肝膽俱裂的故事發生在梵谷（Van Gogh）和高更（Gauguin）身上。梵谷和高更在巴黎相識，由於臭味相投，1888年梵谷到法國南部的阿爾居住作畫，不久高更也前往與他同住，但二人都是衝動激烈的個性，很快就生出矛盾。一晚彼此在酒館爭吵後，高更回家路上感到有人跟蹤他，回頭發現腦筋已不正常的梵谷拿著剃刀跟在後面要殺他。兩人這段同居，最後以梵谷割下自己耳朵入住精神病院，高更落荒逃回巴黎的惡夢結束。

音樂界和繪畫界的情形也相似，莫札特（Mozart）和義大利的克萊曼第（Muzio Clementi）曾一同在奧皇約瑟夫二世（Joseph II）御前演奏，結果莫札特獨受青睞，克萊曼第吃味之

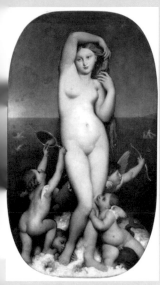

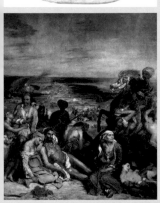

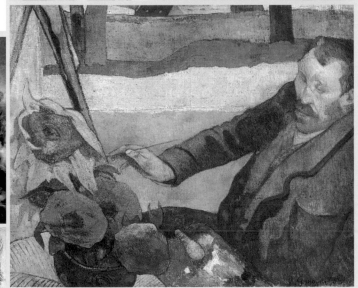

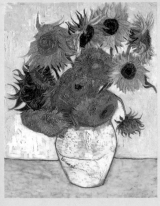

❶ 方亭‧拉圖爾（Fantin-Latour）繪的作家左拉與印象派畫家。前坐者為左拉，畫畫者是馬奈。

❷ 古典主義守護神安格爾被浪漫派批評頭殼壞去，圖為他筆下完美的裸女。

❸ 古典主義畫家譏嘲德拉克洛瓦的〈西奧大屠殺〉是藝術大屠殺。

❹ 畫家塞尚的風景畫。

❺ 梵谷和高更從肝膽相照變為肝膽俱裂，圖為高更為正在畫向日葵的梵谷畫的畫像。

❻ 梵谷的名作〈向日葵〉。

2	4
3	5
6	

餘，後來從事樂譜出版，莫札特成為他的拒絕往來戶，從不考慮莫札特的曲子。至於維也納宮廷樂長薩利耶里（Antonio Salieri）妒嫉莫札特的故事更為人們熟知，傳說他因此毒死了莫札特。林姆斯基‧高沙可夫（Rimskii-Korsakov）以此傳說譜寫出一部二幕歌劇，好萊塢也拍了著名的「阿瑪迪斯」（Amadeus）影片，雖然史學家認為這是子虛烏有的無稽傳聞，但是薩利耶里的不白之冤，跳到黃河已洗不清了。

貝多芬（Beethoven）是帶領音樂從古典主義邁向浪漫主義的英雄人物，他與大詩人歌德（Goethe）交往，卻不能瞭解彼此。有一天他倆一道出遊，遇到執政大公的馬車經過，歌德立即站到路邊讓車過去，貝多芬卻勇往直前要車停下讓他。一般傳記讚美貝多芬布衣傲王侯的骨氣，我很懷疑他是不是耳朵不好聽不見車響？歌德看見車來了沒有拉朋友一把提醒小心，似乎不太夠意思。

有些瑜亮情結源於人在江湖身不由己，作曲家布拉姆斯（Brahms）和華格納（Wagner）就有這種情形。他們的創作理念互異，但都是德國人，又同時享譽樂壇，各有大批樂迷擁護，所以對峙較勁得十分激烈，其實二人內心互相敬重。布拉姆斯私下寫信給友人說：「我也願意被稱為華格納迷，因為我不能容忍反對他的人的淺薄之見。」華格納一生風流倜儻，勾引了老師李斯特（Liszt）的女兒拋棄家庭私奔，老布卻單戀舒曼（Schumann）的妻子鋼琴家克拉拉（Clara Schumann）而抱持獨身主義。

布拉姆斯古板卻有急智，他欣賞小約翰‧史特勞斯（Johann Strauss），一次宴會中他在史特勞斯夫人扇子上寫下數節她先生的圓舞曲音符說：「很遺憾這不是布拉姆斯的作品」，捧得人心花怒放。另一次人家問他指揮時戴不戴眼鏡？他回答說，當他指揮「浮士德」，指揮到「女士們打我面前經過」這一段時是一定戴上眼鏡的。

樂評家愛德華‧漢斯力克（Hanslick）是布拉姆斯迷之一，對華格納一向不假詞色，令華格納恨得牙癢，終於想出法子來回敬。他在歌劇「紐倫堡的名歌手」中創造了丑角貝克梅沙影射漢斯力克，首演排練時更叫演員想像當世最惡毒的樂評家做模式，果然令漢斯力克暴跳如雷，也造就漢斯力克因此歌劇成為不朽人物。

俄國作曲家葛令卡（Glinka）、穆梭斯基、鮑羅定（Borodin）、林姆斯基‧高沙可夫等人聯手搞音樂的本土化運動，彼此惺惺相惜成為集團，史

1 | 2

❶ 布拉姆斯對舒曼的妻子克拉拉一往情深。
❷ 華格納勾引了老師李斯特的女兒拋棄家庭和他
私奔。

稱「五人團」(註)，與西歐樂派的柴可夫斯基（Tschaikovskii）相爭，後來更抨擊年輕的拉赫曼尼諾夫（Rakhmaninov）。可憐的拉赫曼尼諾夫被批評得體無完膚，以致羅患神經衰弱症，幸虧後來治療得法，否則我們今天將聽不到他甜美的「第二號鋼琴協奏曲」了。1905年俄國當局不知有意還是無知，居然頒發葛令卡音樂獎給拉赫曼尼諾夫，不是冤家不聚頭，這齣現世的荒謬劇幸好沒有再次引起拉赫曼尼諾夫的神經衰弱來。

同行的糾葛說不完，跨行的糾葛一樣難免。作曲家德布西（Debussy）用諾貝爾獎作家梅特林克（Maeterlinck）的「貝利亞與梅麗桑」譜寫歌劇，德布西形容二人初見面合作「梅特林克好像少女看見未來夫婿般嬌羞」，但是隨著工作進行，彼此矛盾日深，終於

在選擇女主角事上爆發開來，梅特林克揮舞手杖衝進德布西家裡準備痛毆對方，德布西居然被嚇暈在椅子上，真是非常不爭氣。此事最後鬧成官司，梅特林克在雜誌上公開詛咒自己參與的這齣歌劇最好一開始即慘敗結束。

中國傳統文人相輕也是瑜亮情結的心理表現。民國初年徐悲鴻、劉海粟是藝壇公知的對頭，恩怨糾纏半世紀，隨著二人先後作古，彼此的是非都成為後人茶餘的談助。羅貫中在《三國演義》開頭寫道：

> 滾滾長江東逝水，浪花淘盡英雄，是非成敗轉眼空，青山依舊在，幾度夕陽紅。白髮漁樵江渚上，慣看秋月春風，一壺濁酒喜相逢，古今多少事，都付笑談中。

藝術家間的爭執和政治人物的爭戰差堪近之，一笑泯恩仇，說來容易做來難。不過藝術人終不同於政治人需要計較黑白善惡，藝術的包容性使藝術史上的故事平添了人們欣賞藝術的興味，故事雙方人物都伴隨著事件長久存活在愛藝者記憶當中。

.註 「五人團」是俄國國民樂派代表團體，由葛令卡奠基，巴拉奇列夫（Balakirev）帶領一群非專業作曲家組成。成員包括凱撒．庫宜（Cesar Cui）、穆梭斯基、鮑羅定、林姆斯基．高沙可夫。

寡人有疾 — 藝術家的吃喝嫖賭懶

吃、喝、嫖、賭、懶是人生五大病，常人常犯，任性的藝術家更難免，常常成為他們的寡人之疾，只是藝術家比常人幸運，人們容易因為他們美妙的藝術創作，輕易原諒他們。

音樂家羅西尼（Rossini）好吃有名，不但是老饕，懶也出名。他活了七十六歲，二十四歲以「塞維亞的理髮師」成名，三十七歲發表「威廉泰爾」後即不再作歌劇，白白糟蹋了後半生近四十年的天才。

羅西尼曾說：「人體是一個龐大的交響樂團，而胃是其中的指揮。」他少年時在豬肉舖當學徒，能夠盡情大吃香腸而非常開心，長大後不改好吃毛病，據說一次受邀晚餐後主人殷勤的請他下次再來便飯，他回答說不必下次再來了，現在不妨再吃一頓。我看過他的肖像，圓圓臉，嘴並不大，一樣吃遍四方。比他年長的貝多芬和較他年輕的華格納都喜歡和他交往，是屬於那種時時罩得住，處處罩

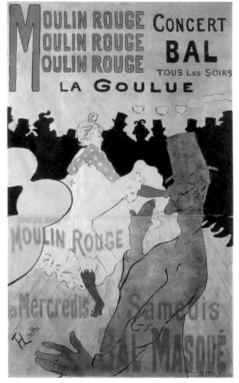

1

❶ 羅特列克為酒館畫的海報洋溢生動歡悅的情調。

❷ 羅西尼是時時罩得住，處處罩得住，人人罩得住的人物。

❸ 列賓為穆梭斯基畫肖像，散亂的頭髮鬍鬚配上狂熱的眼神，是酒精中毒的樣貌。

❹ 花心的李斯特對女性最具博愛精神。

❺ 傳說貝多芬染患梅毒而死，現代科學家發現真正的死因是鉛中毒。

得住，人人罩得住的人物。

　　法國名作家大仲馬（Alexandre Dumas）也是美食家，由於揮霍無度，最後破產了事。他兒子小仲馬是《茶花女》的作者，說他父親吃得太多，半夜睡不著，所以總是半夜裡起來寫作，原來大仲馬膾炙人口的《俠隱記》、《基督山恩仇記》等都是吃得太多的副產品。喜好美食是人的天性，多半的藝術家生活得苦哈哈的，有幸像羅西尼般終日享受美食的不多，反倒是借酒澆愁的佔了絕大多數。

　　藝術家與酒的故事可以洋洋灑灑寫上好幾本書，愛喝酒的藝術家眞是車載斗量，相印象派畫家羅特列克（Toulouse-Lautrec）就整天沉浸酒館，爲了換酒喝，他爲酒館畫的海報洋溢著生動歡悅的情調。幾年前我去巴黎蒙瑪特的小酒館，還彷彿見到他畫裡那些鮮活的飲酒紳士和跳肯肯舞的女郎們。美國抽象表現主義大師帕洛克（Jackson Pollock）也是酒徒，夜路走多遇到鬼，最後因爲酒醉駕駛送掉性命。

　　蘇聯最偉大的畫家列賓（Repin）爲作曲家穆梭斯基畫了幅肖像，散亂的頭髮、鬍鬚配上狂熱的眼神和浮腫的臉頰，其狀讓人不敢恭維，一看就是酒精中毒樣兒。穆梭斯基酷愛狂飲

黃湯，列賓爲他畫像時他正住院治療，醫生嚴禁他再喝酒。據列賓的記述，由於適逢穆梭斯基生日，朋友偷偷送給他一大瓶白蘭地，他欣喜若狂，到第二天列賓再去爲他畫像時，他已不在人世，作鬼快活去了。

　　畫家、音樂家外，文學家一樣嗜酒，象徵文學的鼻祖愛倫·坡（Alan Poe）即是爛醉如泥的死於巴爾的摩的街道旁，大文豪如此作古，情境十分的悲慘。

　　西方的酒鬼藝術家雖然多，但他們的藝術創作和酒是分開的二回事兒，不常混爲一談，不像中國文人半醉半醒作的書法和繪畫，酒精成爲藝術的燃媒，產生奇逸超絕的作品，主要因爲西洋藝術製作費時，不同於書法和水墨畫能夠一揮而就。

　　藝術家感情豐富，難免多情。浪漫派作曲家李斯特對女士最具博愛精神，見一個愛一個，感情生活多彩多姿，「浪漫」得不得了；近世的畢卡索，還有中國的張大千等也不遑多讓。有些藝術家天生異稟，感情之外肉體的慾求非常強烈，嫖妓成爲生活的一部分。印象派老祖馬奈找了位妓女做他的模特兒，沒想到沒吃羊肉卻惹了一身羶。他畫妓女穿了性感的露跟拖鞋赤裸裸躺臥白床褥上，旁邊立著一位手執鮮花的黑人侍女，這就是

❶鬼才帕格尼尼是賭王，圖為浪漫派大師德拉克洛瓦筆下演奏中的帕格尼尼。

有名的〈奧林匹亞〉，結果此畫引起軒然大波，遭到衛道之士刻毒的非議，使他不得不跑去西班牙躲避風頭。

稍後的另一位印象派畫家羅特列克更是出名的浪子，長住妓院花叢裡，他畫過很多風塵妓女，不過由於羅氏身有殘疾，輿論對他算是比較網開一面。

傳說中貝多芬和高更都是染患梅毒死的，還有存在主義的尼采（Nietzsche）也因梅毒全身痲痺，近來美國科學家化驗貝多芬的一撮頭髮，

發現他死於鉛中毒，幫他平反了名譽。

英國作家王爾德（Oscar Wilde）在新婚蜜月旅行期間將新娘子扔在一邊，獨自跑到妓院尋花問柳，寡人之疾已病入膏肓；另一位美國作家福克納（Faulkner）說過一句名言：「作家最完美的家是妓院，上午寂靜無聲，入夜歡聲笑語。」風流幽默卻不下流，境界比王爾德高了。

朋友形容從事藝術像賭博，投眾所好的是小賭，容易生存但不能享大名；作眾人不懂的是大賭，要麼餓死，要麼永垂不朽，這個比喻入木三分。

藝術界最好賭的賭王要算小提琴家、作曲家「鬼才」帕格尼尼（Paganini）。帕格尼尼有次賭錢輸了，把自己心愛的朱塞佩‧瓜耳奈里名琴都送進了當舖，到演奏會開始時無琴可拉，朋友們趕緊湊足贖款把琴取回，他才能匆匆登台，結果演出依然出神入化，聽眾們如癡如醉。今日的小提琴家每天需要練習七、八小時，見帕格尼尼好像都不必練琴，怎不感到氣結？也許帕格尼尼太好賭了，傳說他用靈魂與魔鬼打賭換得琴技。他五十八歲死於法國尼斯，當地主教憚於他是「地獄之子」，不准他的遺體葬在該處，更添增了生平的傳奇。

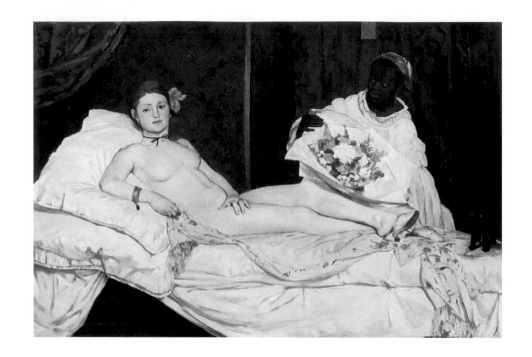

最後談到懶，藝術家懶而幸能成功的不多，前面談到的羅西尼，三十七歲前雖然常常躺在床上作曲，可也只是小懶，作品產量還是頗驚人的，三十七歲後才變成大懶蟲。畫家、音樂家都必須持續創作，太懶，作品太少，就不會有影響力。文學上倒不乏只寫一本書的作家——愛彌麗・布朗特（Emily Bronte）除詩集外，只留下了一本小說《咆哮山莊》，死時才三十歲，生前未享受成功的滋味，若不早逝，應該還會有其他作品問世；瑪格麗特・米契爾（Margaret Mitchell）一輩子也僅寫了一本小說《飄》，當時她

已中年了，正是見好就收；《麥田捕手》的作者薩林傑（Salinger）後半生遁世隱居，人們也看不到他的新作，他拒絕一切採訪，怪癖更甚於懶散。

一般人寡人犯疾常遭社會非議，藝術家們卻屬於另類，吃、喝、嫖、賭、懶都成了美談，難怪藝術家儘管生活拮据，死也不改其樂。俗語說：「當了三年叫化子，皇帝老子都不幹了」，這份諸法皆空，自由自在，除了叫化子外，大概只有藝術家深得個中三昧。

⬆ 馬奈雇妓女作模特兒畫了〈奧林匹亞〉，遭到衛道之士惡毒的非議。

天才的證據
──婚姻

❶ 大衛的〈侍從官給布魯圖斯帶來他兒子的屍體〉裡女人只會昏厥哭喊。

❷ 大衛的〈薩比奴的女人〉歌頌偉大的女性力量。

不記得誰說過「不幸的婚姻是天才的證據」這句促狹的話，藝術家們的天才當然不必去說，所以他們的婚姻自然包括不足為外人道也的諸般滋味。

　　中國老祖宗造字十分有學問，「婚姻」的「婚」字就暗藏玄機，女人解釋說女、昏合成為「婚」，女人昏了頭，甘願為男人燒飯、洗臭襪子、生孩子的才結婚；男人的解釋卻是「婚」字是結婚禮堂上女人旁邊站了個甘心置身牢籠，供養長期飯票的昏了頭的人，這個人當然是男人了。不管那一種解釋正確，結婚總是戀愛到頭殼壞去，誤以為對方是全世界最完美的男人或女人的幻象結果。

　　由來好夢最易醒，戀愛的幻象來得快，熱潮退了去得也快。莎士比亞（Shakespeare）十八歲時與大他八歲的安妮（Anne Hathaway）在故鄉斯脫拉福奉兒女之命結婚，先後生了三個孩子，他們的婚姻乏善可陳，莎士比亞就一人跑到倫敦闖天下，一去十餘年，臨老才回家安度餘年，死時遺囑把財產分給子女親友，只分給妻子一張床，十分薄倖。

　　像莎士比亞一樣讓太太獨守寒窯，當深宮怨婦的例子古代很多，當時的愛情被歌頌得具有宗教般的神聖性，自由亂愛的結果，婚姻籠子進去

藝術如此
23

容易出來難。不幸的婚姻大多必須勉
強維持名份，法定的枷鎖既不得解，
人們只好自求多福，所以情夫、情婦
的現象十分普遍。普羅大眾如此，藝
術家生活當然更多彩多姿了。近世婚
姻觀念有了很大的改變，離婚成為常
態，婚姻像紙杯紙盤，用過即丟，有
些人婚姻分分合合，結個三、四次，
或更多幾次婚都不算什麼，多情的藝
術家自然如魚得水。

　　分析古往今來大藝術家的婚姻，
大抵可以分為歷經波折，修得正果
型；雖不滿意，尚可接受型；表面敷
衍，暗裡報復型；神經衰弱，痛不欲
生型；遠走高飛，不帶走一片雲彩
型；死纏爛打或狼狽為奸，難分難解
型；偏不信邪，再接再厲型……；下
面且舉例一一說明：

　　第一類是歷經波折，修得正果型
──這型以古典主義繪畫大師大衛
（Jacques Louis David）為代表，他與商
人之女夏洛蒂（Charlotte Pecoul）結
婚，正值法國大革命前夕。大衛熱衷
政治，還不脫大男人心態，所畫的畫
頌揚男子的理想性，女人在他畫裡不
是哭泣就是昏倒（見〈赫拉底之誓〉
與〈侍從官給布魯圖斯帶來他兒子的
屍體〉，全是無用之輩。大衛與夏洛蒂
婚後常常爭吵，以致離婚。大革命後
大衛捲入政爭被捕下獄，這時夏洛蒂

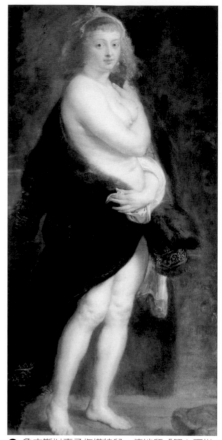

❶ 魯本斯以妻子作模特兒，使她留「肥」百世。
❶ 海頓家有麻辣悍妻。
❷ 柴可夫斯基具有同志傾向，只能與梅克夫人發
　展柏拉圖式純純的精神戀愛。
❸ 莎士比亞十分薄倖，遺囑把財產分給子女親
　友，只分給妻子一張床。

連絡大衛的學生把他從九死一生的監
獄裡拯救出來，大衛才知道女性的偉
大，於是痛改前非與夏洛蒂破鏡重
圓，畫了名作〈薩比奴的女人〉，借羅
馬帝國初建時薩比奴地區的女人阻止
她們父兄和丈夫爭戰的歷史故事歌頌

女性的力量。大衛和夏洛蒂一起度過後半生近三十年美好的歲月，是藝術家中少數婚姻歷經波折，最後修得幸福正果的例子。

第二類是雖不滿意，尚可接受型——音樂家海頓（Haydn）應該屬於此類。海頓的妻子比海頓大三歲，是出名的麻辣悍妻，常把海頓罵得暈七素八摸門不著，二人近四十年的婚姻像洗三溫暖，冷熱交織，是一場無歇止的虐待和爭執，嚇得包括他的學生貝多芬等不少音樂家視婚姻為畏途。但是海頓一生並沒有與妻子離婚，儘管他另有情人，妻子死亡後卻沒有再娶。外人看他們吵得轟轟烈烈，真正的冷暖滋味只有海頓自己有數，這是那種雖不滿意，尚可接受的婚姻吧？

第三類是表面敷衍，暗裡報復型——這一類的藝術家IQ比較高，也比較陰險。十七世紀巴洛克大畫家魯本斯喪偶後鍾情胖西施富曼（Helene Fourment），終於心想事成抱得美人歸，不料富曼妒心特重，魯本斯從此失去自由自在的生活，連畫模特兒也受監視。魯本斯假裝聽話，委請婚後更加發福的夫人親自褪下羅裳，下海擔任他畫中的女主角，留下一幅幅粉紅色肉圓般妻子的胴體寫真，肥膩得滴得出油來，這些畫今天大多收藏在巴黎羅浮宮裡，富曼沒想到被丈夫暗暗擺了一道而留「肥」百世。

第四類是神經衰弱，痛不欲生型——作曲家柴可夫斯基具有同志傾向，卻不知如何拒絕女弟子米林柯娃（Antonina Milyukova）的示愛，糊裡糊塗的結婚了，一個多月就被鬧得神經衰弱自殺未遂。柴可夫斯基這種銀樣蠟槍頭只配與梅克夫人（Nadezhda von Meck）發展柏拉圖式的純純的精神戀愛，是經不起真實婚姻考驗的。

第五類是遠走高飛，不帶走一片雲彩型——前面提到的莎士比亞屬於

這一類，嫁了這種老公的女士注定倒八輩子霉，很不幸大畫家高更是比莎士比亞更有過之的不負責任的老公。高更中年迷上繪畫，拋家棄子，最後遠走南太平洋海島，遠離文明和土著幼女同居。作為藝術家，他是藝壇的瑰寶；作為婚姻的另一半嘛，嘿！嘿！嘿！……不談也罷。

第六類是死纏爛打或狼狽為奸，難分難解型——二十世紀著名的墨西哥畫家夫婦里維拉（Rivera）和芙麗達·卡蘿（Frida Kahlo）彼此愛得熾烈，又各擁其他愛人，里維拉是著名的花心大蘿蔔，卡蘿是雙性戀者，二人死纏爛打的婚姻分分合合，外人如看電視肥皂連續劇，最是撲朔迷離。另一位美國畫家德·庫寧（de Kooning）一心要

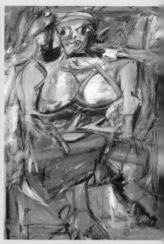

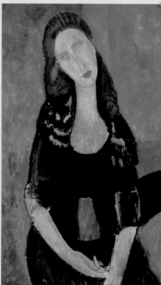

❶ 大畫家高更拋家棄子，遠走南太平洋海島和土著幼女同居。圖為高更的自畫像。
❷ 大手牽小手的里維拉和芙麗達·卡蘿愛得熾烈，又各擁其他愛人。圖為卡蘿作品。
❸ 德·庫寧患了老年癡呆症，仍然作畫不輟。
❹ 才子莫迪利亞尼畫的妻子珍妮。

1	3
2	4

在藝壇成功，妻子犧牲色相成為他的賢「外」助，她與藝評家的一夜情常常換來先生一版面的注目，狼狽為奸惡名昭彰。二人後來離異了各奔前程，若干年後酗酒潦倒的妻子重敲已成大畫家的先生居處大門，德·庫寧念及舊情覆水重收，這一傳奇故事給醜陋的人性注入了溫煦結局。德·庫寧晚年患了老年癡呆症，仍然作畫不輟，成為醫學研究的活樣本。

第七類是偏不信邪，再接再厲型──此類型的藝術家可以海明威（Hemingway）為代表，他們對婚姻偏偏不信邪，屢仆屢起，再接再厲的精神可以跟曾國藩屢敗屢戰媲美。海明威曾結四次婚，一個女人一部書，最後以自殺落幕，終究未曾自婚姻生活獲得理想的幸福。

不幸的婚姻千萬種，幸福的只有一種。藝術家的婚姻，兩情相悅、美滿的當然也不少，除了前述第一類終得正果的之外，還有很多風調雨順堪為楷模的例子，在此不得不附提一下，否則讀者都不敢與藝術家共結連

理，我雖未殺伯仁，伯仁因我而死，可害藝術界朋友不淺了。

二十世紀短命的義大利才子莫迪利亞尼（Modigliani）與妻子珍妮（Jeanne Hebuterne）在巴黎過著波希米亞式的藝術家生活，三十六歲死於肺病，痴心而懷有身孕的珍妮為他自殺殉情，譜下淒美的愛情傳奇。超現實畫家達利的妻子卡拉（Gala）原是朋友之妻，他橫刀奪愛後兩情繾綣，始亂而終不棄，美術界認為是卡拉造就達利成一代大師。另一位當代巨匠夏卡爾（Marc Chagall）元配去世後六十五歲再譜戀曲，重新作了老新郎，他與二位妻子的戀愛都留下很多甜美可人的作品，相扶牽手的故事像他的畫般溫馨動人。

藝術家的婚姻故事是說不完的，俗語說「婚前是詩人，婚後是哲學家」，藝術介於詩與哲學之間，藝術家們遊走婚姻內外，剪不斷，理還亂，當然別是一般情感滋味在心頭了。

⬆ 達利以妻子卡拉完成的作品，卡拉如聖母般端坐畫面中心。

Art

三個女人的樣板戲

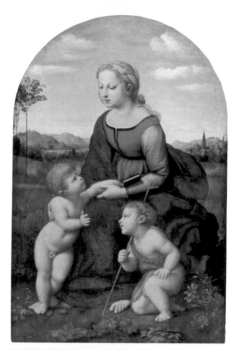

西洋美術裡有三位被描繪得最多的女性——聖母、夏娃和維納斯，這三位女子人們在真實生活裡都未曾得見，藝術家全憑想像來創作，古往今來藝術家們描畫她們樂之不疲，說來有趣，她們恰好是藝術家的母親、太太和情人的情感投射。

藝術家筆下的聖母瑪利亞自然是母性化身，她莊重慈祥，美麗和藹，集神聖、慈愛和純潔諸般美德於一身。她不像夏娃和維納斯以赤裸胴體示人，雖然她有所有女性的美善，唯獨不能是性感的，藝術家創作的聖母絕不能引起男性的「邪」念。

美術史上的聖母不計其數，中世紀宗教畫裡的聖母比較不具人味，自從十四世紀文藝復興開始，聖母像愈來愈人性化，達文西（Leonardo da Vinci）和拉斐爾都留下不少聖母畫像，達文西的聖母帶有一份神祕情緒，拉斐爾似乎有戀母情結，筆下的聖母非常平易近人。

❶ 拉斐爾有戀母情結，筆下的聖母十分平易近人。

❷ 馬克思‧恩斯特畫過一幅聖母狠打聖嬰屁股的 油畫，連聖嬰頭上光圈都掉落地上。

1/2

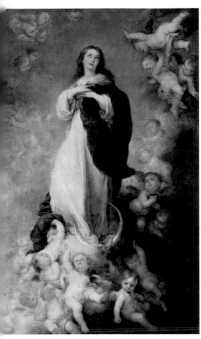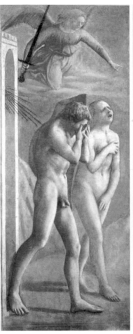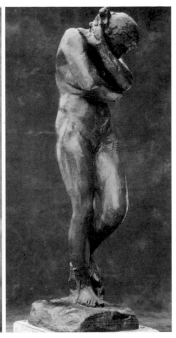

❸ 莫理樂的聖母升天圖，聖母年輕美麗，是永遠的童貞女。

❹ 馬薩其奧的〈失樂園〉裡畫夏娃仰面號啕，一點也不含蓄。

❺ 羅丹的雕塑〈夏娃〉是一個熟透凋敝的婦人，絕不是伊甸園裡未經世事的天真女子。

　　西班牙畫家莫理樂（Murillo）畫的聖母最年輕美麗，是永遠的童貞女，不食人間煙火，可稱最成功的典型樣板。大多數藝術家喜歡畫聖母懷抱剛出生的聖嬰場面，或是聖母對去世的耶穌的哀慟之情，莫理樂擺脫了這些俗世描寫，專畫聖母升天的場景，雲霞迴繞，周圍圍繞著小天使，氣氛烘托得極為出色。由於脫離俗世，觀眾從下仰望，更顯現了一份博愛高雅，最能表現天主教裡的聖母精神。

　　十九世紀達爾文（Darwin）發表了進化論，宗教力量開始式微。高更畫的聖母、聖嬰是南太平洋海島的亞裔土著，不是猶太人，大膽的顛覆人們的傳統認知，是一種另類創作。二十世紀超現實主義畫家馬克思‧恩斯特（Max Ernst）畫過一幅聖母狠打聖嬰屁股的油畫，連聖嬰頭上的光圈都掉落地上，此作若發生在以前宗教法庭時代，恩斯特鐵定被判大不敬的罪過，是罪該萬死之徒。

　　我們華人不畫聖母，但是宗教信

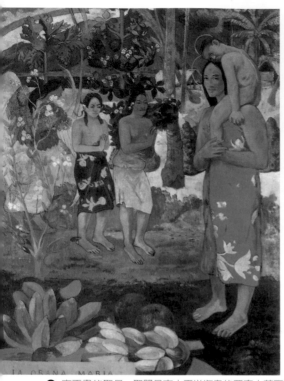

❶ 高更畫的聖母、聖嬰是南太平洋海島的亞裔土著而不是猶太人。

❷ 胡達畫亢奮的亞當在花叢間抱著半裸的夏娃，頗具情慾張力，是夏娃題材的異數。

仰裡的觀世音菩薩和台灣民間供奉的媽祖的作用與西洋聖母近似，也具潛在的戀母情結。

　　英雌慣見也尋常，日子久了，再好的賢妻也變成了嫌妻。妻子俗稱太太，大概是取其太……太……的意思，總之是常被挑剔嫌怪，集怨謗於一身的黃臉婆也，美術史上的夏娃正是這麼一個不討喜的人物。藝術家畫的夏娃不似聖母神聖不可侵犯，她多半是裸體的，但是沒有什麼特別的情慾吸引力，她是無知的，會闖禍的和被詛咒的，是食之無味，棄之又無所適從的代表。

　　馬薩其奧在〈失樂園〉裡畫夏娃仰面號啕哭泣，真是一點也不含蓄，與一般藝術表現的聖母哀子的深沉委婉完全不同，可見夏娃也是粗鄙的和不懂修飾的。米開朗基羅和拉斐爾畫的夏娃都不美麗，並有一種滄桑之象，倒是杜勒筆下的夏娃不失青春氣息。羅丹的雕塑名作〈夏娃〉是一個

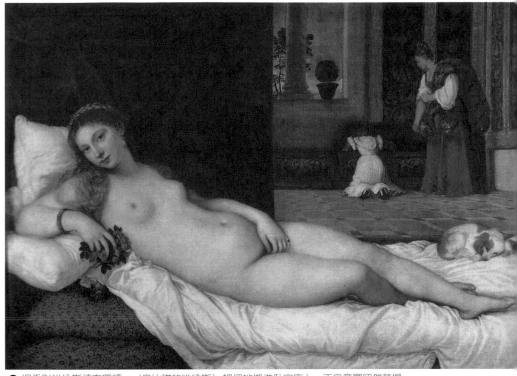

● 提香對維納斯情有獨鍾，〈烏比諾的維納斯〉裡把她搬進臥室床上，不良意圖昭然若揭。

熟透凋敝的婦人，飽受歲月侵蝕，絕不是伊甸園裡未經世事的天眞女子。維也納「幻想寫實派」畫家胡達（Hutter）1955年畫了幅〈亞當與夏娃〉，亢奮的亞當在花叢間抱著半裸的夏娃，頗具情慾張力，枯木逢春，是藝術上夏娃題材的異數。

　　西洋美術史中最可愛的女人要推希臘神話的維納斯。希臘神話裡維納斯是天的性器所化，所以她是性感的；希臘眾神愛、慾、癡、嗔較諸常人更有過之，所以她又是享樂的、虛榮的，是可以褻瀆的；由於是女神，她永遠新鮮、青春並且不會衰老。維納斯既是女神又是神女，風情萬種，好比情人，是藝術家性幻想的發洩。

　　我們看十九世紀卡巴尼（Cabanel）畫的〈維納斯誕生〉，自海洋誕生的維納斯玉體橫陳卷曲而臥，一臂掩面，星眸微合，嬌慵無力，眞是秀色可餐。有藝評指出這幅畫裡維納斯的大腳趾微翹，是她性意識濃烈的高潮期

表現，看來觀眾與作者一樣，對她都不脫色迷迷的意淫心態。

吉奧喬尼的代表作〈晝寢的維納斯〉把維納斯從海洋搬到陸地上，稍後提香的〈烏比諾的維納斯〉更把她搬進臥室，讓她一絲不掛躺臥床上，畫家不良意圖昭然若揭。

維納斯自然懂得放電勾引異性和打情罵俏，委拉斯蓋茲及一位楓丹白露派佚名畫家都畫過〈梳妝的維納斯〉，畫中的維納斯不是滿頭髮卷，宿睡未醒，而是容光煥發，婀娜多姿的顧鏡自憐。提香對維納斯特別情有獨鍾，他還畫過多幅維納斯畫像，〈維納斯與風琴師〉是畫風琴師魂不守舍的回頭看光溜溜的維納斯情景；〈維納斯與美少年〉畫維納斯主動投懷送抱的畫面。另一位義大利畫家布隆及諾（Bronzino）畫了幅叫做〈維納斯、邱比特、時間與愚行〉的作品，內容更相當色情猥褻。在西方藝術家心中，維納斯不是高高在上純潔的神人聖女，而是他們夢裡的巫山神女。

聖母、夏娃和維納斯，三個女人的樣板故事洩露了多少藝術家內心的祕密，從崇仰、無味到癡迷，正好成為浮世現象的縮影，其中對妻子一角也許不太公平。不久前聽過大陸一個順口溜：

牽著姑娘的手，好像回到十八九；牽著小姨子的手，後悔當年牽錯手；牽著情人的手，心在跳手在抖；牽著老婆的手，好像左手拉右手，一點感覺都沒有。

看來沒良心的男人，古今中外沒有什麼長進。

❶ 卡巴尼的〈維納斯誕生〉，自海洋誕生的維納斯秀色可餐。

❷ 布隆及諾的〈維納斯、邱比特、時間與愚行〉，大大挑戰是藝術還是色情的尺度。

1 | 2

Art 藝術中的神

我在倫敦國家畫廊裡看過魯本斯畫的〈巴利斯的評判〉，畫的是特洛伊王子巴利斯（Paris）評判天后希拉（Hera）、美神維納斯和正義女神雅典娜（Athena）誰最美麗的故事，這個故事正是荷馬（Homer）筆下《伊里亞德》特洛伊戰爭的導火線。

人、鬼、神是藝術的大題材，中外的文學、音樂和繪畫充斥了這方面的敘述。西洋文學史是從人與命運之爭，人與個性之爭，到人與環境之爭的演變史，其中希臘、羅馬文學是人被命運愚弄的代表，命運既然難以捉摸，人成為誤闖叢林的小白兔，神自然就佔了主導角色。

希臘神話的諸神亦正亦邪，弱點不下於凡人，例如天神宙斯是色中餓鬼，四處沾花惹草，後宮佳麗無數；祂的兄弟和兒子海神波塞頓（Poseidon）、冥神赫地斯（Hades）、日神阿波羅（Apollo）也都具有博愛精神，追馬子前仆後繼，這樣的神，人性得十分醜陋，卻又率真得頗為可愛。本文開頭提到的〈巴利斯的評判〉故事，三個女神為爭后冠都暗施賄賂，最後正義女神雅典娜狠毒報復，派海蛇纏死特洛伊的盲祭司勞孔父子，促使該城的覆滅，距離正義遠矣哉。西方藝術家把握住希臘神祇本

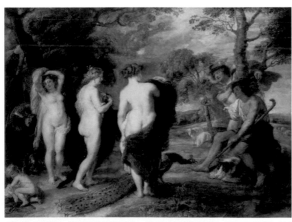
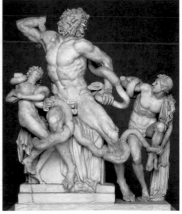

❶ 魯本斯的〈巴利斯的評判〉，故事是荷馬筆下《伊里亞德》特洛伊戰爭的導火線。
❷ 特洛伊盲祭司勞孔父子被海蛇纏繞的雕像，現存梵蒂岡。

多玄機。魯本斯畫〈巴利斯的評判〉即內舉不避親，讓自己愛妻成爲神話選美大會的冠軍美神維納斯。他還畫了很多類似題材的畫，都把自己老婆走私帶入畫裡，職司第一女主角，但是他畫基督教故事時絕對不敢搞這樣的小動作。

米開朗基羅、拉斐爾、布雷克（Blake）等畫家畫的基督教上帝是一個嚴肅的老頭子，留著一把白鬍鬚，不怒而威，大概因爲祂把人類老祖宗趕出伊甸園的印象深植人心，藝術家對祂既敬且懼，難怪作家何蒙‧嘎利（Romain Gary）在他的《歐洲教育》書中促狹地寫道：「猶太人不喜歡一個人禱告，怕單獨和他的上帝在一起。」

上帝留鬍子不打緊，只是鬍鬚是身體新陳代謝產物，白鬍子更是老化的現象，神難道也會衰老嗎？大哉此問，這就成了很有意思但又不能打開的潘朵拉的盒子了。

從中世紀到文藝復興，繪畫裡的耶穌每被藝術家描繪成瘦骨嶙峋狀，先天下之憂而憂，臉上當然沒有笑容，我從未見過肥胖的，或者微笑的耶穌肖像。

佛教藝術裡釋迦牟尼的造像方面大耳，儀表堂堂。印度人口眾多，族繁不及備載，常見的印度阿三每每乾

色，忠於神話故事發揮，不構成誹謗官司，是他們創作的最愛。

中世紀基督教興起，神權與君權既有聯合也有鬥爭，教會控制人們思想，不容許褻瀆基督神聖的舉動，否則宗教法庭大刑伺候。除了教會委託繪製的作品外，藝術家只好借助希臘、羅馬神話發揚幻想，使得西洋藝術染患上人格分裂症──每逢基督教題材，總作道貌岸然的偽君子狀；一旦創作希臘、羅馬故事，卻變得活潑多彩，儘顯眞小人的本性。

沒有人看過神，藝術家一個神國，各自表述，神話作品裡暗藏著許

❶ 在布雷克畫的〈太初〉裡，上帝是一個嚴肅的白鬍子老頭子。

❷ 繪畫裡的耶穌每被藝術家描繪成瘦骨嶙峋狀，圖為利貝拉（Ribera）作。

瘦巴巴的，倒與耶穌有點相似，唯獨釋迦例外，大概因為祂出身王子吃得較好吧。不過釋迦佛也不會笑，愛笑的佛中國民間藝術裡有彌勒佛，笑口常開，十分easy going。半仙半佛的濟癲和尚也是笑容可掬，不過濟癲的笑有點詭譎，讓人看了心中發毛。

日本人對於中國儒學研究十分投注，有時候有獨到之見。學者宇野哲人認為孔子不像釋迦牟尼和耶穌在青年時得道或遇害，他周遊列國推銷自己卻不為君王所用，開班授徒到老才受尊敬，因此儒學講求實際，具備老年的圓滑，缺少青年的幻想，無法產生宗教和藝術。「未知生，焉知死」，「敬鬼神而遠之」，誠哉斯言。中國人信仰的神祇多為舶來品，泱泱大國的本土神尊只能屈居二軍，藝術作品裡也缺乏孔學的發揮，原來係受儒家思想之害也。

神佛之外，藝術裡有很多自然精華孕育所生的精怪，介於神人之間，中國的《西遊記》、《封神榜》、希臘神話、莎士比亞的《仲夏夜之夢》裡都不乏他們身影。文學和藝術中的神靈精怪常常是半人半獸正邪難定的怪胎，造形讓人一目瞭然祂們的力量性情。

一般情形西方人注重體能和邏輯，西方精怪以人首獸身為多；東方人注重智商和性格，東方精怪以獸首人身為主。希臘藝術有人面獅身雕像，還有人頭羊身的牧神，人首牛身、人首馬身和人首鳥身的怪妖，一見即知祂們能跑能飛；東方文化——特別是中國，則是孫悟空、豬八戒、牛魔王、牛頭、馬面……，看見的人也馬上知曉祂們的智愚勤惰，二方面形成有趣的對比。當然其中偶有例外，希臘神話的米諾陶樂斯是人牛交合出生的牛頭怪人，中國神話補天的女媧是人頭蛇身，都違反了常例。埃及的地理位

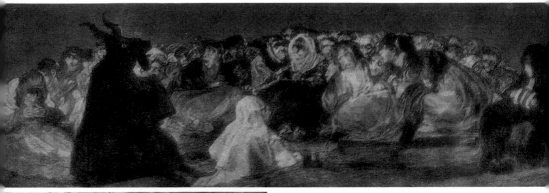

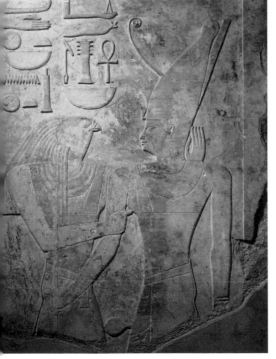

置在東西之間，所以集兩方之長，埃及人追求永生，既有人面獅身雕像，也有狼頭人身的阿奴比斯神和鷹頭人身的赫拉斯神祇。

西洋國家裡西班牙是個特殊的異數，大畫家哥雅（Goya）畫過羊首和驢首人身的油畫及版畫，當代的畢卡索也畫了許多牛頭人身作品，這些創作不與神話掛鉤，但外觀十分「中國」。現今基因工程發達，科學家胡亂實驗，說不定不久後真會有人造的精怪出現，屆時究竟是西風壓倒東風還是東風壓倒西風，必有一番激烈的爭辯。

藝術家筆下的神永遠是人在創造神，所以難免露出破綻，左支右絀，十分的狼狽，但是藝術既然是「創作」，所有矛盾和不合理就變得能夠被容忍，畢竟沒有人拿得出證據說藝術家錯了，那麼明明知道也許不是這麼回事兒，也只好隨他去了。

❶ 釋迦牟尼的造像方面大耳，儀表堂堂。此作為宋朝銅雕。
❷ 哥雅畫過羊首和驢首人身的油畫及版畫。
❸ 埃及壁雕裡鷹頭人身的赫拉斯神是王權的守護神。

藝術如此

開開藝術玩笑

外祖父生前是個幽默風趣的人，曾形容教堂裡聖誕彌撒演唱韓德爾（Hadndel）的「彌賽亞」，他那時候唱詩班有很多六、七十歲的老小姐，每當前排老小姐們唱出「unto us a son is given.」（給了我們一個兒子），後排男士馬上高聲齊唱「wonderful！」（真是奇蹟！）完美的彌賽亞演唱被他這麼敘述，大概連韓德爾聽說都忍不住要噴飯了。

我不知道韓德爾作此曲是不是故意想消遣唱詩班的老小姐？早於韓德爾的風琴家兼作曲家皮克斯提修蒂（Buxtehude）卻真的整過聖詩班。皮克斯提修蒂是大作曲家巴哈（Bach）的老師，他指揮的聖詩班非常自滿，不肯好好練習，皮克斯提修蒂就以「只要違背主的旨意，我們什麼都不會」為詞寫了首歌曲，演唱時先由男低音唱「我們什麼都不會」，接著男高音唱「我們什麼都不會」，隨後女低音唱「我們什麼都不會」，再後女高音也

唱「我們什麼都不會」，最後全體聖詩隊大合唱「我們什麼都不會」，唱過後聖詩班全員面面相覷，有苦說不出。

用藝術創作開玩笑是藝術家的專利，旁的人啞巴吃了黃蓮，哭笑不得，有時候搞蛋的作品還成為傑作，留下藝壇佳話。海頓的「驚愕交響曲」就是如此，該曲原為嚇醒愛在演奏會上呼呼睡覺的倫敦聽眾而寫，結果成為他一生一百零八首交響曲中最著名的作品。

音樂家會調皮，畫家也一樣。西元前一千多年埃及一幅畫，畫著老鼠主人貓僕傭的圖像，就顛倒了世間現

❶ 韓德爾畫像。
❷ 開羅美術館收藏的老鼠主人貓僕傭畫作顛倒了
　世間現實，非常有趣。
❸ 杜米埃像。

$1\left|\dfrac{2}{3}\right.$

實，非常有趣。

　　十九世紀法國畫家杜米埃
（Daumier）一生作過四千多張石版
畫，達官貴人每每是他揶揄消遣的對
象，例如他畫了一幅腦滿腸肥、大腹
便便的胖法官高高坐在審判席上，向
面黃肌瘦的小偷訓斥說：「我也餓，

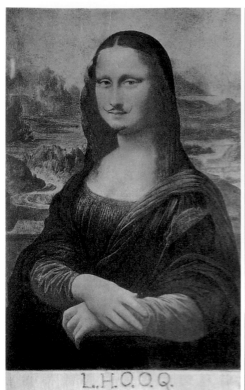

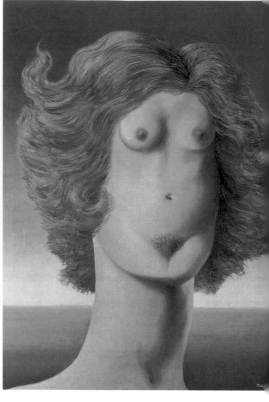

但是我不偷竊。」相信沒有幾位法官大人看過後能不吐血的。杜米埃曾因為畫裡的「幽默」被判入獄吃六個月免費牢飯,他的畫對於當時社會時事的針砭勝過千言萬語的報紙社論,被尊為政治諷刺漫畫的鼻祖。

小孩子大概都幹過在人家頭像圖片上添加鬍鬚的頑皮事兒,有時候還畫上眼鏡和鼻涕,好好幫忙對方打扮成怪模怪樣的鐘樓怪人,其實現世藝壇上真有藝術家這麼樣闖出名的。

杜象(Duchamp)在達文西名作〈蒙娜麗莎的微笑〉圖上加了兩撇上翹的鬍子,成為達達主義的代表作,他還拿了個尿盆參加展覽,題名〈噴泉〉,也一樣成了經典。杜象是二十世紀藝術界的超級魔法師,影響力至今未衰。

1 | 2

❶ 杜象在〈蒙娜麗莎的微笑〉圖上加了兩撇上翹的鬍子,成為達達主義代表作。
❷ 馬格利特畫了一幅畫,遠看是頭像,近觀又成了女人的身體。

超現實主義從達達主義衍生而來，這群畫家都愛搞怪，反正超現實理論是實則虛之，虛則實之，似真似幻，人生若夢，創作也就如同怪夢一場。畫家達利宣稱自己是卵裡出生的，從個人妝扮到家居佈置都顯示驚世駭俗的調調兒。另一位畫家馬格利特畫了一幅畫名稱叫〈強暴〉，遠看是個頭像，近觀又成女人的身體，觀賞者所有的想像和解釋都成為對作品的強暴，對模特兒與觀眾開了不大不小的玩笑。

哥倫比亞畫家波特羅（Botero）喜歡畫胖哥胖妹，噸位都很龐巨，造形卻頗可親，連雕塑的鳥、馬等動物也是肥肥的，創造出一個圓滾滾的癡肥王國，讓人看了忍不住發出會心的微笑。

藝術創作者愛開玩笑，聽眾和觀眾自然難免也以玩笑來回應，像我外祖父拿「彌賽亞」開心，另一位不知名的老兄看了抽象畫畫展，寫了首敘述感想的打油詩：「遠看是烏鴉，近看是朵花，原來是風景，哎喲我的媽！」，成為廣為傳誦的抽象畫的著名註腳。

當代前衛藝術給玩笑和惡作劇取了個堂皇的新名字叫做「顛覆」，顛覆得愈大愈代表成功。近年在國際藝壇活躍的中國藝術家徐冰給兩隻黑毛豬戴上熊貓面具，正經八百的當作熊貓辦起展覽，受寵若驚的豬兒在欄子裡跑來跑去享受關愛的眼神，逗得上當的觀眾哈哈大笑。

前衛藝術還有一招插花表演的絕活，重要展覽會上只要有點子搞顛覆，好像挑了擔子到五星級觀光飯店賣臭豆腐，原本應該是觀眾的門外藝術家搖身一變變成媒體主角。多年前台灣美術館舉辦達達展覽，達達是源起歐洲的反藝術運動，既然前面提到杜象的尿盆可以端上檯面，台灣一位行為藝術家見賢思齊，就在賓客雲集的揭幕式上「即興」當眾脫褲拉屎，也來達達一番，果然轟動，被美術館警衛七手八腳給拖走。藝術界朋友談起此事，興趣不是他的挑釁理念或為藝術犧牲色相的大膽演出，紛紛問的是怎麼能時間控制得那麼好？

五年一度的德國卡塞爾文件大展2002年不請自來了一群長征的中外藝術紅軍，現場「藝術為人民服務」幫觀眾畫肖像，特殊的紅軍服飾和旗幟鮮明的無產階級口號立即吸引媒體報導，硬是把正式參展的一些藝術家都比了下去。

藝術玩笑在文學領域的表現更不待言，很多作品不但搏人一燦，還躋身經典殿堂。馬克吐溫（Mark Twain）、蕭伯納（Bernard Shaw）、林

語堂等作家因之而盛名不衰。

　　著名的暢銷小說《生命中不能承受的輕》的捷克作者米蘭‧昆德拉（Milan Kundera）第一本著作就叫做《玩笑》，講一個共產黨學生因為給愛人寫信開玩笑結果改變了一生命運，

他下放歸來，決心勾引開除他黨籍的同學的妻子上床做為報復，費盡九牛二虎之力終於成事，卻發覺自己成全了同學渴想離婚的願望，這般結果使得整個報復，甚至整個生命都成為一場荒謬的玩笑。

　　二十世紀南美洲著名的魔幻寫實主義的文壇祭酒馬奎茲（Marquez）寫了一個短篇故事，敘述一個有翅膀的老人的湯姆歷險記。故事主人翁被人發現後豢養在雞籠子裡，最後鴻飛冥冥。究竟他是墜落凡塵的天使？還是長著人體的鳥兒？馬奎茲還是賣了關子，跟讀者開一個玩笑。

　　藝術起源於遊戲是種正式的學理論述，那麼，讓我們也來玩笑遊戲吧。

● 波特羅很喜歡畫胖哥胖妹，噸位都很龐巨，造形卻頗可親，讓人看了發出會心的微笑。

錯亂的角色吹皺人間春水
——藝術家玩政治天翻地覆

造化弄人，世間事無法預料，年輕時的志向是否成眞？改換人生目標後結果更好或是更壞？倘若時間可以回頭，又將做怎麼樣的抉擇？

中國畫史上南宋名畫家蕭照，原先是梁山泊好漢一流人物，在太行山落草爲寇，是標準的革命造反派，一日他綁架了大畫家李唐，接觸到藝術之美而改行當了畫家，成爲藝術史的美談，這種改變是好的例子，可惜世事不盡是好的改變，錯亂的角色往往吹皺了人間春水。

歷史上皇帝吃香喝辣是常事，藝術家想當皇帝不稀奇，中國偏偏出過兩位皇帝想做藝術家，一位是愛寫詞的李後主李煜，一位是愛畫畫的宋徽宗趙佶。他們倆的藝術成就比多數藝術家還高，可惜都不能像英國溫莎公爵「不愛江山愛美人」般放棄掉啥子皇位，腳踏兩條船，最後船翻了亡國了帳。

西方也出現過沉迷藝術的帝王將相，幸運的是他們的時代順暢，也或

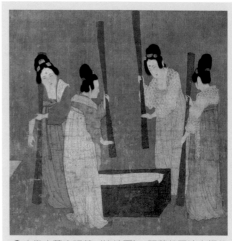

❶宋徽宗摹唐張萱〈搗練圖〉，現藏美國波士頓美術館。

許不如李煜和趙佶「專注」，雖沒有把江山玩完掉，藝術上也未成大器。

十八世紀普魯士的腓德烈大帝（Friedrick the Great）愛吹笛子，還會作曲，甚至譜寫歌劇歌曲，與音樂家巴哈父子交往莫逆，一起開演奏會頗有票房號召，不過死後生平寫的樂曲已經很少被演奏，不像李後主的詞和宋徽宗的書畫成爲中華文化瑰寶，因此他只是玩票藝術的政治人物，不是

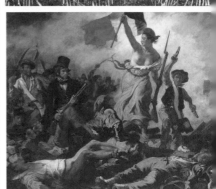

藝術家。腓德烈大帝的繼位者腓德烈·威廉二世（Friedrick William II）被史學家評為庸君，卻懂得賞識莫札特和貝多芬，樂仙、樂聖先後都是他的座上客，算是藝術識貨者。

　　法國大革命時隨路易十六被送上斷頭台，蒙主寵召的皇后瑪麗（Marie Antoinette）與音樂頗有淵源，外祖父奧皇卡爾六世（Charles VI）能指揮樂團演奏，母親瑪麗亞·泰蕾莎女皇（Marie Theresa）是出色的女高音。瑪麗小時，六歲的音樂神童莫札特來皇宮演奏，不慎跌倒，瑪麗扶起他，小莫札特感激的說長大後要娶她做妻子。可惜瑪麗沒有等莫札特長大，十四歲就嫁到法國去了，最後成為大革

❶ 蕭照作品〈山腰樓觀〉
　 軸。
❷ 詩人聶魯達木刻像。
❸ 法國大革命的經典之
　 作，德拉克洛瓦的〈自
　 由女神引領群眾前
　 進〉。
❹ 腓德烈大帝愛吹笛子，
　 還會作曲，圖為Adolf
　 Menzel所繪腓德烈大
　 帝吹笛演奏的油畫。
❺ 法國大革命被殺的皇后
　 瑪麗與孩子們的畫像，
　 她小時小莫札特要娶她
　 作妻子。

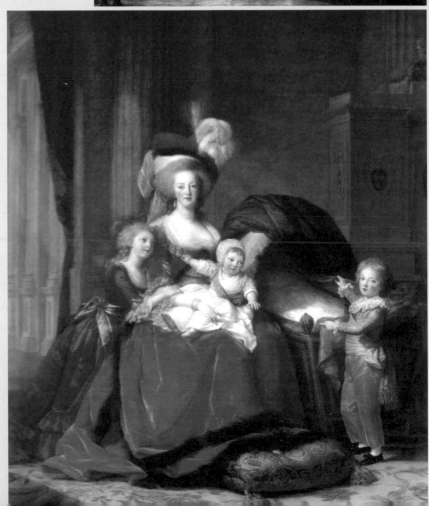

1 | 2 | 4
　 | 3 | 5

命的悲情犧牲者。

政治人搞藝術是一回事，弄藝術的人充滿浪漫理想和熱情，極易投身政治漩渦。法國大革命時古典主義代表畫家大衛身兼國會議員，甚至當到議長，後來被捕下獄，幾乎喪命；作曲家華格納曾因革命成為通緝犯；喬治·歐威爾（George Orwell）、聶魯達（Neruda）、海明威、畢卡索等捲入西班牙內戰⋯⋯。這些藝術家只是兼差，還沒有荒廢正業，倘若他們一旦全心弄起政治來，浪漫個性發揮到極致，可能造成全贏全輸的結局，有時候會影響、改變整個世界，十分可怕。這不是危言聳聽，活生生有二個鮮明的例證，一個是引燃法國大革命的盧騷（Rousseau），一個是激發出第二次世界大戰的希特勒（Hitler）。

盧騷原來有志成為作曲家，寫過幾部短歌劇，因音樂教育不全成就有限，半死不活靠抄謄樂譜混日子，閒來無聊像我一樣寫寫文章自說自話，最著名的《民約論》裡充滿烏托邦的夢想囈語：「人是生而自由的，但卻無往不在枷鎖中。」他撐起「高貴的野性」大旗，成為後來狂飆的法國大革命的導源和浪漫主義的精神先驅。

盧騷一生不脫藝術家本色，飄泊困阨，對異性的情感和後世浪漫主義作曲家白遼士（Berlioz）十分相似，

都是天生情種，一心在甩了他們的女人身上，生命最終寫的《懺悔錄》中對老情人華倫夫人（Madame de Warens）念念難忘。他與酒店侍女同居了二十五年，生了五個孩子，全送進孤兒院裡，一個都沒有撫養，非常不負責任。

沒有想到死後他的著作點燃起法國大革命的燎原之火，《民約論》像小紅書《毛語錄》般成為當時的革命手冊，最後革命一切的榮譽，一切的罪惡全歸到他的名下。倘若盧騷當初成為成功的音樂家，世界將會怎樣地不同呀。

希特勒是另一個例子，年輕時立志要當畫家，報考維也納的藝術學校慘遭淘汰，失意下才換跑道去搞政治，最後捅出轟轟烈烈的第二次世界大戰的大漏子，身敗慘死遺臭萬年。現今藝術拍賣會裡偶而還有希特勒的畫出現，從遺留的作品看，他畫得不壞，倘若當年堅持畫家夢想，雖不一定能成大器，小名家還是很有可能的，那麼人類歷史又將改頭換面了。

希特勒的對頭英國首相邱吉爾（Churchill）也愛畫愛寫，得過諾貝爾文學獎，畫才雖不如希特勒，但輸人不輸陣，口才卻不輸他。有個畫家向邱吉爾抗議美術展覽會的評審不會畫畫，他不慌不忙回答說：「問題在他

錯亂的角色吹皺人間春水——藝術家玩政治天翻地覆

❶ 希特勒的水彩作品。
❷ 邱吉爾在寫生作畫。

1 | 2

懂不懂畫，不在畫不畫畫，像我，從來沒生過蛋，但我懂得那個是好蛋，那個是壞蛋。」

好蛋壞蛋容易分，好人壞人就難多了，希特勒是魔王比較獲得共識，盧騷的評價就很分歧，李煜、趙佶更難，他們倆是好藝術家，也是差勁無能的皇帝，很多人蓋棺猶難有定論，要看從那個角度評量。

藝術與政治表面像是沒有交集的兩條路，其實二者的差異常常只在一線之間，錯亂的角色吹皺人間春水，也使人生充滿不可測的未知。倘若世事可以預料，那麼人生將像一場已知結局的球賽，多麼索然乏味。

莎士比亞在「如願」劇第二幕寫了首大風歌：

吹罷，吹罷，你冬日的寒風。究竟你還不像人間忘恩負義那般不仁，雖然你的呼吸粗暴，但你牙齒還不尖利，因為你根本不能被看見。嗨嘛，嗨嘛，且對那綠色冬青樹唱吧；絕大多數友誼只是虛假，絕大多數愛情只是愚昧。於是，嗨嘛，冬青樹！這生命真是最愉快的生命。

那麼，就讓它吹皺人間春水又何妨。

深情最數男人

與友人談起男女情愛的藝術作品，我說深情最數男人，朋友不相信，舉出生物繁殖需要論來印證，認為「公」的花心是天性基因。兩個人雞同鴨講，最後還是拿出藝術證據來說話。

印象派老祖馬奈有一幅油畫，畫裡男人深情款款凝視著女人，專注的眼神非常叫人催眠感動，可惜畫中的女士側對觀眾，看不見反應態度，讓人莫測高深。畢卡索早年也留有一幅名作〈情人〉，男的比女的深情多多，表現和馬奈殊無二致。

二十世紀前的西洋藝術史是男性內心情慾的大展示，當時藝術家絕大多數是男人，在描繪自身情感上得心應手，愛、慾、癡、嗔十分的生猛，卻永遠對異性心理只能作點表面文章，有著隔靴搔癢之憾。人類進化了幾十萬年，兩性對於對方的瞭解並沒有長進多少。

畫家傑洛梅（Gerome）有一件名作現今收藏在紐約大都會美術館裡，

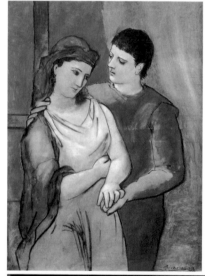

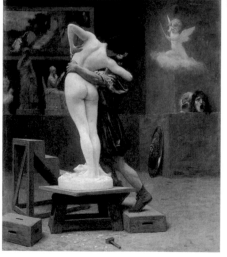

1 / 2

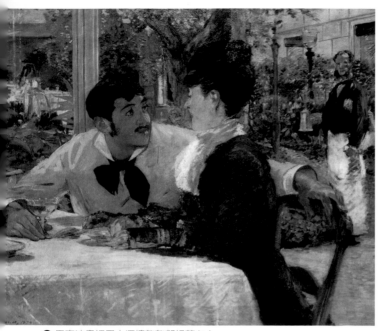

● 馬奈油畫裡男人深情款款凝視著女人。
❶ 畢卡索早年的傑作〈情人〉，男的比女的深情多多。
❷ 傑洛梅畫雕刻家迷戀上自己雕琢的裸女的故事。

敘述希臘神話雕刻家匹格瑪利翁迷戀上自己雕琢的裸女，深情感動了愛神，終讓雕像獲得生命，這是男性深情動天地，泣鬼神的代表。畫裡面女子雕像的上半身已成有血有肉的肌膚，有情人終成眷屬，完成了男性一廂情願的美滿結局。

十七世紀義大利雕刻家貝里尼（Berrini）生就烏鴉嘴，作過一件故事與上面結局相反的雕塑，澆了男性同胞冷水。〈阿波羅和黛芙妮〉敘述太陽神阿波羅追求河神女兒黛芙妮的故事，黛芙妮被追得無處可逃，呼救無

門，最後化身為月桂樹，阿波羅儘管是神，終究也莫法度，只有抱憾而回了。此作黛芙妮的手腿已經長出枝葉，正是異化的剎那寫真。

當然不是每個女人都能臨危化身為樹，貝里尼還有另一名作〈普若瑟比娜之擄〉，是希臘閻王爺赫地斯老而不修擄掠五穀女神愛女的故事，另一位雕刻家吉哈東（Girardon）也做過同樣題材的作品。類似搶親內容的名作還有波隆那（Bologna）的雕塑〈薩比奴劫掠〉和魯本斯的油畫〈掠奪勒西波的女兒〉（註），後者描繪希臘天神宙斯的雙胞胎私生子搶奪已經許配他人的勒西波的女兒，這對哥兒倆後來被罰成為天上的雙子星座。男人愛女人，追不成用搶的，霸王硬上弓大快郎（狼）心，雖然暴露男人粗魯的本性，卻也是癡情的表現。愛情女人香，深情的男人追馬子勇氣可歌可泣（讓女性哭泣？），往往不計後果，不顧一切。

猶太裔的蘇聯畫家夏卡爾與妻子戀愛時畫了一幅名作〈生日禮物〉非常富詩意，敘述當時還是女友的她生日，他送花後她給了感激的一吻，然後背轉身準備插這束花，受寵若驚的夏卡爾的思維卻仍戀戀不捨的縈繞在對方的紅唇上。俗話形容接吻像吃花生米，一開頭就很難停得下來，夏卡爾真把這種感覺描畫得淋漓盡致了。

二十世紀墨西哥出了一位傳奇女畫家芙麗達‧卡蘿，她的畫是自傳敘述，描畫了許多與夫婿墨西哥壁畫大師里維拉愛情的作品，述說自身分合的相思和哀痛。七十年代後女性主義藝術勃興，一般女性藝術家沿襲卡蘿的形式，多在表現女性自己的官能感受，而不在對異性傾訴思慕。大多數女畫家可把柔情付予孩子，印象派的瑪麗‧卡莎特（Mary Cassatt）畫過很多這類作品，但對於異性情愛，她們只有快樂、傷感和憤怒，卻沒有美，我們看不見女藝術家留下像馬奈、畢卡索、夏卡爾等一往情深的描畫。

愛情是把雙面刃，能成就也帶來傷害。近年重新被發掘出來的十七世紀女畫家阿帖米希雅

（Artemisia）的代表作是畫二個女人砍男人的頭，畫面極端恐怖血腥。阿帖米希雅學畫時疑遭老師強暴，告官引發究竟是強姦還是和姦的辯論。儘管這樁歷史公案真象難明，這幅畫裡被害者的面貌正是涉嫌強暴她的老師，女人如此威武強悍，足以嚇得天下男人睡不著覺了。

雕刻家羅丹生命裡有兩個重要的女人，卡蜜兒（Camille Claudel）美麗而有才情，是羅丹的學生、助手、模特兒和情人，激發出羅丹豐富的創作力，她為要求完全擁有羅丹終於導致分離，最後因愛瘋狂，後半生長住精神病院裡，十足是悲慘的結尾。蘿絲（Rose Beuret）是一平庸女子，卻支持、忍耐、等待著羅丹，苦守了五十三年，最終在羅丹死前二星期得到了他，成為他的妻子。女性主義者每每批評羅丹是頭老色狼，純以藝術來論，羅丹無疑是偉大的藝術家，他以卡蜜兒完成的頭像〈沈思〉，光潔的造像，朦朧的眼睛，充份流露出藝術家內心的柔情蜜意。

畢卡索1935年與妻子奧嘉（Olga Koklova）離異，次年畫了一幅男性被利劍穿心，匍匐於地的水彩畫，畫裡面女

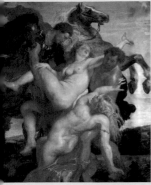

❶ 貝里尼名作〈阿波羅和黛芙妮〉裡黛芙妮的手
腳已化身月桂樹。

❷ 魯本斯有一幅搶親內容的名畫〈掠奪勒西波的
女兒〉，暴露男人粗魯的本性。

❸ 多數女畫家把柔情付予孩子，印象派的瑪麗‧
卡莎特畫過很多這類作品。

❹ 女畫家阿帖米希雅的代表作嚇得男人睡不著覺。

❺ 夏卡爾的〈生日禮物〉把接吻感覺畫得淋漓盡致。

❻ 芙麗達‧卡蘿因老公里維拉外遇而傷心落髮，
留下了此幅〈短髮自畫像〉。

❼ 羅丹以卡蜜兒作的頭像〈沈思〉，流露出內心的
柔情蜜意。

$\frac{2}{3}\frac{4}{}\Big|\frac{5}{6|7}$

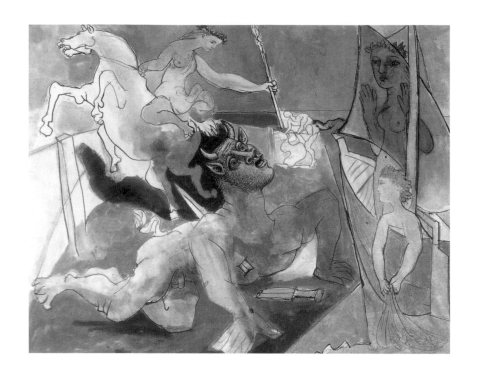

子騎馬越牆而去，達達的馬蹄是美麗的錯誤，她不是歸人，是個過客。整幅畫傷痛中洋溢著詩情，卻不是恨，這方面兩性藝術家的表現大不相同。

現實的生活自然和藝術創作有距離，真實的馬奈與妻子感情不睦；真正的畢卡索多情得濫情，一位女性藝評朋友寫文章說，與畢卡索戀愛如坐雲霄飛車，倘若沒有繫好安全帶，鐵定被摔得粉身碎骨……；羅丹的人格矛盾前面已經述及。

不論愛情是悲劇、喜劇、恐怖劇還是肥皂劇，藝術中男人對女人的癡情是一致的，男人愛女人，是熾烈的、熱情的，也是勇往直前的，從藝術裡看得出來；女人愛男人，常常是迂迴曲折的，是含蓄的、個人的，也從藝術裡看得出來。問世間情是何物？直叫人生死相許，自美術作品論析，我還是要重複說──深情最數男人。

■註｜以上諸作可參閱本書141頁「搶親」一文。

↑畢卡索與妻子離婚，繪了男性被利劍穿心，女子騎馬越牆而去的水彩畫。

胖的藝術

開餐館的一位朋友「在吃言吃」，說起吃的演進，從吃得飽到吃得好，再到吃得精，最後吃得健康，分析十分正確。當代物質充裕，世界已開發地區大部分人愈來愈注重吃得健康，「你發福了！」不再是恭維話，多數人對於胖避之唯恐不及，但是從藝術史上看，胖卻有歷史性的豐功偉績，所謂江山代有胖藝出，各領風騷數百年，與今日現實人生很不一樣。

中歐出土的舊石器時代雕塑〈維勒德夫的維納斯〉是個胖女人，原始人歌頌女性的生殖哺育能力，塑像臃腫肥胖的乳房和臀部有如肥沃的大地。此作完成於距今二萬餘年前，堪稱胖藝的始祖，可見胖在美術裡歷史悠久，源遠流長。

中國唐朝崇尚肥碩之美，著名的胖美人楊貴妃長得水水肥肥的，是豐滿的肉彈，成語「環肥燕瘦」的前半句即從她而來。唐朝仕女畫和陪葬的唐三彩的女子造形都是圓滾滾的頗有噸位，可見不單唐明皇愛胖女人，一般人也都喜歡。人物畫如此，愛屋及烏，唐朝大畫家韓幹筆下畫馬也是癡癡胖胖的，紐約大都會美術館收藏的〈照夜白〉中馬身像個肉圓子，我很懷疑這樣的馬怎麼跑得動？美術史學家認為

這是大唐強盛富裕的象徵，與明、清國勢日蹙，藝術追求林黛玉病西施型的表現，反映了社會環境變遷對審美

❶ 舊石器時代雕塑〈維勒德夫的維納斯〉是個胖女人，是胖藝的始祖。
❷ 唐朝崇尚肥碩之美，唐俑仕女圓滾滾的頗有噸位。

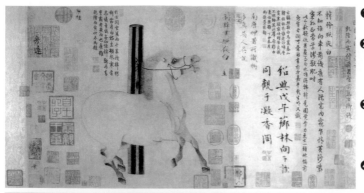

❶ 韓幹〈照夜白〉，現藏
於紐約大都會美術館。
❷ 魯本斯無論畫女神或女
妖都極豐碩肥膩，此為
所作〈瑪麗‧麥第奇抵
達馬賽〉一畫部分。
❸ 委拉斯蓋茲畫馬比美中
國的韓幹，〈小王子〉
裡胖馬圓圓的肚皮像懷
胎九月。
❹ 米羅的維納斯絕不是嬌
小玲瓏的美人。

1
2 | 3

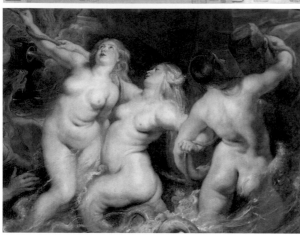

觀的影響。

　　〈維勒德夫的維納斯〉是人類共同
祖先的藝術遺產，愛胖的基因遺傳至
後代，除中國外，西洋美術當然也不
乏對肥胖的謳歌。十七世紀歐洲經歷
過了文藝復興，距離禁慾的中古世紀
已遠，已經發現美洲，各國正在競逐
勢力，發展經濟，背景與中國唐代有
某些相似，都屬一個擴張、積極、自
信的時代。這時期的美術稱為巴洛克

藝術，代表畫家魯本斯無論畫女神或
女妖都極豐碩肥膩。此公現實生活對
肥美也情有獨鍾，愛妻即具楊貴妃般
體態，常在他畫裡袒裼裸呈，是西洋
美術肥美的經典。與魯本斯同時的西
班牙畫家委拉斯蓋茲畫女人雖不如魯
本斯肥碩，畫馬卻可比美中國的韓
幹，〈小王子〉畫裡小王子騎的胖馬
圓圓的肚皮像懷胎九月，難得還跳躍
得起來。

西洋藝術家創作的人體大多數體態豐盈壯實，收藏於巴黎羅浮宮的米羅島的維納斯雕像作於西元前二世紀，依推算她的身高一六八公分，三圍是九十四、六十六、九十七公分，公認是西方美女的標準，雖然談不上胖，也絕不嬌小玲瓏。除了中世紀宗教強調苦修時候外，瘦削的人體每被西方藝術家用來描繪淒苦流離，不具正面的意義，胖卻代表了健康形像。

十九世紀初古典大師安格爾的裸女珠圓玉潤，印象派畫家雷諾瓦（Renoir）一生畫過無數仕女也都胖嘟嘟的十分富態。西方諺語說「當胖女人下水，你會有漲潮的感覺」，這句話大概指游泳池裡的感受。雷諾瓦特別愛畫胖女人洗澡，有一幅〈浴女〉畫胖女戲水，雖沒有讓觀眾連想起錢塘潮漲，卻表現出健康明朗的美感。雷諾瓦作畫慢工出細活，喜歡添添加加，一次畫商等得

不耐煩，問他筆下女人何時才畫完可以停筆了？他回答說：「當我想抱一抱她時。」回答得真是好極了。

二十世紀初兩次大戰前後，歐洲畫家孟克（Munch）、席勒（Schiele）、畢費（Buffet）等畫的是乾瘦巴巴的人物，正是存在主義哲學糜爛之時，在蒼白、失落的背景下，藝術距離肥胖漸行漸遠，這是頹廢與徬徨時代的逆流。二十世紀中墨西哥畫家歐洛斯科（Orozco）畫了一幅油畫〈勝利〉，在血海中引領革命英靈前進的勝利女神臃腫癡肥相當異類。繼之有桑‧法爾（St-Phalle）肥圓的雕塑和波特羅（Botero）的胖畫，胖子帝國重新展露出中興氣象。

文學、音樂和美術同屬藝術的一國多制，文學注重人物性格描寫，外形往往交憑讀者自己想像。毛姆（Maugham）評的十大小說：《湯姆瓊斯》、《傲慢與偏見》、《紅與黑》、《高老頭》、《塊肉餘生錄》、《咆哮山莊》、《包法利夫人》、《白鯨記》、《戰爭與和平》、《卡爾馬助夫兄弟》的主人翁頂多敘明了長幼和身體殘疾，不像繪畫、雕塑，明確表述出肥瘦的外型來。

胖子很少在文學作品裡擔綱主角，所以文學中的胖不如美術有「份量」。像電影一樣，文學也常拿胖逗趣

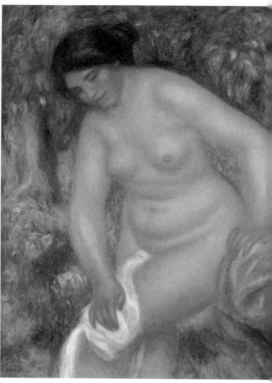

開心，不十分厚道。記憶中諾貝爾獎得主高定（Golding）的《蒼蠅王》裡有一個外號豬仔的胖小孩是故事要角，形象是正面；台灣作家王禎和在《玫瑰玫瑰我愛你》裡創造出另一個胖子主角董斯文，就被寫得非常不堪了。

欣賞文學有時會有有趣的發現，白居易〈長恨歌〉敘述胖美人楊貴妃「溫泉水滑洗凝脂，侍兒扶起嬌無力」，一般解釋為溫泉洗她光潔的皮膚和形容她嬌慵無力的起身之狀，如果解讀成溫泉洗她一身肥肉，侍女嬌小，無力扶起她也許更為精采傳神。「衣帶漸寬終不悔」如果不看下一句「為伊消得人憔悴」，可以當作發福和消瘦二個相反意思詮釋。古典文雅的「柳腰款擺，搖曳生姿」用台灣鄉土文學的敘述就成了「豐滿的大屁股扭來扭去」，又土又白話得十分可愛，充滿生命力量，這是文字的無窮奧妙。

音樂裡聲音是抽象的，很難形容形像，不過不少音樂家本身是胖子，對胖的藝術有身體力行的參與。唱歌

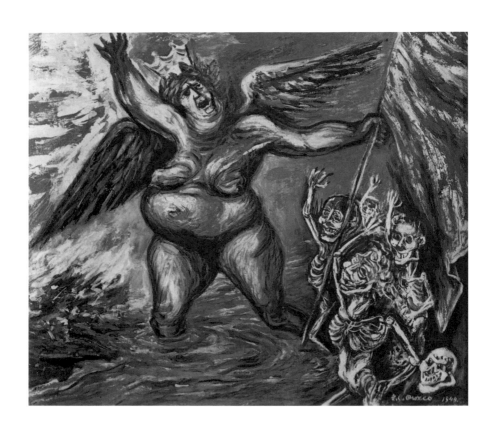

劇的男女歌者都有龐巨的體形，威爾第（Verdi）的「茶花女」首演失敗是因為肥胖的女主角飾演肺病奄奄一息的景象太過滑稽；浦契尼（Puccini）沒有記取教訓，他的「蝴蝶夫人」首演又因為肥壯的女高音模擬嬌小的日本女子搔首弄姿，引來哄堂大笑和噓聲，硬是把首演搞砸了。幸運的是我們今天觀賞歌劇，已經習慣台上肥哥胖妹們引吭高歌，不致憂慮因胖廢樂了。

　　藝術中胖子們不必擔心血脂肪、高血壓和心臟病，不知羨煞了多少真實生活的人們。本文從吃談到胖，發福的讀者難免心頭忐忑，其實藝術裡的胖多彩多姿，置身其間，神遊胖國，發了發了，令人快樂得不得了。

1 | 2 | 3

❶ 波特羅的胖畫為胖子帝國展露出中興氣象。
❷ 雷諾瓦的〈浴女〉，胖女子戲水，帶給觀眾健康明朗的美感。
❸ 歐洛斯科的〈勝利〉，臃腫癡肥的勝利女神在血海中引領革命英靈前進。

❶Art
南柯一夢

❶ 卡夫卡寫《蛻變》，一覺醒來發現自己變成不折不扣的大肉蟲。

❷ 白遼士作「幻想交響曲」，敘述藝術家殺掉愛人，被押赴刑場砍頭的噩夢。附圖是畫家德拉克洛瓦為他畫的肖像。

❸ 莫理樂畫的聖母托夢故事。

東西方有兩個以作夢出名的人，一個是中國的莊子，一個是德國的卡夫卡（Kafka），有趣的是他們兩人都夢見變身為蟲，莊子稍好，夢中是蟲兒的第二階段——蝴蝶，起碼不醜，只是他混淆了現實與夢境，搞不清自己是人還是蝴蝶了；卡夫卡比較不幸，一覺醒來發現自己變成不折不扣的蟲子，身上長滿會蠕動的腳，成為不可思議的災難。卡夫卡沒有說明自己究竟成為那種蟲兒，害得後人費力考據，有人說是蟑螂，有人說是毛蟲，相互爭執不休。不過卡夫卡因禍得福，這段夢境讓他寫成著名的小說《蛻變》，得享大名。

自從佛洛依德提出潛意識理論後，人們對於夢境的研究非常積極，科學家、心理學家、藝術評論家和靈媒都對夢的現象喋喋不休，藝術家不懂什麼理論，純因感覺需要，用文學、音樂或是美術表達出來，艱澀的學理分析且留給旁人去傷腦筋。

文學上南柯一夢的名作除了卡夫卡的《蛻變》外，還有華盛頓・歐文（Irving）的《李伯大夢》，一覺二十年，醒了發現人事已非。比利時作家梅特林克膾炙人口的兒童童話《青鳥》也是敘述小兄妹睡夢中尋找青鳥的故事，睡醒發覺原來自己養的小鳥才是千辛萬苦尋覓的青鳥，正是「眾裡尋他千百度，驀然回首，卻在燈火闌珊處」。

莫里哀（Maurier）的名著《蝴蝶夢》故事從女主角夢見燬於祝融的夢特里大廈開始敘述，該書原文書名Rebecca是男主角已逝的前妻名字，中文譯得很美，大概取其從作夢開始，整部書又像一場迷離的夢吧。

中國人也愛作夢，除了莊子外，經典小說《紅樓夢》雖不是直接描述夢境，第一回卻也是「甄士隱夢幻識

通靈」，全書賈府的興衰真個浮生若夢。元朝鄭光祖寫散曲「半窗幽夢微茫，歌罷錢塘，賦罷高唐。風入羅幃，爽入梳檻，月照紗窗。縹緲見梨花淡妝，依稀聞蘭麝餘香。喚起思量，待不思量，怎不思量。」是描述夢醒時分回憶夢中佳人的心境，寫得極美。明代湯顯祖的戲曲「牡丹亭記」更是夢中戀愛成真，連死人也復活的故事。夢中自有顏如玉，夢是喜歡幻想的文學作者潛意識縱情的祕密花園。

音樂也有描述夢境的，最出名的曲子是白遼士的C大調「幻想交響曲」。白遼士對莎士比亞劇女伶史密遜（Harriet Smithson）單戀得神魂顛倒，寫作了這首樂曲，敘述「某藝術家」失戀而吞鴉片自殺，因藥力不足陷入昏睡，夢見自己戀愛、妒嫉，殺掉了愛人，被押赴刑場砍頭，死後還參加自己的葬禮。故事非常荒誕不經，白遼士反而因此曲聲名大噪，確立了「標題音樂」形式，做夢成就了他藝術的輝煌。

孟德爾頌（Mendelssohn-Bartholdy）用莎翁喜劇「仲夏夜之夢」寫了一首同名歌劇，第五幕的〈結婚進行曲〉廣為大眾喜愛。莎翁此幕裡說：「情人和瘋子都是頭腦滾熱，想入非非。」結婚是情人最甜蜜夢境的歸宿，此曲後來成為婚禮的經典樂曲，是世界上演奏次數最多的曲子。

音樂的幻想曲、狂想曲和夜曲都具夢幻成份，作曲家好好發揮，自然譜寫出不朽的名作：李斯特的「愛之夢」是甜蜜的春夢，舒曼的「夢幻曲」是兒時候舊夢，蓋希文（Gershwin）的「藍色狂想曲」是爵士樂怪夢，前述白遼士的「幻想交響曲」是愛到死亡的噩夢，李斯特的「匈牙利狂想曲」

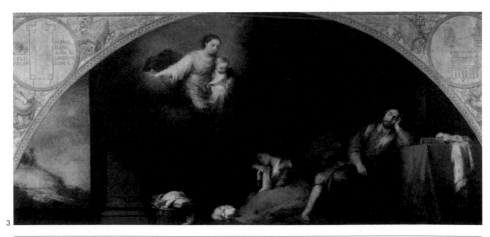

3

安格爾敘述做夢的油畫〈歐辛的夢境〉。

❶ 哥雅耳聾後畫了大量黑畫，是他自己慘澹的惡夢。

❷ 素人畫家盧梭的〈睡眠的吉普賽女子〉表現出奇幻詩意的夢境。

❸ 盧梭的〈夢〉裡初戀情人斜倚沙發，置身夢幻森林之中。

$\frac{1}{2}$
3

和夏布里耶（Chabrier）的「西班牙狂想曲」是地域幻夢……，音樂家作夢的本事可以和文學家比美。

　　美術裡描畫夢境的作品也很多，傳統是畫人睡著了作夢，像莫理樂畫的聖母托夢故事，安格爾的〈歐辛的夢境〉也有相同手法的描繪，他們是畫旁人作夢，後來的畫家覺得畫旁人作夢不過癮，就乾脆畫自己作夢了。十九世紀初哥雅耳聾後畫了大量黑畫，是他慘澹的惡夢。紐約現代美術館收藏有素人畫家盧梭（Rousseau）的二件名作，〈睡眠的吉普賽女子〉外表是畫吉普賽女人酣睡，表現的是畫家自身奇幻詩意的夢境；他另一幅作品名稱就叫〈夢〉，是畫初戀情人裸體斜倚沙發上，置身夢幻森林中，帶有稚拙純真的美感和豐富的想像。

　　好夢人人會作，一般人偶一為之，可以調劑枯燥的身心，信不信由你，偏偏有人有本事好夢不斷，像電視連續劇般一集集推陳出新。繪畫界

南柯一夢

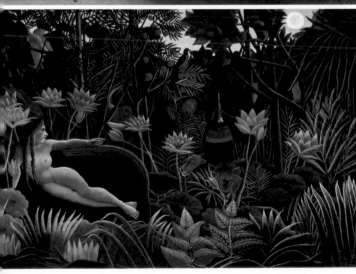

最會作甜蜜美夢的畫家要推夏卡爾，一生畫過無數瑰麗而又溫馨動人的夢幻之作，翻來覆去源源不絕的春夢令人羨慕不已。

把佛洛伊德的潛意識理論表現得最淋漓盡致的繪畫當推現代藝術的超現實主義。西班牙內戰期間超現實畫家米羅（Joan Miro）畫了一張叉子叉在麵包上的靜物，旁邊有隻臭皮鞋，怪異的色彩造形表現了一種內心不安悸動和殘暴的夢魘。另一位超現實畫家達利有一幅名作〈睡眠〉，一個大頭用細棍子支撐著睡覺，微皺著眉頭正作著一場脆弱的夢，夢醒後會不會像莊子或卡夫卡變身為蟲？或像李伯般發現換了人間？又或者必須面對核子浩劫的餘生？當代人心中有太多睡不安枕的

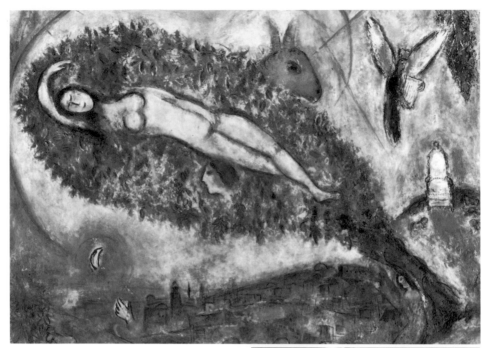

憂慮。

　　藝術創作免不掉幻想，和作夢是
相通的，藝術家的南柯一夢打破理智
的框限，理性幻滅的結果展現出想像
無窮的可能，藝術的夢舉不勝舉。現
代人不在乎天長地久，只在乎曾經擁
有，儘管由來好夢最易醒，但是作夢
產生出多采多姿的藝術，會作夢比不
會作夢幸福多了。

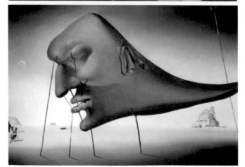

❶ 夏卡爾是最會作美夢的畫家，瑰麗的好夢令人
　羨慕不已。
❷ 西班牙內戰期間米羅畫了一張叉子叉在麵包上
　的靜物，表現出內心不安和殘暴的夢魘。
❸ 達利名作〈睡眠〉，一個大頭用細棍子支撐著
　在睡覺，微皺著眉頭，正作著脆弱的夢。

Art
藝術家的病與死

講到藝術家的病與殘疾，大家立即會想到希臘史詩《伊利亞德》作者荷馬是個唱遊瞎子，樂聖貝多芬耳聾和畫癡梵谷染患了神經分分的躁鬱症，這是最耳熟能詳的。老天爺妒嫉天才，喜歡和藝術家們開玩笑，常常拿病痛折磨他們，有時候甚至用病成全他們的藝術創作。天將降大任於斯人也，必先苦其心智，勞其

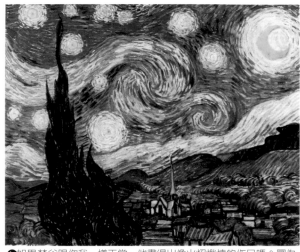

如果梵谷跟你我一樣正常，他畫得出像火熖燃燒的作品嗎？圖為梵谷的〈星夜〉。

筋骨……，試想如果梵谷跟你我一樣正常，他畫得出那些像火焰燃燒的作品嗎？

翻開整部藝術史，藝術家的殘疾確實像比常人多，大作家、大音樂家、大畫家常有一言難盡的身體疾苦，名氣的大小似乎與病痛強弱成正比。除了荷馬、貝多芬和梵谷外，巴哈和韓德爾（Hadndel）老年也瞎了，哥雅成為聾子，拜倫（Byron）跛足，

舒曼為精神病所苦，波特萊爾（Baudelaire）吸毒成癮，羅特列克是侏儒，福樓拜爾（Flaubert）和杜思妥也夫斯基（Dostoevsky）患了瘋癲症，莫泊桑（Maupasssnt）、尼采等感染梅毒，卡蜜兒精神崩潰，瘋人院裡抑鬱而歿，芙麗達‧卡蘿少女時車禍受重傷，動了三十餘次手術，整輩子遭受身體痛楚折磨……，信手寫來例子真是不少，洋洋灑灑男女通有，令搞藝

藝術如此多嬌

63

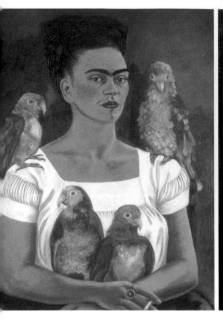

術的朋友們既害怕又歡喜，害怕的是看來此生慘矣，歡喜則因爲愈慘好像會愈發，前途不可限量。

藝術家的氣質、命運和作品是神祕的三位一體，交互激盪出迷人的興味。社會大眾喜歡翻掘藝術家的隱私，生平坎坷曲折，愈不正常，愈能增加藝術的傳奇魅力，成爲大家的最愛，病歷當然是研究要項之一，私密的記錄被公開品頭論足，這是藝術家的無奈。無名藝術家一旦死後成名，那怕時隔數百年，一樣有人拿起放大鏡對他考據，捕風捉影或以訛傳訛，加油添醋眞假難辨。不論藝術家願不願意，他們的疾苦滿足了社會大眾的集體偷窺慾，成爲文化消遣和娛樂。

有些藝評認爲藝術家的病痛造就了他們創作的特殊風格，成全了藝術的偉大，這種說法有一部分是事實，但言來總有虐待之嫌，難道藝術家非得受苦不行嗎？藝術是一種築夢事業，藝術家當然希望活在美夢裡，不是噩夢當中。

藝術家的病苦除了增添作品賣點之外，有時候也有風水輪流轉，時代不同因禍得福的。柴可夫斯基、梅里美（Merimee）、王爾德、毛姆、托瑪斯‧曼（Thomas Mann）等在世時因斷袖之癖飽受煎熬，今日社會開放，

同性戀反而被某些西方人列為藝術家
成功必備的三項條件之一，三條件
者，蓋才華、猶太人、同性戀也，令
性正常的藝術朋友們懊惱不已。

　　有病難免有死，死有輕如鴻毛，
也有重逾泰山。傳記作家寫貝多芬死
前握拳向天，不屈於命運，感動過多
少凡夫俗子。死亡是藝術家人生舞台
的告別演出，表現出特色最能吸引注
目。

　　因病早逝短命的藝術天才很多，
音樂家莫札特、舒伯特（Schubert）、
蕭邦（Chopin）、孟德爾頌、比才
（Bizet）、蓋希文……；文學家拜倫、
濟慈（Keats）、雪萊（Shelley）、愛彌

麗‧布朗特、曼斯菲爾德（Mansfield）
……；畫家吉奧喬尼、馬薩其奧、拉
斐爾、華鐸（Watteau）、秀拉
（Seurat）、莫迪利亞尼等人都只活了
二、三十歲，火燄般短暫的生命留下
持久動人的藝術傑作，少吃多滋味，

❶ 卡蘿少女時車禍受傷，圖為她的自畫像。
❷ 蕭邦是短命才子，浪漫派大師德拉克洛瓦為他
　畫過肖像。
❸ 舞蹈名伶鄧肯春花早謝，死於離奇的交通意
　外。
❹ 浪漫主義先驅傑利柯騎馬摔死，所作〈梅杜沙
　之筏〉被譽為19世紀代表作。
❺ 美國抽象表現主義大師帕洛克酒醉駕駛翻車，
　帶了女朋友陪死，此為他的作品。
❻ 攝影家Edward Steichen為鄧肯拍攝的名作
　〈風火〉。

令人唏噓緬懷。

意外是生病之外另一種奪取生命的殺手，死於交通意外的藝術家，較早有浪漫主義先驅畫家傑利柯（Gericault），當時沒有汽車，他是騎馬摔下死掉的。近世汽車橫衝直撞，車禍冤魂日增，作曲家拉威爾（Ravel）生時汽車速度不快，沒想到碰撞後腦震盪辭世；舞蹈名伶鄧肯（Duncan）春花早謝，1927年她搭乘友人的敞篷車，長圍巾捲入行駛中的後輪遭致絞首；美國抽象表現主義大師帕洛克酒醉駕駛翻車，帶了女朋友陪死；詩人魏爾哈倫（Verhaeren）歿於火車事故；其他車禍亡魂的還有存在主義作家卡謬（Camus）、法國劇作家莎岡（Sagan）、《飄》的作者瑪格麗特‧米契爾等等。

藝術家幸而沒有病死或遭逢意外，卻活得不耐煩自殺的也不少，有些死相難看，十分恐怖。海明威把獵槍頂在腦門上轟掉了自己半個腦袋，很多人不懂他功成名就幹嘛自殺？後來心理學家分析他的雄性文風──戰爭、鬥牛、拳擊、打獵、捕魚……，認為男性得歇斯底里係性無能的反彈，那時候沒有「偉哥」，難怪他要尋死了。日本作家三島由紀夫在集會上發揚日本傳統文化，當著眾人切腹，再由助手揮刀斬首，腸流頭滾，血淋

淋的演出強迫旁觀者回家去作惡夢，相比下他的同胞諾貝爾獎得主川端康成的煤氣斷魂就文雅多了。

梵谷也是自殺身亡的，他活著時什麼事都做不好，連自戕也不例外，在麥田裡開槍沒有把自己打死，還得拖著傷蹣跚走回家去，兩天後才翹了辮子，非常歹運；自殺前幾天他畫過一幅烏鴉亂飛的畫，是不祥預兆。小說家蒙哲蘭（Montherlant）和女性先驅作家吳爾芙（Verginia Woolf）也是自殺身亡的，有志一同前仆後繼蔚為大觀。

人生自古誰無死，常使英雄淚滿襟。俄國著名詩人、文學泰斗普希金（Pushkin）因為太太紅杏出牆，不甘戴

❶ 海明威把獵槍頂在腦門上，轟掉了自己半個腦袋。
❷ 梵谷活著時什麼都做不好，連自殺也沒把自己打死，拖著傷回家，兩天後才翹了辮子，自殺前幾天畫過
　一幅烏鴉亂飛的畫，是不祥的預兆。

綠帽子找對方決鬥，無奈床技、武技均不如人，枉送掉性命，十分漏氣。托爾斯泰（Leo Tolstoy）年老火氣旺，八十二歲與太太鬧彆扭離家出走，體力不支倒在小火車站，拖了幾天才死，農夫為他唱輓歌，軍隊奉令阻止為這有顛覆性的名人哀悼，也造成轟動。

西元前五世紀希臘畫家朱克西斯（Zeuxis）個性詼諧，為人卻沒有風度，因為模特兒生得太醜笑死了。藝術家中死法最鮮的要推希臘悲劇文學鼻祖艾斯奇勒斯（Aeschylus），據大英百科全書記載，他是因為老鷹要吃烏龜肉，誤把他的禿頭當作石頭，從天上把烏龜對準了拋下，結果正中目標。艾氏寫了一輩子戲劇，都沒天外飛龜把自己活活砸死這般戲劇化，留給後人的教訓是禿頭的人出門要記得戴帽子。

沙特（Sartre）說「藝術品是從生命中摘下的一片葉子」，葉子摘得太多，生命自然就枯竭了。藝術創作是燃燒自己的志業，它動人之處在此，有什麼比以生命枯萎為代價的投注更引人入勝呢？一般人生老病死就生老病死，古往今來大藝術家以自身的病痛和死亡搏命演出，推陳出新，好戲連場，看得一代代觀眾目不暇給。

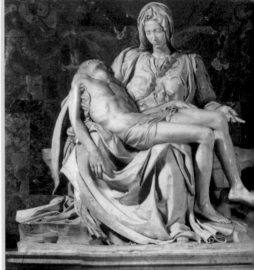

Art
悲劇的力量

❶ 米開朗基羅雕塑的〈聖殤〉
　是聖母哀子的經典之作。
❷ 浦契尼是著名的女性殺手。
❸ 比利時畫家安托—卡特畫的
　礦工母親哀子圖，礦工母親
　只剩下絕望。

<div style="text-align:right">1 | 2 | 3</div>

人類的悲劇自古有之，西洋文學最早的悲劇起源於希臘文豪艾斯奇勒斯寫普羅米修斯盜火的故事。希臘神話說普羅米修斯爲人類取來火種，惹惱了天神，被罰在高加索山上日日受老鷹啄食心肝的酷刑，好心沒有好報，天公不仁，莫此爲甚，這隻老鷹若是膽固醇過高活該。人類由於對命運不公深感無奈，悲劇故事能夠喚起共鳴，深深打動無力的心靈，藝術家用文筆、音韻和圖像敘述它，產生感人肺腑的力量。

中國人說樂極生悲，不說悲極生樂，可見人生不如意事十常八九，但少年不識愁滋味，描寫悲劇需要對人生有相當體會才表達得深切，所以人生是從喜到悲的過程，少男少女太年輕，只會幻想悲劇的皮毛，活到老才懂得悲劇的神髓。一位朋友說年歲大了，哭的時候沒眼淚，笑的時候反掉淚，這般景況大概可以與他談談悲劇的奧妙了。莎士比亞最好的喜劇——《仲夏夜之夢》、《無事煩惱》、《第十

二夜》等多半創作在他生命前期，最好的悲劇——《哈姆雷特》、《奧賽羅》、《李爾王》等多半創作於生命後期即是明證。至於他的《羅密歐茱麗葉》是中年危機產品，莎翁活了五十二歲，此劇作於三十餘歲，正好介於前述兩階段的轉型期間。

歷史上悲劇名作不計其數，動人心弦的悲劇往往不是一死百了，而是一股壓抑的無力感，眼睜睜的無奈比壯烈的毀滅更令人類悲痛。文學上從古典經典但丁（Dante）的《神曲》到

悲劇的力量

68

近世幻滅一代艾略特（Eliot）的《荒原》，人都被沉重的心靈哀傷壓得喘不過氣來。

英國詩人布朗寧（Browning）寫過一首愛情悲劇詩〈立像與胸像〉，敘述一位貴族與臣下妻子的淒美戀情，現實的無奈使兩人無法結合，年復一年的蹉跎，韶華逝去，為了給對方留下自己最美好的形像，他倆分別請了雕塑家作出二人的立像與胸像默默相對結束故事。我初讀此作，得到比讀羅密歐與茱麗葉故事更大的感動。

愛彌麗·布朗特的《咆哮山莊》寫三代人走向毀滅的恩怨情仇，生也如醉如狂，死也如醉如狂，愛也如醉如狂，恨也如醉如狂，狂風暴雨的感情悲劇使得虐與被虐都成為力與美的泉源。《惡之華》作者波特萊爾的詩離不開頹廢與死，被稱為悲劇裡的惡魔主義，下筆恰似自己敘述的「像被遺棄在血湖邊，在堆積如山的屍體下的負傷者的殘喘聲……。」【註】這般的悲劇情意結束未免太歇斯底里了。

義大利作曲家浦契尼深明悲劇的

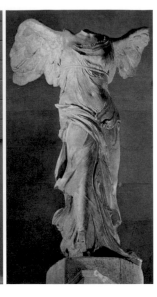

以是一種氣質和感覺。柴可夫斯基不以歌劇創作為主，但他的曲子特有一股哀感頑豔的悲劇氣味，樂評形容他的音樂像寡婦夜啼，雖然描述得過火，但是淒淒、慘慘、戚戚是不用說了。他的「第六（悲愴）交響曲」更是肝腸寸斷痛心疾首，集傷感之大成，首演後不到一週柴氏即因霍亂去世，我不知道是不是傷心過度死的，此曲遂成他的絕響。

致命吸引力，寫過幾部名歌劇都是悲慘劇情，其中「托斯卡」更是悲劇中的悲劇，好人壞人死得一個不剩，慘烈無比。浦契尼是著名的女性殺手，斬起蜜斯來辣手摧花目無餘女，「波希米亞人」裡他讓波希米亞女主角咪咪病死，「托斯卡」裡叫法國女主角托斯卡跳樓自殺，「蝴蝶夫人」的日本女主角蝴蝶也難逃切腹厄運，讓愛樂者為薄命紅顏一掬同情熱淚。不料浦契尼久走夜路遇到鬼，最後寫「杜蘭朵公主」講述中國故事，大概中國女人的八字比較硬，倒先把他剋死了，此曲後來由旁人幫忙完成，只有女配角柳兒慘死，男女主角終獲中國典型的大團圓結局。

悲劇不一定必須敘述故事，也可

美術是空間藝術，不同於文學和音樂有時間過程，瞬間的記錄除非借助大眾熟知的故事，否則不易描繪包含著起、承、轉、合的完整的情感經歷，所以傳統美術創作常常依附神話和歷史，其中當然不乏悲劇敘述。現存梵蒂岡的勞孔父子被海蛇纏繞的雕像即是取材自希臘神話的悲劇傑作，盲祭司勞孔因為警告特洛伊人不要把木馬搬進城來，洩露了天機，惹惱女神雅典娜，派海蛇將他父子捲走，以為多話者戒。

西班牙有悠久的天主教歷史，馬

德里普拉多美術館裡面充斥耶穌受難和先知捨生取義的宗教悲劇畫，陰鬱沉黯濃得化不開，置身其中只覺陰風慘慘鬼聲啾啾，不是愉快的賞畫經驗。

當代美術將悲劇從神話和歷史還原給人間，與古典創作形成特殊的對比：米開朗基羅的雕塑〈聖殤〉是聖母哀子的經典之作，比利時畫家安托—卡特（Anto-Carte）畫了一幅礦工母親的哀子圖，在放與不捨間，普羅大眾母親的哀痛比聖母更深沉，因為聖母有信仰，礦工母親只剩下絕望。

羅丹認為米開朗基羅創作的基調是受難和痛苦，他自己的〈地獄門〉也是悲劇形式的傑作，包容了愛慾、屈辱、掙扎，把悲苦的、受折磨的人類心靈底層沸騰的創痛表達無遺，地獄之門如此，裡面更不堪說了。

廢墟文明呈示的是另一種廣義的悲劇淒美，我們看希臘、羅馬建築的殘垣斷壁，念天地之悠悠，獨愴然而涙下，自然流露一份動人之情；巴黎羅浮宮裡無頭的〈勝利女神〉和斷手的〈維納斯〉雕像的缺陷美更吸引無數觀眾喜愛，很多藝術家想像過這二件雕像完整的形狀，都沒有破損的更「完美」。

二十世紀電影盛行，成為一種「另藝術」，電影最具市場嗅覺，悲劇結局的比比皆是，演悲劇片像在影院裡施放催淚瓦斯，賺人眼淚鼻涕，觀眾哭得呼天搶地死去活來。前不久好萊塢選百大愛情片，不得善終的佔了絕大多數，愈叫人唏噓落淚的愈能大賣，有時候濫情得慘不忍睹。

人有悲歡離合，月有陰晴圓缺，人生的遺憾無可避免，藝術中的悲劇使我們得到有人比我還慘的安慰，前人騎馬我騎驢，後面還有推車漢，這般想法當然有點阿Q，卻是生活不可或缺的潤滑劑。

.註│見波特萊爾「破鐘」一詩，收錄於《惡之華》詩

Art

十大死亡名畫

生死是人生大事，一般人喜生惡死，藝術家偏偏不信邪，小說、戲曲、繪畫、音樂有很多圍繞著死的描述，劉吉訶德在藝言藝，不避忌諱，鼓足勇氣與大家談談繪畫上的死亡名作，盼望以毒攻毒，驅邪避凶。內容當然難免鬼影幢幢鬼話連篇，本文分類為R級，膽小的讀者們請不要看。

近年社會流行挑選幾大新聞、幾大名片，我也不能免俗，吃飽飯一時心癢，東施效顰，挑選出十大死亡名畫以饗讀者。首先聲明，人類死法雖有巧妙不同，結果千篇一律，所以下面作品排名無分先後，純按藝術品的出生年為序。

第一件名畫的生日、名稱和作者均不可考，姑且以〈石窟畫死亡〉稱之。1940年四個頑童加一隻叫蘿蔔（Robot）的小狗掉進法國中部拉斯考地區一個岩洞裡，無意間發現了包括本畫的大量史前岩畫。大部分原始石窟祕畫都是描繪野獸，少部分才有人像，畫死亡的更絕無僅有。此圖裡獵人被忿怒的蠻牛所亡，長矛墜地，稚拙的線描十分生動，旁邊停了一隻冷

◖ 大部分原始石窟祕畫都是畫野獸，少部分才有人像，畫死亡的絕無僅有，拉斯考石洞的死亡畫作十分生動。

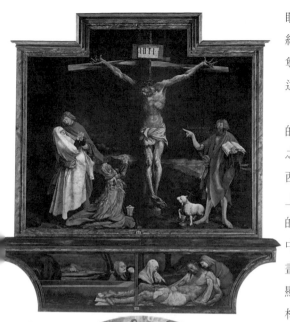

❶ 格林勒華特畫〈釘刑圖〉某種意義上是反文藝
復興的。

❷ 葛利哥這幅〈奧嘉茲伯爵的葬禮〉是轟動天庭
的死。

眼睥睨人間生死的鳥，看來原始人已
經懂得把握象徵精神了。藝術界敬老
尊賢按資排隊，本畫以「死相」最久
遠入選十大。

第二件格林勒華特（Grunewald）
的〈釘刑圖〉。俗語說愛之適足以害
之，說來不幸，西方人信奉基督教，
西洋藝術家把耶穌一遍遍釘在十字架
上，使耶穌成為美術史上死過最多次
的人，如此再接再厲受苦受難，十大
中絕不能沒有祂的席位。文藝復興後
畫家畫的耶穌受難像往往刻意美化，
顯得失真，有矯飾之弊，德國畫家格
林勒華特此作完成於1515年，是為一
家醫院祭壇畫的作品，畫中耶穌全身
百孔千瘡，可怖的寫實某種意義上是
反文藝復興的，也是最直接有力的，
慘厲的描繪使此作大不同於其他受難
圖像，具有特殊地位。

第三件巴爾東（Baldung）1517年
的〈死亡與女人〉。十六世紀畫家巴爾
東這張寓言畫，豐腴肉感的女體與猙
獰的厲鬼形成強烈恐怖的對比，非常
養眼，畫裡的死亡之吻格外讓人起雞
皮疙瘩，令觀眾芳心小鹿亂跳難以卒
睹。美麗與醜陋、尊貴與卑賤，鮮花
插在牛糞上，藝術家喜歡用這種比較
手法增強藝術的戲劇性。

第四件艾爾‧葛利哥的〈奧嘉茲
伯爵的葬禮〉。畫壇怪胎希臘人葛利哥

1586年這幅作品格局龐大，天上人間全照顧到了，畫中間天使懷抱伯爵的靈魂冉冉昇天，勞動聖子、聖母率眾先知使徒們一起列隊迎迓，先不論畫本身的構圖、技法好壞，單單只以內容言之，如此轟動天庭的死當然足以列進十大死亡名畫之林了。

第五件大衛1793年的〈瑪拉之死〉。瑪拉是法國大革命造反派領袖，不料走了衰運洗澡時被女人刺死在浴缸裡，古典大師大衛受命畫下寫真以資悼念，他給凶案現場加上自上照下的舞台燈光，死人手裡牢牢握著筆紙不放，莫非捨不得筆桿子出政權乎？二十世紀緊張大師希區考克（Hitchcock）抄襲這起浴缸殺人情節，巧妙的把被害人換成裸體美女發揚光大，拍攝出香豔恐怖的好萊塢驚悚經典電影「驚魂記」（Psycho）。光

溜溜的死男人掛進美術館，光溜溜的死女人放入電影院，各安其份各得其所，十分有藝術「笑」果。

第六件哥雅的〈食子圖〉。西班牙畫家哥雅老來思想沒有搞通，畫了大量黑畫，妖魔鬼怪盡收筆底，包括這幅1820年左右完成的鬼吃小孩的名作，使他被列入藝術界恐怖份子名單前幾名。這張畫有真人兩倍高，在馬德里普拉多美術館裡嚇得參觀的仕女們花容失色驚聲尖叫，哥雅泉下有知，躺在棺材裡一定都會得意的笑出聲來。

第七件德拉克洛瓦的〈沙達納帕路斯之死〉。十九世紀初浪漫派畫家喜歡異國情調題材，德拉克洛瓦1827年以詩人拜倫的史詩完成此作，是西洋版的霸王殺姬故事，敘述亞述王被巴比倫戰敗，自殺前將愛妾們全部處死

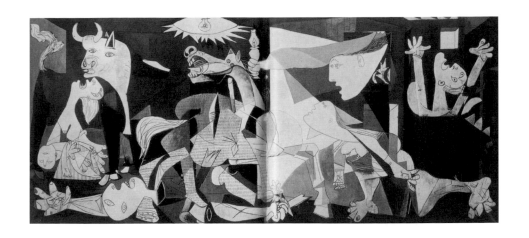

的情境。畫面裡雞飛狗跳驚心動魄，事件與中國霸王別姬項羽被困垓下，虞姬與他訣別自刎相似，不過中國男人懂得讓女人自行了斷的藝術，外國魯男子不明其中巧妙，把鶯鶯燕燕一個個捆綁屠之，顯得粗鄙多了。

第八件是杜米埃1834年的〈通司婁南路〉。杜米埃是十九世紀寫實主義畫家，他把藝術視角從王室貴冑和宗教人物轉注到小市民身上，小市民生命儘管卑微，但對周邊親人的意義和大人物是相同的。〈通司婁南路〉是一張控訴政府暴行的石版畫，沒有色彩，畫小影響大，低成本拍出賣座片，小兵立下大功成為名作。

第九件米雷（Millais）的〈奧菲麗亞之死〉。莎翁名劇《哈姆雷特》（又譯王子復仇記）裡王子的愛人奧菲麗亞不知道王子為了復仇裝瘋，以為他變了心，加上父親去逝，傷心下投河溺死，哈姆雷特不懂得溝通的藝術害死人。英國畫家米雷1852年畫了這幅〈奧菲麗亞之死〉，花團錦簇表現得十分婆婆媽媽，但是如此美麗的浮屍真不多見，雖然畫家在英國國外未享盛名，我還是把它選入十大之列。

第十件畢卡索1937年的〈格爾尼卡〉。相傳二次大戰時德軍佔領巴黎，納粹軍官看見畢卡索桌上這張畫的照片問他：「這是你作的嗎？」畢卡索回答：「不，這是你們作的。」畢氏這張描繪西班牙內戰的畢生傑作嚴格說來不是敘述死亡，而是暴行和混亂，是對法西斯屠殺人民的抗議，但是畫裡軍士的殘肢斷臂和母親懷抱的嬰兒屍體感人落淚，因此收進十大名作裡。

偉大的死亡傑作不止上面十幅，

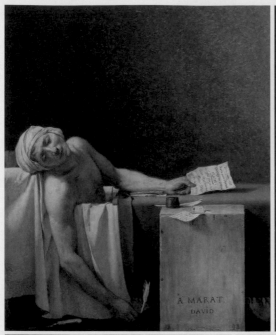

❶ 大衛畫〈瑪拉之死〉，記述革命領袖走了衰運，洗澡時被女人刺死在浴缸裡。

❷ 哥雅老來畫了大量黑畫，包括這幅〈食子圖〉，使他被列入藝術界恐怖份子名單前幾名。

❸ 巴爾東的〈死亡與女人〉，豐腴肉感的女體與猙獰的厲鬼形成強烈對比，使得死亡之吻格外難以卒睹。

❹ 德拉克洛瓦以拜倫史詩完成〈沙達納帕路斯之死〉，是西洋版霸王殺姬故事。

❺ 英國畫家米雷畫〈奧菲麗亞之死〉，如此美麗的浮屍真不多見。

1	2
3	4

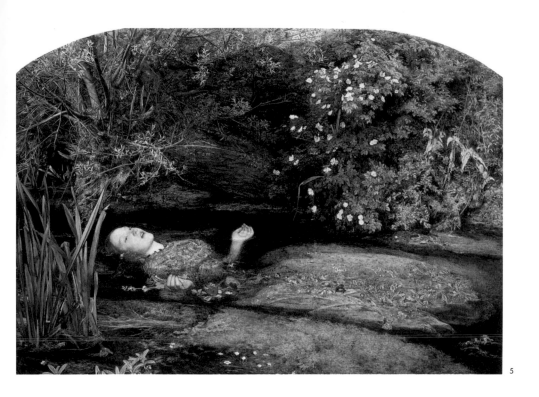

5

吉奧喬尼的〈聖母之死〉非常出色，但因已經有了基督教作品所以割愛；庫爾貝（Courbet）的〈奧南的葬禮〉是美術史必修名畫，卻因為沒有畫出死人而未入選。十大原想保留一個名額頒給中華作品，否則泱泱大國十不得一，太沒面子了，但華人老祖宗抱了鴕鳥心態不願面對死這個傷感情的題目，偶一為之的宗教勸世畫又被歸進民俗藝術範疇，不能奢稱「名畫」，選來選去心餘力絀，作弊走私總有限度，最後只好放棄。

人生首尾是生死，中間吃喝拉睡不斷的重複，其實十分無聊，高更有一張畫的名字叫〈我們從那裡來？我們是什麼？我們往那兒去？〉，道盡人對生命的問號，以後若有機緣，再與大家談談他這幅作品。

昔時毛姆選十大小說，知道是不可能的任務，知其不可為而為之，愚勇可嘉，十大死亡名作也是見仁見智的取捨，劉吉訶德人微言輕，讀者諸君姑妄欣賞之，對上面所選如有異議，獨樂樂不如眾樂樂，何妨也自行選「美」評審一番。

吹牛要打草稿

十九世紀挪威被瑞典併吞，二十世紀初始才獨立。1903年瑞典學院決定第三屆諾貝爾文學獎頒給挪威作家班生（Bjornson），班生是反抗瑞典統治的文學鬥士，性格豪邁像個維京海盜，編寫過感人的挪威國歌，對於瑞典向來不假詞色；保守的瑞典人認為他是吹牛大王，「每當肚子餓了就痛吃瑞典人」，結果瑞典學院這項善意獲得班生親自出席領獎的回報，一獎泯恩仇，傳為美談。

成功的藝術家一般有二項特質，一是會吹，二是謙卑：會吹才能生動，謙卑才有長進。像班生寫作從無中生有到引人入勝，有會吹的一面，出席領獎則是謙卑的另一面，不過談謙卑說教意味太濃，忠言逆耳，還是聚焦談談吹牛比較有趣。

好吹者若是滔滔不絕自己的豐功偉績最讓人難以忍受，至於其他，吹牛能將小事放大，添增樂趣，順暢溝通，未必全是壞事。

小說故事多半憑空捏造，絕大部分靠想像力吹牛，偏偏有人寧可信其真，一位男性作家說他從來不寫愛情故事，免得太座把他的小說當他的自傳看。愛得死去活來的愛情小說的作者多半是女性，男人一方面怕被批評英雄志短，一方面大概也是難過家中審查那一關吧。有位女作家寫了篇文章教姊姊妹妹怎麼煮丈夫才好吃，清燉紅燒，何時加醋和辣椒，聽得先生們心驚肉跳，既成「煮」婦盤中餐，怎麼還敢胡亂下筆。

太太讀者對愛情故事特別敏感，一般讀者一樣也盲信小說。柯南道爾（Conan Doyle）的福爾摩斯明明是虛構人物，每年總有大批遊客在倫敦尋找貝克街二二一號地址，想一睹神探丰采。美國密蘇里州Hannibal小城名不見經傳，卻出了文豪馬克吐溫，該城配合老馬哥的吹牛故事《湯姆歷險記》築起漆了一半的白欄柵，導遊每天煞有介事口沫橫飛的告訴遊客那兒是湯姆幹什麼好事情的地方。假到真時真亦假，文學創作吹牛騙得死人真不是蓋的。

愛情小說、偵探小說、科幻小說、神怪小說、武俠小說都離不開吹牛。相傳一家雜誌徵求極短篇故事，條件是必須包含宗教、皇室、性、醜聞與懸疑內容，結果獲選者只有三句

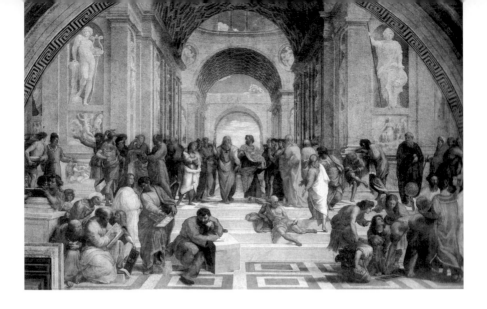

話：「我的上帝！女王懷孕了，誰幹的？」真是會吹。生意人投資講求穩、準、狠，這位極短篇作者的吹牛本事完全達到了相同境界。

寫實小說打著寫實招牌，想來不至於胡吹吧？那兒知道寫實裡面又有魔幻寫實，一樣可以弄玄虛。哥倫比亞作家馬奎

茲的名著《百年孤寂》寫人白晝飛昇，鐵定是吹的。從前小說家以第三人稱寫作還容易分辨真偽，近世作家乾脆以第一人稱「我」擔任男、女主角，吹牛完全明目張膽，臉不紅氣不喘，更混淆了真假。

文學作品多如星海，絕色佳人、一代情聖，吹得讀者紛紛拜倒他們的迷你裙和牛仔褲下；還有英雄名探、神魔怪妖，上天入地信不信由你。當然吹牛皮要不吹破，要吸引讀者繼續看得下去，還是有技巧的，打草稿是必須的基本功，草稿兼顧了情節、佈局、結構、文詞，基本功練得足，吹起來就事半功倍了。

◑ 拉斐爾名作〈雅典學院〉裡圖右下角右起第二人是他的自畫像，與柏拉圖、蘇格拉底等先哲們共垂青史。
◑ 貝里尼的〈大衛像〉是自己的攬鏡自塑像，自導自演當起打倒巨人的英雄，牛皮吹得頗具規模。

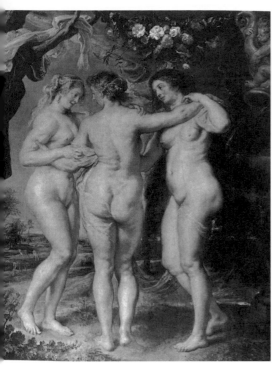

❶ 林布蘭特常扮裝各色歷史人物，都是吹牛的，圖中間權杖後方的捲髮青年即是他自己。

❷ 德國的杜勒把自己畫成耶穌模樣過過乾癮。

❸ 高更給自己頭上加上光圈，吹牛吹大了。

❹ 魯本斯把老婆畫成美神維納斯（右），哄得床頭人心花怒放，勝過千萬句甜言蜜語。

❺ 德拉克洛瓦的名作〈自由女神引領群眾前進〉局部圖中戴禮帽者是畫家自己，畫成身先士卒的革命家也是亂吹的。

在文學領域找吹牛大王很不容易，因為各各都有絕活。《靜靜的頓河》的蘇俄作家蕭洛霍夫（Sholokhov）1965年得到諾貝爾文學獎，記者問他得獎當天在幹什麼？他回答說他正出外打獵，對著空中砰、砰開了兩槍，天上除掉下兩隻大雁外，還加上一張諾貝爾文學獎。這位老兄不用喝伏特加就吹得妙趣橫生，不愧高段。

文學裡即使短詩同樣可吹得不像樣子，李白寫「白髮三千丈」吹得不亦樂乎。馬雅可夫斯基（Mayakefusiji）有一首詩叫〈穿褲子的雲〉，光看詩名字也知道他在吹牛。所謂山不在高，有仙則名，文不在長，會吹則靈也。

至於音樂，樂團裡喇叭黑管巴松管長笛短笛豎笛木簫長號小號法國號口琴薩克斯風雙簧管低音管，還有華

藝術如此多嬌

81

● 卡蘿的生平極富傳奇性，畫的畫也有吹牛嫌疑。

人的排簫洞簫嗩吶笙管壎篪角響螺號筒……，音樂需要吹功是當然的事。

美術方面比較單純，雖然大部分繪畫、雕塑是閉門造車的產物，但要找吹牛大王，不妨看看畫家是否把自己或親友畫進畫裡？擔當什麼角色？就知道牛皮的大小了。

拉斐爾的名作〈雅典學院〉裡，他把自己畫入畫中與柏拉圖、蘇格拉底等希臘先哲共垂青史，但只侷促畫面角落客串演出，吹牛還算保守。義大利雕刻家貝里尼的〈大衛像〉是自己的攬鏡自塑像，自導自演當起打倒巨人的英雄豪傑，扮出一副酷相，牛皮就頗具規模了。林布蘭特（Rembrandt）有自戀傾向，是畫史上留下最多自畫像的畫家，常常扮裝各

色歷史人物，當然都是吹牛的。德國的杜勒和後期印象派的高更把自己畫成耶穌模樣，高更更給頭上加上光圈過過乾癮，馬不知臉長，牛皮就真是吹大了。

超現實派畫家恩斯特畫過一幅聖母打聖嬰屁股，自己和兩位朋友擔任見證人的畫，吹牛皮也呼呼直響，不知道聖家管孩子干他什麼事？德拉克洛瓦在他的〈自由女神引領群眾前進〉裡畫自己是身先士卒的革命家也是亂蓋，千萬別被他唬了。巴洛克畫家魯本斯別闢蹊徑吹牛另有一套，他把老婆畫成美神維納斯臭美一番，哄得床頭人心花怒放，勝過千萬句甜言蜜語，男性藝術家都應該好好學習這招本事。

男人好大喜功，吹吹牛是家常便飯，女藝術家真吹起來倒也不讓鬚眉，不可小覷。芙麗達‧卡蘿生平極富傳奇，十八歲時車禍重傷，整輩子遭受身體痛楚折磨，她畫自己開膛剖腹，渾身打滿釘子變成乩童，也難逃吹牛嫌疑。

吹牛皮想名垂史冊，打好草稿是第一要務，小說必須自圓其說，音樂要能抑揚響亮，畫畫尋求轟轟烈烈，讓觀眾心甘情願看你吹還愛不釋手，運氣好名利雙收，這是搞藝術吹牛的樂趣，難怪，雖千萬人，吾往矣。

下雨天——

濕情畫意中西皆有

中國歷史上文人墨客喜歡下雨，每逢雨天「濕」興大發，留下傳誦千古的文學佳作，從唐時白居易的「夜雨聞鈴腸斷聲」，李商隱〈夜雨寄北〉的巴山話舊，宋初李後主的「簾外雨潺潺，春意闌珊……」，直到毛主席寫「大雨落幽燕，白浪濤天」，他們都在不必淋雨的屋簷下發起騷來，敘述一己感懷，所以被冠上「騷」人墨客稱謂。

文人愛發騷，傳統的中國水墨畫是文人書畫，自然與詩詞精神暗通款曲。宋朝米芾（元章）開創出湮雨迷濛的米家山水，是畫家借雨成名的例子；他兒子米友仁克紹箕裘，所作之畫同樣充滿「濕」意。後繼的水墨畫家每每漫將一硯梨花雨，潑濕湖山幾段雲，鮮少沒有畫過雨景的，使得整部華夏藝術史濕氣淋漓，彷彿擰得出水來。

劉吉訶德小時候在台灣喜歡看日本武俠片，記得大鏢客三船敏郎常常與敵人在雨天對決，看來日本人受到

●〈天降時雨圖〉現藏於美國弗瑞爾美術館。

唐人影響也愛雨。日本有一張下雨天的名畫〈大橋雨中圖〉是歌川廣重的江戶寫景，不但是浮世繪的代表作，連梵谷等西洋大師都臨摹過它。

西洋畫下雨的名作也很多，西方畫家通常從人本位出發，不像東方水墨畫家借自然來抒懷。文藝復興期吉奧喬尼（Giorgione）一幅署名〈暴風雨〉的畫畫一個小孩在半裸的母親懷裡「野餐」，遠處雷電閃閃，其實是雨前景象，預示人生前程難料的意味。

十九世紀英國畫家泰納（Turner）

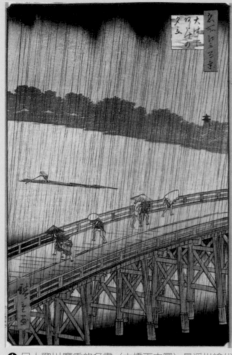
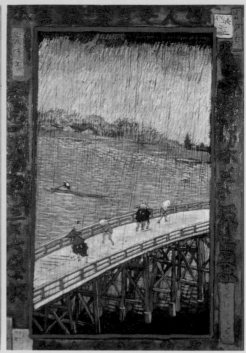

❶ 日人歌川廣重的名畫〈大橋雨中圖〉是浮世繪代表作之一。
❷ 梵谷臨摹的〈大橋雨中圖〉。
❸ 吉奧喬尼的〈暴風雨〉預示人生前程難料。
❹ 泰納的〈雨、蒸汽、速度〉，火車在雨中疾馳，氤氳的大氣充塞天地，是浪漫派繪畫名作。
❺ 雷諾瓦的畫是庶民生活寫照，即使是雨天市集也甜美而動人。

畫海景成名，他的〈雨、蒸汽、速度〉不是畫船，是一列火車在雨中疾馳，氤氳大氣充塞天地，是浪漫派名作，比後來印象派繪畫「印象」多了。

美國畫家荷馬（Homar）也愛畫海，他比較寫實，見山是山，見水是水，沒有泰納的浪漫想像力。荷馬畫過好些雨天景象，漁夫們穿了雨衣勞作，雨水粘糊汗水，遠處海面浪潮滾滾，與本文第一段毛主席的詞相似。

印象派畫家雷諾瓦的畫是庶民生活寫照，即使是雨天市集也甜美而動人。與雷諾瓦同時的另一位畫家卡玉伯特（Caillebotte）的〈雨天的巴黎〉畫紳士淑女打著傘漫步於濕淋淋的城市街道，通常印象派繪畫喜歡描述光線，多是豔陽天氣，畫下雨天的不多，這張畫的街面和路燈把畫一分為四，構圖十分特殊。卡玉伯特的本職是工程師，原來是初期印象派畫家的

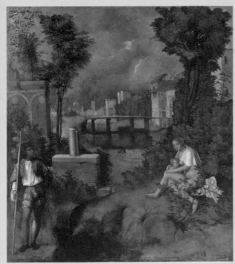

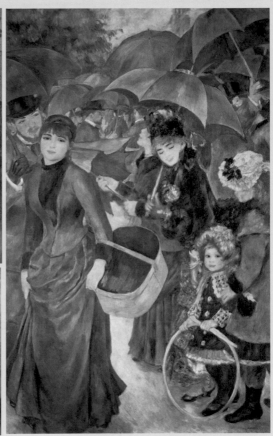

重要支持者，近朱者赤，後來自己也
畫起畫來，他的生活優裕，無怪乎畫
裡內容有小資產階級思想，比荷馬辛
勤的漁人悠閒多了。

　　稍晚於印象派的那比斯派（Nabis）
只在巴黎藝壇曇花一現了很短時候，
揭櫫的象徵主義理念卻在西方藝壇細
水長流，領導畫家塞魯西葉（Serusier）
受到高更影響，所畫的〈雨〉處處可
見高更身影，與雷諾瓦和卡玉伯特的

又有不同的心緒。

　　寇爾（Cole）是美國早期著名風
景畫家，1836年畫了一幅半晴半雨的
康乃狄克河寫生，影響很多後繼畫家
描畫大自然時也喜歡把天氣畫成陰陽
臉的怪模樣兒。

　　音樂家貝多芬和羅西尼都譜寫過
敘述下雨的樂曲，貝多芬的第六「田
園」交響曲第四樂章和羅西尼的「威
廉泰爾序曲」的天氣是——晴，時多

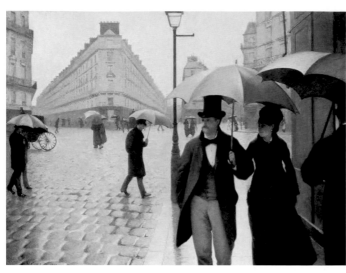

① 卡玉伯特畫下雨天紳士淑女打著傘漫步於巴黎街道，比荷馬筆下辛勤的漁人悠閒多了。

② 荷馬畫漁夫們穿了雨衣勞作，雨水粘糊著汗水，遠處海面浪潮滾滾。

③ 美國畫家寇爾畫了半晴半雨的康乃狄克河寫生，影響後繼畫家常把天氣畫成陰陽臉怪模樣兒。

④ 塞魯西葉的〈雨〉處處可見高更影子。

1
$\dfrac{2}{3}$ 4

雲，偶暴雷雨。威爾第寫歌劇「奧賽羅」第一幕也有一場大風雨，預告了後來戲劇的發展，這些曲子都風狂雨驟，不是沾衣欲濕的綿綿細雨。蕭邦與才女喬治・桑（George Sand）熱戀時在馬約卡島上寫了一首叫做「雨滴」的前奏曲比較像小雨，當時還沒有標題音樂，此曲完成二年後白遼士才確立了標題音樂形式，這首曲子因為左手彈奏部分像雨滴聲音而得名，說是標幟音樂應該更恰當。

莎士比亞在他多部戲劇像《暴風雨》、《李爾王》裡都有雨的描述；托爾斯泰的《復活》、屠格涅夫（Turgenev）早年寫的《浮士德》、施托姆（Storm）的《茵夢湖》和雷馬克（Erich Maria Remarque）的《三個戰友》

裡也有精彩的雨景，俄國作家奧斯托洛夫斯基（Ostrovsky）【註】更寫了一本動人的小說《雷雨》。大製片家大衛連（David Lean）拍過幾部經典電影也巧妙的利用了自然來烘托劇情，「阿拉伯的勞倫斯」借助於沙，「齊瓦哥醫生」是雪，「雷恩的女兒」是海，「印度之旅」是太陽，與莎士比亞等人寫雨，甚至三船敏郎的雨中對決製造出氣氛神似，蓋英雄所見略同也。

從毛毛細雨到滂沱大雨，從「餘花落處，滿地和煙雨」到「望處雨收雲斷，憑闌悄悄」，雨給藝術家們無窮的文化想像，使得沙沙、滔滔、絮絮、淅淅、瀝瀝的濕意都幻化成為歷史長廊的美的情狀。當然東、西方人對雨的體悟不盡相同，西方人看到雨

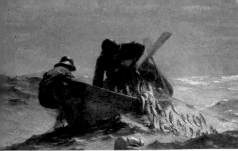

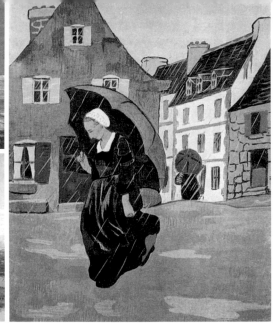

的科學現象和自然的威力，視為人生待克服的陰霾和挑戰；東方人看到雨的哲學內容，當作生活的修行，美學上東方人或許比西方人更懂得自然的寓意。

宋人蔣捷〈虞美人〉敘述「少年聽雨歌樓上，紅燭昏羅帳；壯年聽雨客舟中，江闊雲低斷雁叫西風；而今聽雨僧廬下，鬢已星星也！悲歡離合總無情，一任階前點滴到天明。」聽雨聽出人生的三重境界，西方人恐怕連做夢都做不出這麼深奧的「濕」情畫意。

當代藝術在只爭朝夕的科技文明衝擊下不再模仿自然，甚至主張完全脫離承載敘事的意義，將視覺藝術還原為單純的視覺遊戲，藝評形容這場

演變為眼睛吃掉腦袋的戰爭，在這種氛圍下，雨聲逐漸淡出了藝術創作領域，淪為遙遠的鄉愁迴響。

近年行為藝術顛覆了往昔的架上繪畫，行為藝術家注目創作的過程，相片和錄影記錄反客為主成為創作成品。據說有位行為藝術家向觀眾滔滔吹噓創作追尋的過程比結果更重要，觀眾覺得你辦事，找不放心，問他：「你嘗過大雨天追趕最後一班火車的滋味嗎？是過程重要還是結果重要？」引來全場大笑。呀，下雨天，原來和藝術還是存在這樣藕斷絲連的關係。

. 註 俄國文學界有二位奧斯托洛夫斯基，《雷雨》的作者生卒年是1823-1886，另一位寫《鋼鐵是怎樣煉成的》作者生卒年是1904-1936。

迴旋窗際的女人

多年前瓊瑤寫了她第一本小說《窗外》一炮而紅,開啓她俊男美女愛得一塌糊塗的愛情連續劇,至今究竟發表過多少相似故事已難考據,無獨有偶,好多西方藝術家或發爲文字,或形成圖畫,也都創作過女人與窗的作品,女人與窗似乎有那麼些理不清的關係。

格林童話故事裡有一個被關在塔裡的女人,留了長長的秀髮等待白馬王子將她從窗子拯救出去,其實白馬王子是把她關進另外一座塔裡去。俗話形容貓樣的女人,不知是不是因爲古時候西方關不住的女人會像貓從窗子出入緣故?以前女人的宿命在塔與塔間流徙,對於外界的接觸只靠一扇窗,窗外有藍天,代表虛幻的自由。

英國詩人丁尼生(Tennyson)寫了一首名詩〈夏洛蒂女人〉,她是何許人?原來正是一個塔裡的女人,因爲看著窗外難耐寂寞,跑出去划了小船順河而下,不料換得的卻是死亡。有

1 | 2

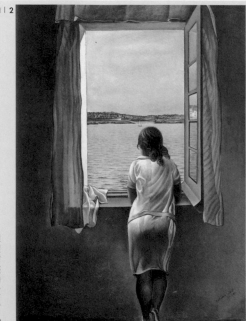

藝術家雜誌社　收

100　台北市重慶南路一段147號6樓

6F, No.147, Sec.1, Chung-Ching S. Rd., Taipei, Taiwan, R.O.C.

Artist

姓　　名：＿＿＿＿＿＿＿＿＿＿　性別：男□ 女□ 年齡：＿＿＿＿

現在地址：＿＿＿＿＿＿＿＿＿＿＿＿＿＿＿＿＿＿＿＿＿＿＿＿＿＿

永久地址：＿＿＿＿＿＿＿＿＿＿＿＿＿＿＿＿＿＿＿＿＿＿＿＿＿＿

電　　話：日／＿＿＿＿＿＿＿＿　手機／＿＿＿＿＿＿＿＿＿＿＿

E-Mail：＿＿＿＿＿＿＿＿＿＿＿＿＿＿＿＿＿＿＿＿＿＿＿＿＿＿

在　　學：□學歷：＿＿＿＿＿＿＿　職業：＿＿＿＿＿＿＿＿＿＿＿

您是藝術家雜誌：□今訂戶　□曾經訂戶　□零購者　□非讀者

客戶服務專線：**(02)23886715**　E-Mail：**art.books@msa.hinet.net**

藝術家書友卡

感謝您購買本書，這一小張回函卡將建立
您與本社間的橋樑。我們將參考您的意見
，出版更多好書，及提供您最新書訊和優
惠價格的依據，謝謝您填寫此卡並寄回。

1.您買的書名是：_____

2.您從何處得知本書：

☐藝術家雜誌　☐報章媒體　☐廣告書訊　☐逛書店　☐親友介紹

☐網站介紹　☐讀書會　☐其他

3.購買理由：

☐作者知名度　☐書名吸引　☐實用需要　☐親朋推薦　☐封面吸引

☐其他 _____

4.購買地點：_____市（縣）_____書店

☐劃撥　　　☐書展　　　☐網站線上

5.對本書意見：（請填代號1.滿意 2.尚可 3.再改進，請提供建議）

☐內容　　　☐封面　　　☐編排　　　☐價格　　　☐紙張

☐其他建議 _____

6.您希望本社未來出版？（可複選）

☐世界名畫家　☐中國名畫家　☐著名畫派畫論　☐藝術欣賞

☐美術行政　　☐建築藝術　　☐公共藝術　　　☐美術設計

☐繪畫技法　　☐宗教美術　　☐陶瓷藝術　　　☐文物收藏

☐兒童美育　　☐民間藝術　　☐文化資產　　　☐藝術評論

☐文化旅遊

您推薦 _____作者 或 _____類書籍

7.您對本社叢書　☐經常買　☐初次買　☐偶而買

一個姓氏頗怪的英國同胞畫家渥特豪斯（Waterhouse），姓的原意是水上房屋，他以丁尼生這首詩畫了張同名名畫，畫裡有船有水有女人，就是沒有水上房屋，十分名不符實；詩與畫都極美，卻有爲女人洗腦，恐嚇她們乖乖待在塔裡不要出走的味道。

十九世紀末歐洲民智開啟，女人不再在塔裡虛度一生，莫內（Monet）的〈紅頭巾〉畫太太在院子雪地裡往室內觀望，畫中間大大的格子是門扉不是窗子，這時候女人不必跳窗出入了，但是男人下意識裡恐嚇女人的餘毒未清，此畫還是予人小紅帽可能遇到大壞狼的不安聯想。

達利早年以妹妹爲模特兒畫過兩幅女人與窗的名作，〈少女背影〉畫她坐於窗邊想心事，〈窗前少女〉則雲鬢未梳在憑窗外眺，窗外是西班牙海邊風景，四周樸素的牆壁像畫框般襯托出少女姣美背影，微風吹拂的窗帷透露出她心湖裡思春的祕密波漾。

野獸派元老馬諦斯（Matisse）的〈紅色的和諧〉也是以女人與窗爲題材，但他的畫不具敘事內容，而是情緒和裝飾意義的表達。同爲野獸派畫家的曼更（Manguin）

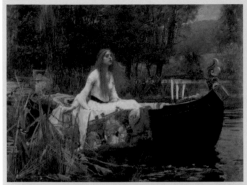

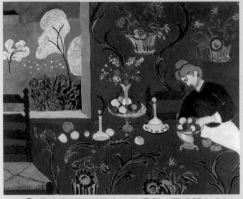

❸ 渥特豪斯以丁尼生的詩畫了〈夏洛蒂女人〉，有恐嚇女人們乖乖待在塔裡的味道。
❹ 馬諦斯的〈紅色的和諧〉不具敘事內容，而是情緒和裝飾意義的表達。

$\frac{3}{4}$

➊ 莫內的〈紅頭巾〉予人小紅帽可能遇到大壞狼的不安聯想。

❶ 達利的早年名作〈窗前的少女〉以妹妹爲模特兒，透露出少女的祕密心事。
❷ 曼更以女人與窗架構空間感，畫中人回眸一笑引不起觀眾的情感反應。

選擇借用女人與窗來架構空間，室內外光亮形成明顯對比，拉出了景深，只是他把畫中裸女抽離開形的敘事功能成為單純的物，回眸一笑百「沒」生，引不起觀眾的情感反應；倒是喜愛童子軍治國的另一法國畫家巴爾杜斯（Balthus）專畫少男少女青春無悔的情慾，他同樣以女人與窗作主題的畫作，懷春少女以不顧一切的姿勢

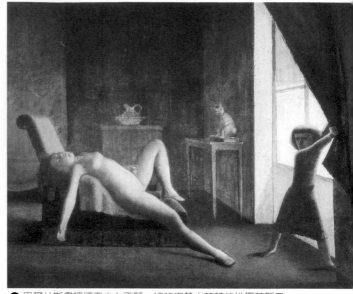

❶ 巴爾杜斯畫裡懷春少女不顧一切的姿勢火辣辣的挑釁著觀眾。
❷ 霍伯畫的〈上午十一點〉敘述孤單女人內心搔扒的悸動。

仰臥，小女孩拉窗簾的揭幕式讓夜盡天明的光線自窗照進，為少女胴體鍍上一層金色，火辣辣的挑釁著觀眾。

　　一般藝評認為美國畫家霍伯（Hopper）的畫冷而孤獨，記憶中他至少畫過幾十幅女人與窗的作品，都是敘述孤單女人內心搔扒的悸動。〈上午十一點〉畫一裸女癡癡凝視著窗外，還有的是辦公室女人從窗口呆望著街市，或住家、咖啡館、火車廂裡倚窗而坐的孤獨的單身女郎，顯現出當代女子心靈的疏離寂寞，不知道她們的男人都消失到那兒去了？

　　十六世紀畫家馬布以茲（Mabuse）

有一幅名為〈黃金雨〉的畫敘述希臘天神宙斯偷情故事，半裸的公主達乃坐在窗畔，宙斯化成黃金雨自頭頂紛紛灑落與她成孕，閉門窗前坐，孕事天上來，迷惑了世間多少男女。

　　女人想男人的題材男性藝術家屢畫不厭，是他們的最愛，畫著畫著都會笑起來，但是女人與窗的圖畫並不是全與男人有關，荷蘭畫家維梅爾（Vermeer）喜歡戚戚於小屋的陰晴，常畫女子在窗前工作，也有對窗彈琴的描畫，其中一張女人一手持著水壺，一手正在開窗戶，動作有預警暗示，窗外行人小心別被潑得一頭水。

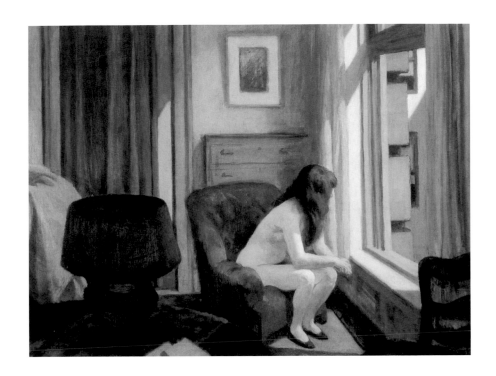

西洋繪畫有三樣經常伴隨女人出現的物件，床、鏡子和窗戶。古時候畫家多數是男人，女人與床的寓意讀者們很有想像力，可以自行體會，就不用明言了；女人與鏡子是描畫女人顧鏡自憐的自我的一面，與窗則敘述她們外騖的一面。古往今來男性藝術家創作的迴旋窗際的女人作品不脫男性沙文觀察女性的一愚之得。

浦契尼的歌劇「蝴蝶夫人」裡，日本女主角每天從窗子外望港口，癡心等待郎君歸來，那兒想到丈夫回國包了二奶，最後自然釀出悲劇，這是音樂裡的窗子敘述。

中國古時候閨秀養在深閨人未識，窗子外還有圍牆環繞，不像西方女人與窗發生過那麼多故事，但是《金瓶梅》裡武大郎的老婆潘金蓮關窗時窗戶支架被風吹落，掉在西門慶頭上，發展出後來謀害親夫的姦情，與窗的干係還是有。我看過一位水墨畫家借用「楊柳枝上一點紅」詩句畫一幅畫，畫下方是叢生的楊柳，上方一女子倚窗斜坐，一點紅正是女子的絳唇，這是中國詩畫相和特殊的意趣。

男兒志在四方，不太關心窗裡窗外的陰晴，與窗的關係不若女人親密，藝術裡絕少男人與窗的故事。希

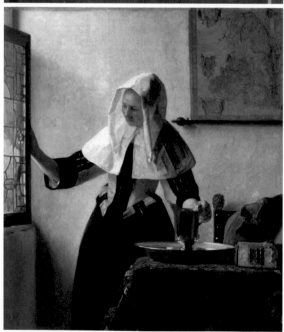

區考克的電影「後窗」（Rear Window）的男主角腿傷行動不便才待在窗前痴痴外望，誤看誤撞發現了謀殺分屍案，這個故事屬於特例。

二十世紀七〇年代女性藝術蓬勃興起，展示出女性內心的多彩世界，造成圍繞身體、家庭、私密諸般主題的「女象」面貌，令男性朋友大開眼界，紛紛以獵奇心尋找女性有形和無形的心靈之窗，結果女人心，海底針，以前知其然不知其所以然，現在知其所以然，依然不知其所以所以然，正由於還是不瞭解，迴旋窗際的女人才永遠是男性藝術家創作探索不盡的題材。

藝術中女子從窗裡往外看，今天現實中的女人從窗外朝裡看──window shopping，女人根深蒂固的窗子情結，如何才能說清楚，講明白？

$\frac{1}{2}$

❶ 16世紀畫家馬布以茲畫過一幅名為〈黃金雨〉的神話故事畫。
❷ 維梅爾畫女子一手持壺，一手開窗，動作有預警暗示，窗外行人小心被潑得一頭的水。

春色滿園 [關]不住

拳頭和枕頭是好萊塢電影的兩大賣點，一直也是藝術創作的重要內容。藝術與色情是吵了幾個世紀的老問題，孔老夫子老早說過「食色性也」，偏偏有人冥頑不靈故作正經，專幹些螳臂擋車的事兒，他們對「性」開刀是不消說的，甚至恨屋及烏，連累裸體藝術也遭到池魚之殃。

米開朗基羅為羅馬西斯汀教堂畫〈最後審判〉，畫中心耶穌右手向上代表判罪，左手前伸招呼良民，姿勢像打太極拳鍛鍊身體；米大師認為裸體代表真實，他把耶穌四周的天庭聖人和男男女女全都脫得光溜溜開起天體營來，不要說四、五百年前對教廷帶來多麼大的震撼，即使社會開明如今日，我也很懷疑教會能不能接受如此大膽的表現？真實的曝露永遠令人懼怕，所以教廷後來找其他畫家為〈最後審判〉人物穿上褲叉和用遮羞布遮掩春光就不意外了，只是米開朗基羅的名氣太大，旁人只敢作最小幅度修飾，使得這些布條從何而來？如何掛在胯間不掉？成為很值得研究

➊ 米開朗基羅的〈最後審判〉原先被批評該掛進浴室而不是教堂。

的科學問題。後來終於想通了畫中是天堂地獄，那兒地心吸力恐怕發生不了什麼作用，才讓人茅塞頓開，不再耿耿於牛頓的定律。

〈最後審判〉只是畫一大群光屁股的人體，並沒有特意描寫「性」，當初已被批評該掛進浴室而不是教堂，這樣的情節還算輕微，有些作品就沒有這般好運了。法國畫家馬奈以妓女作模特兒畫的〈奧林匹亞〉受到激烈的攻擊非議，被譏為下流無恥，迫使他落荒逃出國躲避風頭，死後想把這張畫捐給羅浮宮還曾遭到拒收。後世認為這張幅畫只忠實的呈現了「人體」，

與以前畫家畫的摻雜想像的「裸體」不同而已，其實十分小兒科，衛道之士是少見多怪反應過度了。

藝術上當然有刻意描繪性吸引的作品，被道德不容就沒有上述幾張畫那麼的無辜。文學上的色情爭議最著名的是《查泰萊夫人的情人》和《蘿麗泰》兩本書。《查泰萊夫人的情人》是英國作家勞倫斯（Lawrence）寫查泰萊夫人因為丈夫不能人道而外遇的故事，當時社會保守，連女人追求「性」福都不被允許，使得事情從人道討論演變成為仁道爭論。大英帝國平時道貌岸然，外表十分尖頭鰻，結果會叫的狗不咬，咬人的狗不叫，此書一鳴驚人，把自命風流多情的芳鄰法國佬比得顏面無光。

《蘿麗泰》是流亡美國的俄國作家納博可夫（Nabokov）寫繼父饞涎繼女，老牛偷吃嫩草的一段情，有人大罵作者老不修，有人推薦他角逐諾貝爾文學獎，也引起爭論，不過納博可夫比較幸運，愈被罵作品愈大賣，拿了優渥版稅安心到歐洲當寓公去了。

中國號稱禮儀之邦，比起英國來不遑多讓，一部《金瓶梅》又比《查泰萊夫人的情人》早了好幾百年，可見唐山大兒「性」致昂揚，難怪生出那麼多子子孫孫，成為世界人口最多

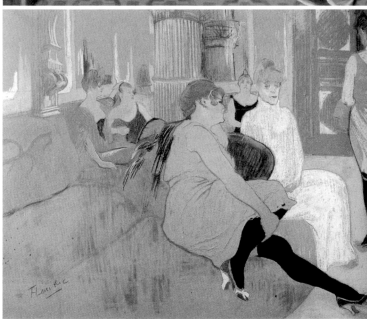

❶ 布雪的〈棕髮女奴〉
　 表現了情慾的饗宴。
❷ 馬奈的〈奧林匹亞〉
　 被譏為下流無恥。
❸ 古典主義畫家安格
　 爾的作品描畫旖旎
　 香豔的土耳其後宮。
❹ 印象主義有很多描
　 繪妓女生活的畫，
　 圖為羅特列克〈紅
　 磨坊沙龍〉裡的賣
　 笑女子。

❶ 杜象的〈從處女變新娘的過程〉是件限制級性作品。
❷ 情色畢卡索的接吻像吃大餐，又像似舌頭鬥劍，看得人臉紅心跳。
❸ 皮爾斯坦的裸體男女表現了性的疏離和疲憊。

1 | 2 | 3

那麼多子子孫孫，成爲世界人口最多的國家。

美術上中國古來有所謂的春宮畫，明朝大畫家唐寅、仇英等都畫過，是不能登大雅之堂的私房畫；日本、印度也有類似作品，尼泊爾比較大方，廟堂的歡喜佛對著信徒公然「歡喜」，反倒是性觀念開放的西方，傳統繪畫除了裸體人像外，對性並不直接描繪，直到二十世紀後，性才成爲百無禁忌的公眾「藝」題。

往昔西方美術作品雖然沒有描畫性的過程和動作，但是性意識始終存在。十八世紀初洛可可畫家布雪（Boucher）、福拉哥納爾（Fragonard）等喜歡表現情慾的饗宴，其後古典主義畫作雖然標榜道德的理想性，內裡還是常常暗含春色，像安格爾的描畫旖旎香豔的土耳其後宮畫作即屬於悶騷之作，發展到十九世紀末，歐洲學院派繪畫的衰頹即直接導因於藝術的色情取代了理念，但繼起的印象派也好不了多少，印象主義是都市文明產物，有很多描繪妓女生活作品。

二十世紀性成爲新的神話，性控訴、性探討、性解放、性焦慮等等讓藝術家疲於奔命，藝術裡性作品汗牛充棟。杜象參與過未來派運動，主張

給美術賦與時間意義，他的名作〈下樓梯的裸女〉像多次曝光的慢動作相片，他另一張畫名爲〈從處女變新娘的過程〉，光看畫看不出所以然，配合題目再看才知道是件限制級性作品，有沒有道理，就完全要憑觀衆們的性幻想了。

前幾年美國和歐洲的美術館收集了畢卡索一生豐富的情慾作品，聯合舉行他的情色畫巡迴展，他的〈吻〉像狼吞虎嚥吃大餐，又像似舌頭鬥劍，還有其他很多大膽露骨的表現，看得人臉紅心跳。七〇年代女性藝術蓬勃興起，也趕來蹚性的混水，「只要性高潮，不要性騷擾」，性成爲女權意識的象徵，火上加油，性不再拐彎抹角，堂而皇之攻陷了美術館。

中國當代前衛藝術家敢脫敢鬧，性和活力劃上了等號，只要敢，不怕旁人不行注目禮。無獨有偶，台北舉辦了一個檳榔西施藝術展，春城無處不飛花，反映出慾望街市的縮影，挑釁藝術和色情的曖昧界線。出題目的人很有創意，至於展出的到底是不是藝術，觀衆眼睛吃了冰淇淋，就「性」不「性」由你了。

事極必反，性問題也不例外，性過了頭有時候會變得十分無趣。美國當今寫實畫家皮爾斯坦（Pearlstein）的裸體男女常不畫臉面，誰是誰不再重要，他筆下的軀體是衰頹的、無味的，他也常畫多名男女混躺一起，卻沒有群P的瘋狂，只顯示了性的疏離和疲憊。性革命後現代兩性關係從一夜多次郎變爲多夜一次郎，最後成爲逃太郎，不能不說是色情神話的「悲劇」。

從裸體畫、情慾文學到靡靡之音，什麼才是藝術？藝術與色情的分界在那兒？說穿了有審美情感的是藝術，逐求慾念快感的是色情，有美感也有快感的是藝術也是色情；春色滿園關不住，藝術包含人生百態，色情又如何能從藝術中分得開來？

愛恨在心口難開——
藝術家、藝評家糾纏不休

讓藝術家又愛又恨的人當然是藝術評論家了。藝術家完成創作公開展示，受到公眾的褒貶是自然現象，偏偏不知從什麼時候出現了一批享有言論免責權，把批評藝術當作職業的人，成為權威，有能力給藝術家帶來好運和厄運；藝術家辛辛苦苦嘔心瀝血的創作被他們開膛剖腹品頭論足，有時候更被嫌肥揀瘦糟蹋得一文不值，真是情何以堪？自此藝術家的好日子就完了。

藝術家和藝評家是奇怪的生命共同體，藝評家靠藝術家的創作開口吃飯，藝術家賴藝評家的報導打響知名度，可是彼此又相鬥拉扯不休。真正說來任何人對藝術創作的反響都是藝評，同行藝術家、藝術史學者、藝術理論工作者、收藏家、記者、沽名釣譽之輩、吹牛拍馬之徒、觀眾或聽眾都可以是藝評人，只有程度好壞的分別，能夠在其中脫穎成「家」的很少。普通人良莠難辨，懶得區分這些人中間的分別，只見到輿論的力量，

對於有資源經常抒發高見者一概以藝術評論家視之，對藝術家產生影響的正是這些卓然成「家」人士。

藝術創作橫看成嶺側成峰，離不開主觀，藝術評論無論標榜如何客觀，其實也是主觀的。藝術批評不是永遠都是對的，藝術史上很多名作因為被藝評修理，反而大大的出名，但是當時這些評論確曾讓藝術家們痛心疾首。最著名的例子是1874年一群年輕藝術家在巴黎一家照像館舉行畫展，藝術記者雷洛伊（Leroy）不喜歡他們的潦草風格，借用其中一張莫內作品的畫題〈日出‧印象〉譏諷他們是「印象派」畫家，從此開啓了風起雲湧的印象派時代。二十世紀初的「野獸派」原也出於評論家沃克塞雷斯（Vauxcelles）的貶詞，意味展覽會牆上的畫張牙舞爪有如野獸環伺，幸運的此派畫家後來也翻身平反名垂史冊。

不是所有創作都這麼幸運，被罵還能大發，一般人信服文字的權威，

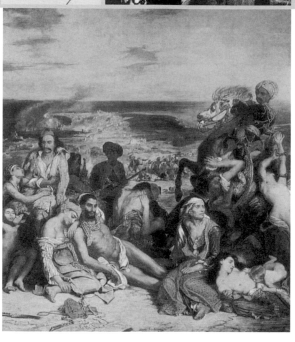

雖然好的藝術禁得起考驗，但是藝術批評對藝術家情緒的干擾還是難以避免，難怪很多藝術家對藝評家敢怒不敢言，恨得牙癢癢又惹不起他們。「芬蘭頌」的作曲家西貝流士（Sibelius）飽受樂評嘲諷，抱著鴕鳥心態對學生發牢騷道：「別管他們寫什麼，那些傢伙根本不是東西，從來沒有一尊銅像是為藝評家立的。」這番話大概代表了藝術家的共同心聲。

　　雖然沒有為藝評家立的銅像，藝評家的「權」還是令藝術家眼紅。有些藝術家比較聰明，藝而優則評，球員兼裁判，專幹煮豆燃豆萁的勾當，成為一霸，誰如果得罪了他，罵起人絕不嘴軟。作曲家白遼士求學時與老師契魯比尼（Luigi Cherubini）極不投

緣，畢業後擔任過一陣樂評，有一次聽老師的歌劇「阿里巴巴」，他評說：「這是一齣空洞軟弱的歌劇，第一幕快完時我已經索然乏味，我對自己說：如果有一點新意，我願意付二十法郎。第二幕時我提高到四十法郎，第三幕開始時我再加一倍到八十法郎，歌劇結束，我站起來對天發誓：呀，

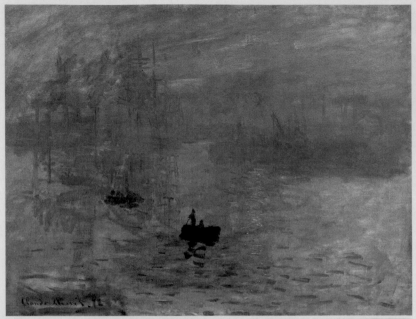

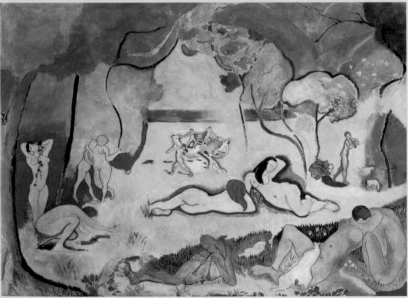

❶ 莫内的〈日出・印象〉被雷洛伊借來譏諷「印象派」畫展，開啓了印象派時代。

❷ 「野獸派」原也出於評論家沃克塞雷斯的貶詞，圖為野獸派畫家馬諦斯作品。

❸ 米羅早年的〈農莊〉，顫動的線描被譏為饑餓的痙攣。

❹ 克里斯・歐菲利的〈瑪利亞〉猶披秀髮半遮面，千呼萬喚「屎」出來，一炮而紅。

$\frac{1}{2}$

3 | 4

我放棄了，我太窮，再也無法加價了。」君子報仇三年不晚，尖刻的批評足以把老師活活氣死。

　　歷史上出名的藝術家鮮少沒有遭受過批評的，而且一般負面居多。前面提到的西貝流士，樂評家批評他的曲子：「既不是魚，也不是肉，更不是雞……。」這位樂評大概是個好吃的傢伙，聽音樂還口水淋漓，搞得西貝流士耿耿於懷。樂評對樂聖貝多芬同樣不買帳，對他的「第二交響曲」的評語是：「一隻笨拙的怪物……，最後樂章中仍然豎著尾巴極力掙扎拍打。」毛姆挑選的十大小說中最少有三部──《紅與黑》、《咆哮山莊》、

《白鯨記》在初發行時是失敗的，書評未說過好話，或者根本不屑一提；雨果（Hugo）的名著《悲慘世界》出版時雖然洛陽紙貴，書評還是吝於說好話，評語是：「這是一本不潔的蠢書……。」浪漫主義畫家德拉克洛瓦的名作〈西奧大屠殺〉曾被評為藝術大屠殺；超現實畫家米羅早年的畫因顫動的線描被譏為饑餓的痙攣。發明十二音技術的二十世紀作曲家荀白克（Arnold Schoenberg）腳踏三條船，能作曲、寫樂評也愛畫畫，一次開畫展衰到極點，遭到嚴重打擊，藝評說：「荀白克的音樂和他的畫能夠同時讓你耳聾和眼瞎。」好在沒有提到他的樂

評，總算沒有全軍覆沒。

藝評家下筆刻薄，是標準的毒舌派，藝術家自然忿忿難平。德國作曲家瑞格（Max Reger）有次看了對他音樂會的評論後寫信給樂評家：「你的文章本來在我眼睛前面，現在在我屁股下面。」狠狠打了一記回馬槍回去。

歷史上藝術評論不計其數，說來奇怪，錯誤的好像比正確的更膾炙人口，立功、立德、立言，成為不朽的往往正是這些反面教材，不禁令人懷疑感性的藝術真的是可以被理性評論的嗎？藝評家的錯誤讓藝術家學會一番道理，原來搞藝術要臉皮厚，只要沒有陣亡，任他炮火再猛也應視作放鞭炮幫忙打響知名度，唾面自乾後又是一條好漢。你有你的殺手筆，我有我的癩皮功，溫故知新的結論是：「評好比評壞好，評壞比不評好。」天不怕，地不怕，就怕藝評家不講話。

誰知道天作孽，猶可違；自作孽，不可活。藝術家不懂得記取古訓，近代的藝術創作愈來愈讓人搞不明白，平白送給藝評家大好的發揮機會。資訊時代藝術評論的地位益形重要，在美術界變身出一種新的行業叫做藝術策展人，專職為展覽會挑選作品和撰寫論文。策展人運籌帷幄，藝術家充當先鋒，配合得好創造雙贏。

1999年紐約布魯克林美術館推出英國前衛藝術「羶色腥」（Sensation）展覽，展品包括非裔英籍畫家歐菲利（Ofilis）一幅象糞畫的聖母瑪利亞像，觀眾排隊來看盎格魯·撒克遜老鄉親的畫展，那兒想到等了老半天，信奉的聖母猶披秀髮半遮面，千呼萬喚「屎」出來，招致政治和宗教人物群起轟伐，媒體紛紛報導，造成轟動，策展人兼收藏者沙齊（Saatchi）一炮而紅，手頭這些作品身價大漲，心頭竊喜得計，藝術家千夫所指挨了臭罵，雖然遍體鱗傷，好歹也打響了知名度。

以前藝術評論是創作的回響，現在創作反而淪為策展人的工具，藝術家如果不買他們的帳，恐怕連發表展出的舞台都不可得。藝術界往往只注意大型展覽會是誰策展，卻不記得展出了誰的作品。策展人呼風喚雨八面風光，展覽會變成他的個人秀，顛覆了往昔的藝術生態，藝術家真是愈混愈凄慘。

不管藝術家和藝評家中間是人民內部矛盾還是敵我矛盾，在長期的糾纏鬥爭中，目前屬於藝評家大贏的時代，青一色，一條龍，自摸槓上開花，藝評家胡得連翻了好幾番，形勢一片大好，笑得合不攏嘴，藝術家埋頭苦熬，愛恨在心口難開。

西洋藝術家
說中國故事

○ 歌劇「杜蘭朵」講述波斯王子追求中國公主
的故事,圖為名女高音卡拉絲的杜蘭朵扮像。

西洋藝術家說中國故事,華人同胞一則心喜,一則心憂。心喜是洋鬼子仰慕中華文化,附庸來朝,大家與有榮焉;心憂則是內容往往似是而非,李公雜碎炒成爲番公雜碎,麻婆豆腐燒成了洋婆豆腐,有時候中國、日本分不清楚,酸辣湯拌撒西米,搞得人哭笑不得,只能皺著眉頭囫圇吞嚥,看在他們一片愚誠份上,只要不太難以下肚,不妨當作怪味菜品嚐一番。

西洋藝術以音樂敍述中國的作品最多,成績也最可觀。浦契尼的歌劇「杜蘭朵」是最著名的一部,他採用中國民謠「茉莉花」作背景音樂,非常動聽,讓我們高興得忘記提出智慧財產權的侵犯問題。該劇講述波斯王子向中國公主杜蘭朵求親,公主出難題考驗他,情節有點像我們的民間故事「蘇小妹三難新郎倌」。古時候的「和番」和文革的「下放」是差不多的同意詞,難怪這個公主有點變態,回答不出她刁鑽古怪問題的追求者一律處斬,以殺仰慕她的男人爲樂。從前紅色中國害怕此劇破壞華人婦女形象,禁止演出它,現今門戶開放,大肚能容,反而以此歌劇吸引觀光了,膽子大的洋男人儘管來,這是藝術戰勝政治的實例。

「杜蘭朵」全球熱賣,美國作曲家亞當斯(John Adams)見賢思齊,1987年完成一部現代歌劇「尼克森在

藝術如此多嬌

$\frac{1}{2}$

濃飲，我始終搞不清他寫的是紅茶還是綠茶。另一位俄國作曲家鮑羅庭的「中亞細亞草原」寫絲路情景，隱隱有西域駝鈴聲音，樂曲十分甜美，中間描述俄國軍隊保護中國商旅，水乳交融的一段是俄國佬往自己臉上貼金的愛國表現。

西洋音樂敘述中華文化，內涵最深的要推馬勒（Mahler）的「大地之歌」。馬勒從德人譯本採用七首中國古詩譜寫出六個樂章的交響曲，配以男、女聲獨

中國」，敘述1972年尼克森訪問中國的歷史事件，藝術向政治靠攏，看得人呼呼入睡，該劇是令失眠者睡覺的良方。

俄國與中國相鄰，俄國作曲家喜愛講述中國故事。柴可夫斯基的芭蕾舞劇「胡桃鉗」裡有一幕叫做「茶」的中國之舞，音樂活潑輕快，但淺酌

唱，其中李白的詩佔四個樂章，錢起一個樂章，孟浩然和王維合為一個樂章。雖然曲調沒有太多中國味，洋女人唱「但去莫復問，白雲無盡時」的「告別」也與中國從前只有男人遠遊國情不合，但全曲格局龐大渾厚，是他的代表作。

歐洲由於以往殖民歷史，文學方

面有很多講殖民屬地的作品。英國作家吉卜林（Kipling）和歐威爾都生長於印度，寫了許多東方故事；同為英國人的佛斯特（Forster）也寫了著名的《印度之旅》。德國作家赫塞（Hesse）趕來湊熱鬧，也以印度作背景完成《悉達多》，中譯名稱為《流浪者之歌》。法國從前佔領北非，出生阿爾及利亞的法國作家卡繆的代表作《黑死病》即虛構該處發生的瘟疫事件。相形下西洋文學裡的中國故事比較稀少，最好的一部是美國作家賽珍

珠（Pearl S. Buck）的《大地》，賽珍珠在中國長大，《大地》記述中國人對土地的執著感情，十分動人，但她其他中國故事也有荒腔走板的失敗作品。

❶「尼克森在中國」把尼克森訪問中國的歷史寫成為歌劇。

❷ 英國畫家亞歷山大隨英使訪問中國，畫過乾隆出巡圖及描述中國風光的畫。

❸ 義大利畫家郎士寧拿毛筆完成的中國畫十分寫實，有西方巴洛克風采，圖為他的〈乾隆皇帝騎馬戎裝像〉。

❹ 美國女畫家柯爾為慈禧太后畫像，惹起一場風波。

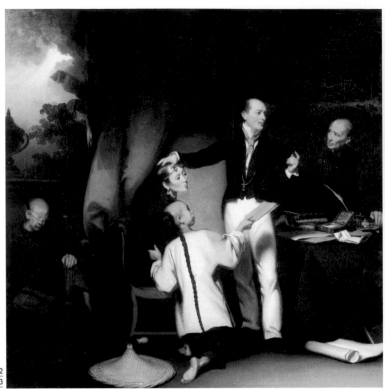

1
2
3
4

　　美國另一位知名作家史坦貝克（Steinbeck）沒有寫過中國故事，但是在《製罐巷》、《伊甸園東》等小說中敘述在美華人的生活，對華僑描述頗為正面，兩岸政府應該頒給他華僑之友榮譽獎章才是。從前越南是法國屬地，法國女作家莒哈絲（Marguerite Duras）的《情人》寫法國小女生與越南華人的異國情緣，床戲十分火爆。比照給史坦貝克的名譽稱謂，莒哈絲應該被稱做華僑愛人了。

　　近年轟動世界的兒童文學《哈利波特》裡有一隻中國龍的敘述，書中是幻想的巫仙情節，當然認不得真，但是中國熱使洋人趨之若鶩，連童話故事也趕來湊上一腳。

　　和音樂與文學相比，西洋美術的成績十分差勁。古時交通不便，畫家又窮，沒有能力親赴遠東瞻仰上邦華人威儀，西方繪畫名作幾乎完全沒有對中國的描繪，這種情形雖不滿意，尚可原諒。今日交通便捷，西方畫家養成了壞習慣，還是不怎麼畫華人入畫，就叫人是孰可忍，孰不可忍了？

西洋美術雖然沒有描畫與中國有關的世界性的名作，但也不是完全交了白卷。清朝初年英國畫家亞歷山大（William Alexander）隨英使訪問中國，畫過乾隆皇帝的肖像和出巡圖，以及描述中國風光的畫作。義大利耶穌會傳教士郎士寧（Guiseppe Castiglione）到中國來傳教，住了五十年，拿起毛筆靠著西洋寫實技法當到宮廷畫家，御賜三品頂戴，兩岸故宮收藏很多他的作品，多是工筆重彩，頗有西方巴洛克風采。

除郎士寧外，還有一位洋畫家英國人錢尼（George Chinnery）來到中國，活動於廣東和澳門，留下不少油畫作品。像今日海外許多華人居住華埠，吃華餐，說華語，看華文書報一樣，錢尼也生活在洋人圈子，吃洋餐，說洋語，畫洋人肖像，畫中偶而出現的中國同胞只是洋故事裡跑龍套的角色，表現洋人中心的優越感，心態不足取法。

1903年美國駐華公使為了促進美中邦交，向慈禧太后引荐美國女畫家柯爾入宮為她畫像，據說作畫時光線從一邊照在太后臉上，柯爾把握住明暗對比，自以為完成了傑作，沾沾自喜，不料慈禧對自己被畫成陰陽臉的「陰謀」鳳顏大怒，惹來一場風波，美國公使馬屁拍到馬腿上，最後是政治戰勝藝術，現在留下的圖像是畫家「被迫」修改後的樣貌。畫像後來運往美國聖路易展覽，老佛爺規定只許立著運，不許躺著運，不許倒著運，折騰了好久才終於成行。

世界的文化十分多樣，一位搞國際文化交流的朋友認為「文化交流的價值是把彼此的差異呈示出來，讓大家知道差異存在。」這般說法有點無奈，卻是事實。交流尚未成功，同志仍需努力，其實文化一旦截長補短交流成功，世界大同，多彩多姿變成一彩一姿，也許就索然無味了。

西洋藝術家說中國故事是文化交流的嘗試，雖然有時候成績慘不忍睹，凡我華胞還是不妨勇敢欣賞之，合我意者給予幾下美妙的掌聲鼓勵，逆我心者用華語暗批臭扁一番，如此既不虞傷到洋人感情，又可一吐胸中鬱結，久而久之習慣成為自然反應，邊看邊評喃喃自語，就能對怪味荼甘之如飴，增添藝術欣賞無窮的樂趣。劉吉訶德性格慷慨，不願藏私，把自己心得公諸讀者，與大家共勉共樂之。

❶ 錢尼畫裡的中國人是洋故事的配角，此張畫洋醫生為華胞治病，表現出洋人的優越感。
❷ 馬勒的「大地之歌」是西洋音樂表現中華文化內涵最深的曲子，圖為馬勒像。
❸ 賽珍珠寫的《大地》敘述中國人對土地的執著感情。
❹ 史坦貝克是華僑之友。

名女人的故事

❶ 海倫屬於油麻菜籽命，美麗不等於幸福。

古時候男性社會，女人混得出頭的一定都有兩把刷子。名女人是眾花國裡的花魁人物，歷史傳說江山代有佳人出，各領風騷數十年，她們不論好壞，總讓人無比神往。

名女人不一定生得美麗，但是藝術家宅心仁厚，為她們畫像總不免憐香惜玉筆下留情，以致美術作品裡的名女人個個如花似玉、賞心悅目。名女畫像不但滿足藝術家對美的追求，也滿足觀眾一窺究竟的好奇心。

自古美人如名將，不許人間見白頭。天妒紅顏，美麗常常是短暫的，名女人也薄命的多，即使她們長壽活到七老八十，畫家獵艷，通常也不畫遲暮美人。藝術家喜愛表現女人的青春年華，起碼也要徐娘半老，等到到了雞皮鶴髮年紀，地心吸力大大變形了美人體貌，以前繪畫幾乎完全不作這方面的描畫。近世攝影術發明，老太太臉上的皺紋和衰頹的肢體成為攝影家刻意尋求的鏡頭，代表經歷智慧和生活風霜的刻痕，這是審美觀念革命性的改變。

名女人本已有名，為她們畫像是錦上添花。美術史上曝光率最高的名女人當推維納斯、夏娃和聖母瑪利亞，「藝林外史」已有專文談過她們，此處不再重複。與維納斯同樣出身希臘神話的天后希拉和女神雅典娜也很出名，但是嚴格說來她們和維納斯都是名女神，不是名女人，所以本文也不討論。

希臘神話裡與名女神同時的倒有兩個名女人──潘朵拉（Pandora）和特洛伊的海倫（Helen of Troy）。潘朵

❶ 潘朵拉是豐滿美艷的女人，畫像裡她一手放在骷髏頭上，暗示了闖禍的無窮後患。

拉的形像是負面的，她因為難耐好奇，打開了災難的盒子，給人間帶來禍害；海倫是天神宙斯與斯巴達皇后生的私生女，人間絕色歷盡滄桑，成為男人爭奪的戰利品。希臘神話沒有說她真正愛那一個男人，她屬油麻菜籽命，是落那兒在那兒認命的美人。

西洋美術裡Jean Cousin畫的潘朵拉豐滿艷麗，畫家用心良苦，採用了大量黑色，安排她一手放在骷髏頭上，在在暗示闖禍的無窮後患，禍水榜排名第一非她莫屬。法國象徵派畫家摩洛（Moreau）喜歡畫名女人，他

畫海倫佇立天蒼蒼、野茫茫背景，頗有風蕭蕭兮易水寒的薄命相。海倫是世界最美的尤物，美麗不等於幸福，每個男人都打她主意，連數千年後歌德筆下的老學究浮士德都來騷擾她，跟她鬧了一場超時空戀愛，經過記錄在《浮士德》巨著裡，平凡的女子比她清靜有福多了。

聖經列王紀中的示巴女王（Queen of Sheba）也是個美人，尤其懂得哄男人的手段，聖經記載聰明的所羅門王（King Solomon）都招架不住她甜甜的迷湯攻勢，成為她的愛情俘虜。十六

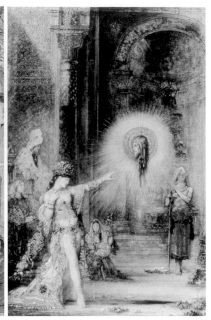

世紀波斯一幅示巴女王和所羅門王會面的畫像，天上鸞鳳合鳴，地上百獸來朝，色彩豔麗，很有喜氣洋洋的味道，只不知道與示巴共坐一榻的小白臉是蝦米郎？

　　摩洛除了海倫外，還畫了好幾幅聖經上另一位名女人莎樂美（Salome）的畫。莎樂美和潘朵拉一樣屬於反面教材美女，性格殘忍，為了試探父親希律王（Herod）的承諾而要了先知施洗約翰的頸上人頭。摩洛畫的〈顯現〉圖裡施洗約翰腦袋懸空，似在顯靈譴責莎樂美，莎樂美則表現出害怕之狀，其實聖經沒有這一幕描述，這個畫面純粹出於畫家自創的想像。

　　歷史上另一位大大有名的名女人是埃及艷后克林奧帕拉（Cleopatra）。克林奧帕拉獲得羅馬大帝凱撒（Caesar）寵幸，生了一個龍子，凱撒被刺後繼承人安東尼（Antony）成為她的新歡，拋棄髮妻跑到埃及與她共築愛巢。安東尼的髮妻大有來頭，是羅馬後三雄之一渥大維（Octavian）的妹妹，渥大維忿怒下興兵為老妹討公道，最後安東尼兵敗自殺，克林奧帕拉也自殺香消玉殞。有關埃及艷后的藝術創作十分多，有一張畫裡克林奧帕拉斜躺舟中，安東尼來告訴她凱撒被刺的消息，畫的正是歷史和他們倆生命的轉捩點。

❶ 示巴女王和所羅門王相會的畫像色彩豔麗，喜氣洋洋。

❷ 摩洛畫的〈顯現〉，施洗約翰腦袋懸空，顯靈譴責莎樂美，莎樂美表現出害怕之狀。

❸ 克林奧帕拉斜躺舟中，安東尼來告訴她凱撒被刺的消息，是歷史和兩人生命的轉捩點。

❹ 歷史畫西班牙女皇依薩貝拉召見哥倫布，寫實的女皇芳容具有可信度。

1｜2｜3｜4

上述名女人或出於傳說，或時間久遠，真正千嬌百媚的樣貌已不可見，藝術中的綺容風華都出於畫家無中生有自娛娛人的杜撰，莫要深信。

西班牙女皇依薩貝拉（Isabell the Catholic）開創出西班牙的黃金時代，她趕走北非摩爾人統一全國，光復天主教勢力，結束回教對西班牙八百年的統治，支持哥倫布（Columbus）發現美洲，巾幗不讓鬚眉，西班牙國力在她手中發展到了極致。畫中她在皇宮接見哥倫布，伸出玉手賜吻，這張畫與前面那些名女人畫像不同，依薩貝拉的芳容是寫實的，具有相當可信度。畫中人物眾多，場面浩大，依薩貝拉位居最明亮的中心點，是跺一跺小腳天下震動的一世之雌也。

與依薩貝拉比美的另一位政治女強人是英國的維多利亞女王（Queen Victoria），當政時是日不落國勢力最輝煌的全盛時期。畫家為她留下了寫真畫像，像日理萬機中偶停下來稍作休息狀，圓臉，體態略為豐腴，莊嚴華貴，休休有容，不愧一代女王風範。

除了與政治權勢掛鉤的名女人外，美術裡還有許多藝術才女畫像，她們是不同領域的名女人。浪漫派女作家喬治・桑和鋼琴家克拉拉・舒曼都留有忠於原貌的肖像，藝術家畫藝術家往往特別用心。喬治・桑著有

普普藝術家安迪‧沃荷用瑪麗蓮夢露照片完成的作品，呈現與傳統繪畫不同的趣味。

英國維多利亞女王畫像莊嚴華貴，休休有容，不愧女王風範。

克拉拉是作曲家舒曼的太太，布拉姆斯愛她而終身未娶，原來長這模樣。

1 | 2

《愛的精靈》等名作，常做男人裝扮，和詩人繆塞（Musset）、音樂家蕭邦發生過轟動一時的戀情；克拉拉是作曲家舒曼的夫人，琴藝高超也能譜曲，另一作曲家布拉姆斯愛她一往情深而終身未娶，傳為樂壇美麗的故事。兩個女子都具有傳奇性，畫像留下了她們的真實面貌，細細端詳，喬治‧桑透著幾分世故，克拉拉外柔內剛，原來她們生得這般模樣兒。

近世的名女人以電影明星最亮麗，一舉一動都是新聞。二十世紀普普藝術家安迪‧沃荷（Warhol）不用畫筆，改採日常生活所見的照片創作藝術，以瑪麗蓮夢露（Marilyn Monroe）和依麗莎白泰勒（Elizabeth Taylor）等女明星花樣年華的玉照複製成作品，雖有投機偷懶之嫌，也呈現一番不同的趣味。

人類文化史是一條漫漫長河，與政治視角的歷史長河有交集也有分歧，政治長河時而污濁，時而惡臭，置身其間的人往往不十分可愛，文化長河中的人卻可愛多了。藝術中的名女人是文化史裡耀眼的生命花朵，從藝術角度欣賞，是非功過不再重要，名女人畫像讓後人一睹芳華親炙芳澤，我見猶憐，是藝術家留給世間的美麗的獻禮。

喬治‧桑的廬山真面目透著幾分世故。

Art

名男人畫像

上篇談的是名女人故事，基於男女平等原則，這篇應該談談名男人畫像才是。英文稱歷史做history，歷史是「他」的故事，十分具男性沙文色彩，當然名男人充斥。帝王將相、英雄豪傑、先哲先賢、聖人信徒、夢幻騎士、藝術才子是正面的名男人，奸雄暴君、惡棍流氓、雞鳴狗盜、風流色鬼是反面的名男人，還有很多忽正忽反、亦正亦邪難以歸類的名男人，美術裡充滿了各方面描畫，要挑出代表名男人談何容易。

藝術評論有兩種寫法，一種是剝香蕉式，找到源頭層層剝下，抽絲剝繭條理分明，這種寫作有如治史，適合作回溯性的評述；一種是削蘋果式，隨便選擇一處下刀，繞個幾圈也就完事了，這般寫法近似記者，常用來引介正發生中的現象。真正的武林高手綜括兩種方法，會偷懶的東施效顰，運用之妙存乎一心，像名男人這種題材，雖然上下古今，也不妨把香蕉當蘋果來削，任選幾個談過就交卷

了。欲知效果如何？且看下面分解。

名男人肖像其實以雕塑為多，希臘先賢、羅馬君王、米開朗基羅的摩西和大衛像、羅丹作的文學家雨果和巴爾札克（Balzac）像等都極精彩，但是文章題目是名男人「畫像」，只好將雕塑類割愛冷藏，從畫裡尋他千百

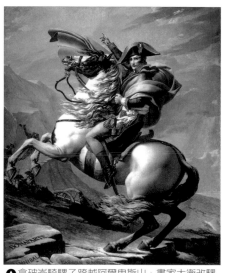

⬆拿破崙騎騾子跨越阿爾卑斯山，畫家大衛改騾為馬，創作出名畫來。

度。為了縮小範圍，茲決定名氣不大的不談，影響不深的不談，生平不精彩的不談，這是本文選擇的三不主義。

首先談的名男人是帝王。歷代帝王喜歡藝術家為寡人畫像，個個忙不迭擺出一副英挺威武狀，大衛畫的〈拿破崙跨越阿爾卑斯山聖伯納隘道〉是此類畫的代表作。拿破崙一世之

❶ Pollaiuolo畫希臘神話英雄赫克力斯棒打怪獸，巨人般頂天立地，表現力拔山兮的蠻牛氣慨。
❷ 林布蘭特畫的〈亞里斯多德和荷馬頭像〉。
❸ 佛羅倫斯教堂的但丁禱告像溫文儒雅，是新好男人典型，對神與愛人情深義重。
❹ 唐吉訶德是史上最出名的西方騎士，杜米埃畫他不給面子，沒有五官，很不寫實。

1｜2｜3｜4

雄，以平民崛起當到帝王，大衛畫他在阿爾卑斯山騎著馬伸手遙指杏花村，哦，對不起，是指山後奧國，大有不畏艱險，人定勝天的氣慨。風雲起，山河動，真實情形是拿破崙騎了騾子過山，由於皇帝騎騾太不夠威武，畫家改騾為馬創作出名畫來。拿破崙最後雖然不敵命運以失敗告終，借用海明威「人可以被毀滅，不可以被擊敗」的觀點，有圖為證，他是歐洲真正的帝王。

　　歷史傳說裡的眾英雄豪傑幸而生在不同時候，彼此錯開了才成就了英名，否則如果都生在一起，各個武藝高強，不知道張飛大戰岳飛結果誰輸誰贏？輸的還是英雄否？Antonio

Pollaiuolo畫過希臘神話英雄大力士赫克力斯（Hercules）棒打怪獸的像，畫面上赫克力斯巨人般頂天立地，表現出力拔山兮的蠻牛氣慨。華人講求允文允武，對光屁股賣肌肉的霸王莽夫評價不高，不過看他很努力舉著棒子擺了半天姿勢，權且讓他入圍名男人英雄榜稍息。

　　荷蘭大畫家林布蘭特有一幅〈亞里斯多德和荷馬頭像〉作品，希臘先哲亞里斯多德（Aristotle）一手放在荷馬頭像頂上作思古悠情樣貌，是講述先哲先賢的繪畫名作。林布蘭特最愛玩弄光影，此畫表現出渾沌暗室的人文之光，頗為精彩，但是亞里斯多德的服飾不是希臘服裝，林老哥實在應

該對考古學多下一點研究功夫，以免貽笑大方。

　　但丁是中古歐洲哥德式宗教時代神權社會和神權體系的代言人，他把對早逝的愛人畢翠絲（Beatrice）的愛情宗教化，寫出了《神曲》大作，下地上天暢遊三界，對於宗教和文學均產生重要影響。從佛羅倫斯教堂壁畫但丁禱告像觀察，但丁雙手合十，抬起臉仰望上蒼，樣貌垂垂老矣，但是溫文儒雅，勤勤於信仰事奉，對神與愛人情深義重，是新好男人典型，值得鼓勵，因此拙筆觀點歸進聖人信徒名男人畫像類裡。

　　說來奇怪，西方最出名的騎士不是真人，是作家塞萬提斯（Cervantes Saavedra）創造的既不英俊，也不威武，瘋瘋癲癲的唐吉訶德（Don Quixote）老先生，專愛騎著老馬衝撞風車遊戲，是理想主義和騎士精神的怪異綜合體。十九世紀法國畫家杜米埃畫過好多張唐吉訶德畫像，杜米埃號稱寫實主義畫家，畫的唐吉訶德儘管昂首挺胸，偏偏不給面子，沒有了五官顯得灰頭土臉，很不寫實。

　　一般情形，年齡與才子的稱謂呈反方向發展，才子指青年才俊，如果短命的更好，老年人再有才華也不便以才子尊稱。詩人拜倫才華洋溢，只活了三十六歲，夠得上才子資格。湯瑪斯·菲利普（Thomas Phillips）畫的拜倫像真個是翩翩美男子。他充滿浪漫思想，遠巴巴去參加希臘獨立戰爭，像小布希一樣幫忙解放當地人，不料染患熱病死在異鄉，全歐的名媛仕女都為他肝腸寸斷痛哭流涕，真是

浪漫得不得了。行家一出手，就知有沒有，不愧爲「浪漫」派文學大師。

奸雄暴君的畫像時過境遷常遭到破壞，殘存的也必鎖入地庫難見天日。藝術家爲奸雄暴君畫像，迎與拒成爲一門高深的學問。傳說蘇聯時代俄共書記叫一位畫家畫〈列寧在華沙〉的畫，畫家百般推託，書記最後答應他可以自由發揮。畫完成後書記前往觀賞，只見畫面上一對半裸男女在沙發椅上激情繾綣，旁邊窗子露出莫斯科紅場的尖塔。

「這是什麼一回事？這個男人是誰？」吃驚的書記問。

「他是列寧的學生托洛斯基。」畫家在旁解說。

「那這女的是誰？」

「她是列寧的夫人。」

書記一聽怒道：「誰要你畫這個，我要的是列寧，列寧呢？列寧在那兒？」

「列寧在華沙」畫家回答。

上面當然只是個笑話，藝術家大概不致這般神勇，不過放放馬後砲的本事是有的。史達林死後，八〇年代俄國畫家Melamid畫了一張裸女投懷送抱的史達林畫像，成爲後現代藝術名作，拜畫中裸女之賜，史魔王進出西方美術館頻頻亮相，出足了鋒頭。

色鬼又不惹女人討厭，東方有個

1

韋小寶，西方有個唐璜（Don Juan of Austria）。唐璜是神聖羅馬帝國皇帝加洛士五世（Carlos V）在外偷香生下的種，長大後成爲帥呆了的帥哥，在與回教土耳其人雷本托（Lepanto）戰役立下大功，打得對方滿地找牙，惜三十三歲英年早逝，一生未婚，受老爸基因影響好色青出於藍，夜夜春宵情人無數，荒野一匹狼，著名的風流色鬼也。傳奇生平後來以訛傳訛，更添春「色」。拜倫寫過《唐璜》名詩，莫札特以他完成歌劇「唐·喬凡尼」（義

2｜3

❶ 史達林畫像拜裸女之賜，進出
西方美術館頻頻亮相，出足了
鋒頭。

❷ 色鬼又小意女人討厭，東方有
個韋小寶，西方有個唐璜，圖
為唐璜的畫像。

❸ 詩人拜倫才華洋溢，浪漫得不
得了，不愧是浪漫派大師。

大利文唐璜之稱），理查‧史特勞斯
（Richard Strauss）寫交響詩「唐璜」樂
曲，畫家為他畫像，好萊塢拍他電
影，有志一同感興趣的不是他戰場上
的赫赫事功，而是他勾引女人上床的
本事。「唐‧喬凡尼」裡有一首歌敘
述他：「他的女人在義大利有640位，
德國有231位，法國100位，土耳其91
位，西班牙1003位⋯⋯，有鄉下的，
城市的，窮的，富的，老的，小的，
胖的，瘦的⋯⋯，只要是女人，他一
定要征服她。」色鬼獲得大家這般厚

愛，是心理學和社會學研究的好題
材。

上面名男人的歷史評價屬於史學
家的事，畫家們以畫聞談，他們都很
有可談性。前篇文章名女人故事談了
十位，本篇名男人畫像只談八位，因
為美術靠眼睛欣賞，男人鐵定比女人
遜「色」多了。文章開頭申明這是香
蕉當蘋果削，繞個幾圈就完事了，名
男人太多，版面有限，沒有被談到的
名男人多多包涵。

藝術如此

117

吶喊，萬歲！

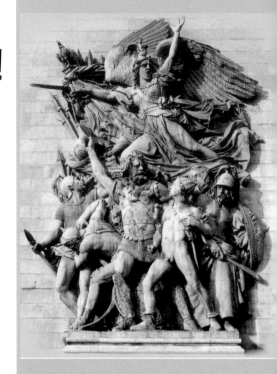

一般人以為美術是無聲的藝術，殊不知美術也可以發出聲音，不止大珠小珠落玉盤，有時候還十分聒噪，尤其以吶喊最驚心動魄。

美國思想家霍佛爾（Eric Hoffer）說：「狗因為寂寞而吠，人亦然。」動物無所事事，閒著也是閒著，不叫白不叫，小鳴小放排遣無聊，如果牠們大聲嘶吼咆哮，往往是為表示忿怒、威嚇和傷痛的原始情緒，就比平時寂寞的亂吠強烈多了。人的吶喊原也為要一吐胸中積鬱，可以視作一種溝通表述，但現代人被教育要懂得克制，講求風度，處變不驚，不輕易宣洩情感，使得生活裡的吶喊逐漸嘶啞失聲，成為了絕響。

中國歷史魏晉六朝士大夫喜歡的嘯詠即有一點接近吶喊的意思。史書記載名士阮籍登蘇門山請教隱士孫登大道，孫登全不睬他，阮籍鬱卒中忍不住長嘯，嘯完離去，走到半路，突然聽見孫登在山頂用長嘯回應他剛才的提問。孫登的嘯音漫山遍谷充斥天

● 魯德為巴黎凱旋門作〈馬賽曲〉浮雕，戰鬥天使吶喊的是沛然莫之能禦的奮起前進精神。
❶ 西蓋羅士〈啼哭的回響〉裡號啕的嬰兒正也是畫家本人撕心裂肺的吶喊。
❷ 查德金的〈破毀的城市〉人像張開嘴狼般嗥嚎，無語問蒼天，毀滅性的戰爭究竟為了什麼？

地，借由嘯詠，他們完成了精神的交融。

宋室南渡，岳飛抬望眼仰天長嘯，壯懷激烈，憂國憂民，又比六朝名士更多了吶喊的內質。朋友說：「當人與人衝突，產生出修辭；當人與自己衝突，產生出詩。」嘯詠之與吶喊正像修辭之與詩，前者多了一點修飾，後者更樸拙而直接。三國演義裡

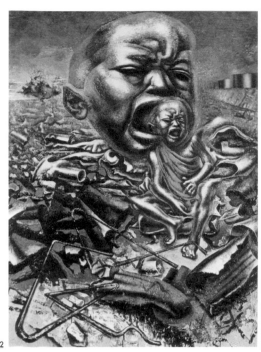

張飛長坂橋大喝一聲，江水倒流，敵將肝膽碎裂墜撞馬下，吶喊得最是乾脆威風；大即是讚！理不直氣也要壯，才唬得住人。近世魯迅以《吶喊》作小說題目，表現的是知識份子承載歷史人文的重負。

　　一般優雅、耽美的美術領域，有許多喜歡借創作大鳴大放吶喊的藝術家，他們的吶喊雖然沒有阮籍、孫登風流蘊藉，沒有岳武穆的孤寂絕響，也不如張飛豪勇爽邁，或魯迅的真知灼見，而只為一吐鬱壘，但恰如浪漫主義先驅盧騷信奉的「高貴的野性」，任何真誠心靈的悸動都是生命信

仰與價值的完成，可以化成為美。藝術的吶喊不鳴則已，一鳴驚人，藝術家把他們的痛苦、焦慮、孤絕，透過作品一次次地釋放出來。當現實生活的吶喊喑啞而餘音寂邈，藝術中的吶喊就格外撼動人心，這些有聲的創作彷如暮鼓晨鐘，穿透歷史長廊，表現出無與倫比的力量。

　　現存梵諦岡的特洛伊盲祭司勞孔父子被海蛇纏繞的雕像大概是最早的吶喊名作了。希臘神話充斥著人與命運之爭的敘述，人終於難敵命運，勞孔預見了特洛伊城覆亡，雕像傳達的是人對命運絕望的吶喊。十八世紀法

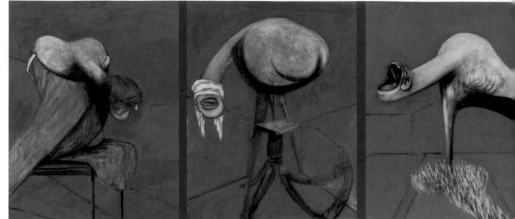

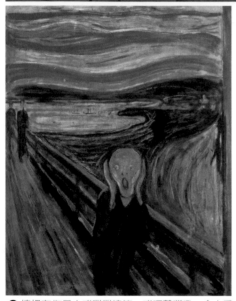

國大革命帶來積極、浪漫的人文理想，十九世紀魯德（Rude）為巴黎凱旋門作〈馬賽曲〉浮雕，戰鬥天使張嘴吶喊前進，沛然莫之能禦的奮起精神與勞孔的絕望形成何等不同的對比。

畢卡索的名作〈格爾尼卡〉被譽為二十世紀美術的代表作，1937年畢卡索要為巴黎世界博覽會畫一幅畫，適逢西班牙內戰納粹屠殺人民消息傳來，基於義憤，他畫出此作。畫中馬嘶人號，藝評家認為畫裡的公牛代表著暴力，受傷的馬象徵國家，持燈憂鬱的女人是人類的良心，支解的手臂猶握著斷劍表示不屈的靈魂……。畢大師一聲獅子吼舉世動容，這幅畫成為人類反暴力的象徵。

墨西哥畫家西蓋羅士（Siqueiros）生時恭逢墨西哥革命，後來赴歐洲親

❶ 培根在作品中或喋喋嘻笑，或啞聲嘶吼，令人毛骨悚然。

❷ 孟克的〈吶喊〉在殘陽如血背景下發出戰慄淒絕的喊叫，喊出了時代的徬徨。

❸ 里奧・哥盧布的創作屬於無聲的道德嗚咽，與吶喊同樣撼動人心。圖為他的〈審訊 III〉。

吶喊，萬歲！

$\frac{1}{2}$ | 3

3

歷西班牙內戰洗禮，〈啼哭的回響〉畫出無力受苦大眾的悲慟，號啕嬰兒的哭泣聲比長鎗大砲聲更強烈有力。

二次大戰結束，雕塑家查德金（Zadkine）為荷蘭鹿特丹完成〈破毀的城市〉塑像，成為該市著名的景觀藝術，胸膛破損的人體高舉著兩臂，張開嘴狼般嗥嚎，像是無語問蒼天，這場毀滅性的戰爭究竟為了什麼？

〈格爾尼卡〉裡引頸長嘶的馬，〈啼哭的回響〉大聲號泣的嬰兒，〈破毀的城市〉伸臂張嘴的人像的吶喊都是藝術家本人撕心裂肺的吶喊，喊出了二十世紀兩次世界大戰前後全人類憤怒、傷痛的心聲。

近代美術界有兩位靠吶喊得享大名的畫家，作品十分吵人，一位是挪威的孟克，一位是英國的法蘭西‧培根（Bacon）。孟克雖然活了八十一歲，但自幼受疾病和親人死亡的絕望糾纏，作品屬於神經質的驚慄不安。1893年他畫出一生的傑作〈吶喊〉，在殘陽如血背景下發出一聲顫慄淒絕的尖叫，喊出了時代的徬徨，確立了自己在現代藝術史的先知地位；相形下另一位愛雞毛子喊叫的畫家培根則多

一份猙獰的殘暴。培根畫中人物像畸形怪胎，缺眼少手，變形蟲般糊爛癱軟，兀自桀桀嗥或啞聲嘶吼，看得人毛骨悚然得起雞皮疙瘩。

上面作品的吶喊屬於有聲的呼喚，藝術裡還有儘多無聲的吶喊，表達的力量不比有聲為小。近年老來大放異彩的美國畫家里奧‧哥盧布（Leon Golub）的創作是對人類愚行殘性的控訴，他的〈審訊III〉即屬於無聲的道德嗚咽，與吶喊同樣撼動人心。女性前衛藝術家芭芭拉‧柯魯格（Barbara Kruger）以大字報方式用文字訴說理念，是另類形式強韌固執的吶喊。她的作品像廣告看板，卻是廣皮藝骨，很多人不曉得這是「藝術」閱讀了它，糊里糊塗被強迫中獎。

今日熱門音樂演唱，音樂台上藝術家又蹦又吼聲嘶力竭在吶喊，音樂台下觀眾驚聲尖叫吶喊回應，有人不懂這是那門子「聽」音樂法？其實大家找個場所吶喊交流是好事。日本有一種「大聲公」比賽，是讓人一展叫功的活動，上自垂垂老叟，下至青少學子，大家放開喉嚨盡性吶喊，吶喊得舒筋活血，痛快淋漓。

當前社會理性、客觀掩蔽了原始的人性，生活成為固定壓抑的模式，人際空間狹窄，交通、建築諸般噪音紛雜充斥，什麼時候想仰天長嘯或學

張飛大吼幾聲，恐怕惹來鄰居抗議，搞不好警察還告你擾亂秩序或送你進精神病院裡；音樂會、「大聲公」不是每天能有，關在私室獨自鳴放又沒多少意思，只有在藝術裡高聲吶喊才最安全暢爽，既可傾吐鬱情，說不定還喊出傑作留芳百世，總歸是穩賺不賠打著燈籠都找不到的好事兒，那麼吶喊吧，藝術家。吶喊，萬歲！

🔼女性前衛藝術家芭芭拉‧柯魯格以大字報廣告方式讓文字在街頭吶喊，廣皮藝骨，很多人不曉得這也是「藝術」。

天下文章一大抄

藝術是創作，說出來令人難信，藝術的抄襲源遠流長，其來有自。關於藝術的起源，一般有遊戲衝動說、模仿衝動說、表現衝動說、宗教衝動說等不同學理，顧名思義都非常的衝動，其中模仿衝動講白了即是抄襲。

中文對抄襲有個美麗的形容，叫做見賢思齊。從小處來說，旁人的表現心生羨慕，沒有抄襲推波助瀾，一窩蜂流行何以蔚然成風？從大處陳述，他人的成就心嚮往之，「台灣經驗」不妨模仿學習。歷史上人類不斷見賢思齊相互借鏡，日日抄，又日抄，苟日抄，抄出了人類的文明進步來。

「藝術的抄襲」和「抄襲的藝術」是似是而非的兩回事兒，前者屬於人類本能，有抄自己和抄人家兩條路線選擇；後者屬於技術層次，有抄風格的，有抄技法的，有抄內容的，有抄理念的，是如何抄的學問。

俗話說蜻蜓咬尾巴，自己吃自己，藝術家重覆抄襲自己作品的情形古今中外屢見不鮮。作曲家相同的旋律在幾個曲子裡反覆出現；作家幾部作品大致雷同、一稿多投或舊作換個名字成為新書；畫家把相同的畫畫好幾遍，或改個背景又是一張新畫。文

藝復興畫家艾爾‧葛利哥同樣作品畫兩三遍不稀奇，有一張〈聖法蘭西斯像〉畫了八遍就不太像話了，這些畫今天分散在世界幾個美術館裡。達文西、林布蘭特也有重覆製作的前科案底。古典主義安格爾畫了兩幅〈浴女〉，上半身完全一樣，只在下半身和背景作了改變。

1

上述諸人都是大師尚且如此，普通藝術家就更不待言了。藝術家抄自己，不論全部抄還是部分抄，都是為了增加生產效率混口飯吃，大家睜隻眼閉隻眼，沒有誰來求全責備。

藝術創作推己及人，抄自己外自然有抄人家的。太陽底下無新鮮事，吃、喝、拉、睡；愛、欲、癡、嗔，人生的題材就那麼多，要不重複也難。既然人生大同小異，以前沒有智慧財產權觀念，誰的創作受歡迎，民之所欲，常在吾心，見賢思齊群起而抄之，大家同吃一鍋飯，你的就是我的，我的就是你的。提香的維納斯人所共愛，魯本斯抄臨一遍，既可印證工夫，兼又滿足市場，其樂也融融。

音樂、文學、美術不但在自己領域抄，更且互相交流跨行的抄，莎翁戲劇編成音樂與芭蕾，文學故事畫成圖畫，都忠實說明了出處，甚至沿用原著名稱，不必遮遮掩掩，不用偷天換日。原創者雖然沒有分到鈔票，至少享受了credit，新的作品愈紅，原本愈受注目。藝術創作天下為公，彼此借鑒，不亦快哉！

抄襲的最高境界當然是抄到真假難分的地步。學習中國水墨畫，臨摹是必須的過程，臨得亂真才叫好本事，如果連作者的簽名也照抄不誤即變成仿作或偽作。中國畫史最著名的真偽糾紛要推元朝畫家黃公望的〈富春山居圖〉，這張名畫鬧出雙胞，那個是原本那個是仿作？學者們魚與熊掌各有所愛，清朝乾隆皇帝的鑒定後來被翻案，又有人還要再翻案，官司打了幾百年，抄襲能這般轟動古今，想不紅也難。

自從好萊塢把大家喜愛的故事拍成電影，白花花的銀子令人眼紅，人人想分一杯羹吃吃，從此財迷心竅，你的就是我的，我的還是我的。智慧財產權變成時髦的學問，為了打抄襲

官司，藝術界以往的優雅、包容都不再見，天下為私爭紅了眼，白白肥了律師賺翻了天。

　　抄襲的定義見仁見智，真理愈辯愈模糊。智慧財產對於抄襲古人網開一面既往不咎，但是對急欲跟上時代

❶ 安格爾的〈浴女〉。

❷ 達利的〈晚禱〉究竟是創作、抄襲還是剽竊？

❸ 傑夫‧孔斯用旁人的小狗相片作成雕塑被告進官裡，打輸了官司。

❹ 安格爾另一幅〈浴女〉上半身與 ❶ 圖完全一樣，只在下半身和背景作了改變。

❺ 米勒著名的〈晚禱〉本尊模樣。

$\frac{2}{4} \frac{3}{5}$

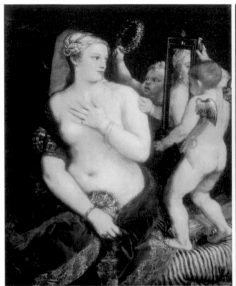

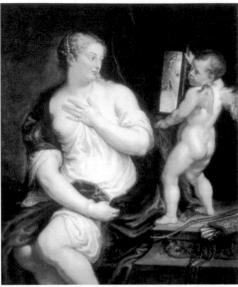

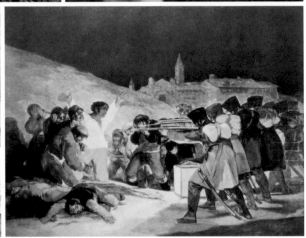

❶ 提香的〈維納斯攬鏡圖〉。
❷ 魯本斯抄襲提香繪成的〈維納斯與邱比特〉。
❸ 馬奈的〈墨西哥皇軍行刑圖〉是不是抄自哥雅
　的反暴力名畫？
❹ 畢卡索的〈韓國屠殺〉是抄馬奈還是抄哥雅？
❺ 哥雅控訴拿破崙軍隊屠殺西班牙人民的名畫
　〈1808年5月3日〉。

1	2
3	
4	5

抄襲今人者卻成為全新的學問。時代
考驗抄公，抄公創造時代，抄襲的藝
術是有志藝術工作的必修學分，會抄
者把旁人作品改頭換面，名為重新詮
釋或再創造，抄得理直氣壯，臉不紅
氣不喘，吃香喝辣外帶名利雙收；不

懂竅門者沒吃到魚兒惹了一身腥，蝕了老本大傷元氣，被新聞報導出來非常漏氣。

參考、借鑒、模仿、抄襲如何分界？這個問題十分嚴重，認真追究起來像台灣拉法葉艦採購案會動搖藝本。作曲家把旁人的樂曲改寫成不同樂器的演奏曲目；國民樂派音樂家提倡音樂本土運動，公然借用鄉土民謠，這樣子算不算抄襲？舒曼、李斯特、布拉姆斯、拉赫曼尼諾夫都用帕格尼尼的「二十四首隨想曲」加以發揮，青出於藍還是不是藍？

文學作品有抄情節的，有抄風格的，太極拳高手只要一句「如有雷同，純屬巧合」，四兩撥千斤，非常瀟灑自在，只有傭才才抄文字，落得人贓具獲在劫難逃，至於自由心證的道德判斷終究不是法律，其奈我何。

美術方面超現實畫家達利把維納斯雕像身體開出抽屜來，又把米勒（Millet）著名的〈晚禱〉怪畫一番，賣得風疾火烈，究竟叫不叫做抄襲？甚或這是剽竊？馬奈的〈墨西哥皇軍行刑圖〉和畢卡索的〈韓國屠殺〉是不是抄自哥雅的反暴力名畫〈一八〇八年五月三日〉？這些問題藝評家也無法說清楚，講明白，只能以事出有因，查無實據囫圇結案。

二十世紀安迪・沃荷、羅森柏格（Rauschenberg）等普普藝術家喜歡用照片複製成藝術作品，惹起的紛爭最多，是著名的麻煩製造者，他們的智慧財產爭議已經超越抄襲範圍，順手取材成為盜用質疑。1990年傑夫・孔斯（Jeff Koons）採用旁人的小狗相片製成雕塑被告，他振振有詞的教育法官，借鑒平面相片賦予立體的藝術生命叫做創作，不叫做抄襲，奈何法官大人對這麼深奧的學問有聽沒有懂，硬是判了他個抄襲之罪。孔斯輸掉官司，藝術界人人自危，風蕭蕭兮「藝」水寒，往日諸法皆空，自由自在的好時光只能夢裡回味，如今情形王老二過年，一年不如一年了。

抄襲官非事，金錢紛擾之，擾得藝術家要抓狂，生活在水深火熱之中。天下文章一大抄，藝術家前仆後繼慷慨赴「藝」，抄皺了世間春水，結果有幸與不幸，幸運者抄出名家聲譽，不幸者刑法伺候脫一層皮。劉某人兔死狐悲，對於誤踏法網的藝壇抄公心生同情，特賦打油詩一首為悼，詩曰：「橫看成嶺側成峰，抄襲手法各不同，不識法律真面目，只怨身在鐵窗中。」

蒙娜麗莎
哈哈笑

巴黎羅浮宮收藏的〈蒙娜麗莎的微笑〉是世界最著名的肖像畫，受歡迎的程度天下第一，這幅文藝復興期義大利畫家達文西的名作顛倒了眾生，迷死人不賠命，世界各地醫生、心理學家、科學家、藝術家等各行各業專家學者、老少才俊，紛紛對畫中佳人為什麼微笑提出研究報告，敘說一愚之得，口水多過茶。劉吉訶德湊熱鬧不落人後，附庸風雅，自然也來發表管見。

上帝造人，由於誤把男人造得體強力大，為了平衡兩性實力，特別賦予女性哭、笑兩種本事，讓女人以柔克剛，馴男有術。君不見孟姜女哭倒長城，女人哭的威力不可小覷了，愈是好男人，對女人的眼淚愈沒有招架能力。女人的笑比她們的哭更有過之，俗話說的一笑千金不算什麼，一笑傾人城，再笑傾人國的威力像似坦克飛彈，那才強大無比。男人敗在女人哭裡，啞巴吃黃蓮有苦難言；敗在女人笑裡，心花朵朵開十分歡喜。

笑有很多種，狂笑、大笑、淺笑、微笑、冷笑、譏笑、恥笑、傻笑……，一般說來女人狂笑和大笑過於粗線條，《水滸傳》的孫二娘賣人肉包子，大概是這般笑法；冷笑通常太尖銳，譏笑太刻薄，恥笑又太辣，傻笑只有傻大姐懂得發揮，都不適合淑女身份，淺笑和微笑才是多數女子的絕活，小家碧玉大家閨秀一體適用。白居易詩裡形容回眸一笑百媚生，就

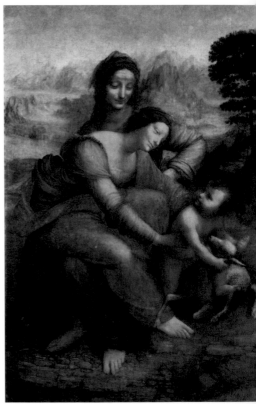

❶達文西畫的〈聖母子與聖安妮〉也有相同的微笑。

是淺笑和微笑，雲淡風輕，似有情還似無情，能把世間魯男子笑傻了眼。

達文西畫的蒙娜麗莎正是以微笑放電，被電到的不只是男人，女人一樣受波及而笑網難逃。

歐洲十四世紀開始的文藝復興是人本思想覺醒運動，與中古時代神權支配人生的現象成為明顯對比。〈蒙娜麗莎的微笑〉完成於1503年，畫中佳人眾說紛紜，比較被認可的說法是她是佛羅倫斯富翁絲綢大王Giocondo的愛妻，達文西受託為她繪像，畫的另一個名字〈吉奧孔達夫人〉才是正式稱謂，不過大家習慣以蒙娜麗莎稱呼。

畫像最被樂道的是畫中微笑具有詩意的神祕不朽形式，這份詩情其實和畫中佳人沒有太大關係，而是達文西本身的情感特質，相似的微笑在畫家其他好幾幅畫，例如〈聖母子與聖安妮〉、〈巖窟聖母〉和〈施洗約翰〉裡也出現過。社會大眾捨本逐末，紛紛討論俏佳人為何發笑？是聽音樂乎？看表演乎？為愛人懷孕乎？中樂透大獎乎？其實都搞錯了對象，應該研究的是達文西為什麼總是把人畫成這般微笑樣貌。

達文西畫完這張畫後愛之寶之，佯言尚未完成不肯交貨，有生之日一直把旁人老婆的像帶在身邊須臾不

離，頗有點曖昧嫌疑，不知道蒙娜麗莎的老公可曾吃醋？畫家死後畫像被他弟子賣給法國皇帝，侯門一入深似海，從此蒙娜麗莎變成深宮笑婦安享榮華。法國大革命後1804年此畫自皇室移交羅浮宮開放給大眾欣賞，蒙女士走出深庭，與外面花花世界開始新的第三類接觸。

1911年蒙娜麗莎從羅浮宮裡遭人綁票失蹤，原來是宮裡的義大利職員把佳人偷請回她的義大利故鄉省親去了。破案後由於產權清楚，畫像重歸法國。微笑佳人經此一劫吸引了舉世注目，芳名更加大噪。

蒙娜麗莎際遇不凡，難得一路笑來始終如一。她的微笑具有特異功能，所向披靡，把紅塵男女笑得神魂顛倒，迷得五體投地。二十世紀她周遊美、俄、日列國辦外交累積人望，評論家公認她神祕的微笑「謎一般的美麗」，使她坐穩了藝術天后第一把交椅。內行看門道，外行看熱鬧，多數人只見佳人笑，沒有注意達文西畫她時忘記了畫眉之樂，畫中佳人沒有眉毛，頗有一點怪異。

〈蒙娜麗莎的微笑〉本尊只有一個，臨摹的分身極多，臨得亂真的不乏其人，還有好多藝術家借她發揮引申，有些簡直脫離了本題，成為另一種「創作」。1952年羅浮宮舉辦「歌頌

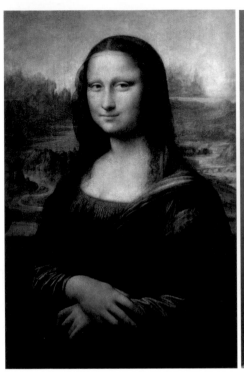

達文西」展覽，與原作一起展出有六十一件臨摹的〈蒙娜麗莎〉；2000年日本東京都美術館又舉行「蒙娜麗莎百笑展」，這次本尊雖然沒有出席，分身也一樣造成轟動，可見她人氣鼎盛，是美術館的票房保證。蒙娜麗莎的分身遠不止百幅，下面就抽樣看看她的廬山假面目。

法國巴比松派畫家柯洛（Corot）借用蒙娜麗莎的姿勢為妻子畫了一張〈珍珠夫人〉畫像，畫自己的老婆比畫旁人的老婆理直氣壯，不致引起緋聞，但自己老婆豈能逢人亂笑？畫中柯洛夫人被老公廢除武功失去笑容，當然威力大減，收視率與原作蒙女士沒得好比。

現代藝術的達達主義強調藝術的破壞實驗，是藝術的造反運動，藝術史昏庸，沒有與它劃清界線斷絕關係，反而既往不咎，真是傻得可以，難怪現代藝術被顛覆又顛覆，搞得天下大亂。達達的旗手杜象用鉛筆在〈蒙娜麗莎的微笑〉印刷物上給她加上幾撇鬍鬚，辣手摧花，玉人慘遭變性毀容，蒙女士逆來順受，居然保持微笑面不改色，確實功夫深厚，令人佩

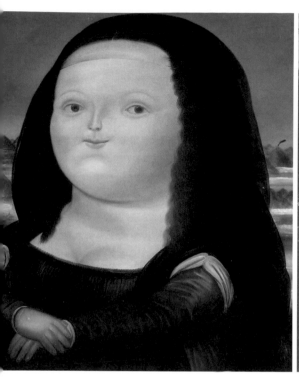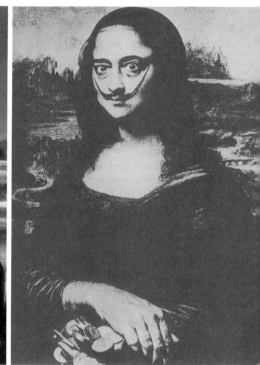

服。杜象欺負女人的畫成為名作進入美術史，不聞女性主義運將出來為弱女子打抱不平，十分失望。

超現實藝術從達達衍生而來，達利與杜象一個娘胎所生，同樣喜歡搞怪，他愛錢出了名，所作的〈達利的微笑〉一手捧著銀圓，吹鬍子瞪眼睛的尊容保證嚇得不少觀眾噩夢連連。

哥倫比亞畫家波特羅喜歡肥哥胖妹，蒙娜麗莎本來生得豐腴，他更發揚光大之，〈胖麗莎的微笑〉水水肥肥的很有份量，胖嘟嘟的笑容十分好脾氣，頗覺可親。

美國女畫家蘇菲‧馬蒂絲（Sophie Matisse）畫蒙娜麗莎別出心裁，1997年她完成〈五分鐘就回來〉，畫中不見佳人倩影，只剩下背景在那裡，看畫標題以為蒙女士上廁所去了，結果她五分鐘沒有回來，好幾

❶ 文藝復興畫家達文西畫的〈蒙娜麗莎的微笑〉顛倒了眾生。

❷ 柯洛借用蒙娜麗莎的姿勢為妻子畫了一張〈珍珠夫人〉像。

❸ 蒙娜麗莎本來生得豐腴，波特羅更發揚光大之，水水肥肥的胖麗莎很有份量。

❹ 超現實畫家達利手捧銀圓，吹鬍子瞪眼睛的「微笑」保證嚇得不少觀眾噩夢連連。

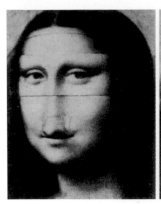

年過去了還是芳蹤杳杳，觀眾癡癡的等，最後才知道被放了鴿子。佳人已乘黃鶴去，此地空餘黃鶴樓，不得已只好把她報入失蹤人口，在警察局備案存檔。

　　屈指算算，蒙娜麗莎已經五百高齡，是當今人的祖母的祖母的祖母的祖母的祖母輩人物，由於保養得宜，駐顏有術，畫像裡完全看不出老態。幾百年來達文西與蒙娜麗莎二個名字焦不離孟，孟不離焦，成為二而一者，達文西泉下有知，自己與別人家老婆關係如膠似漆難分難解，定然非常尷尬，整天面對她本尊分身千百種微笑攻勢，想起來也要瘋狂。

　　自從電腦發明，複製變臉易如反掌，藝術家百家爭鳴百花齊放，蒙娜麗莎的微笑愈來愈詭異精彩。蒙婆婆一招微笑闖江湖，歷盡愛寵，嘴巴早已經笑酸了，看見世間男女衷心擁

護，癡情愛戴，說不定那一天心頭歡喜，裂開嘴哈哈大笑起來，那時候可有一番全新的轟動熱鬧好瞧了。

<div align="right">
1

2
</div>

❶ 電腦發明後複製變臉易如反掌，蒙娜麗莎的微笑愈來愈詭異精彩。

❷ 蘇菲‧馬蒂絲畫了一幅〈五分鐘就回來〉，畫中佳人不見蹤影，不知道是不是上廁所去了？

Art
藝術同志情

上帝創造人喜歡開點玩笑，祂把兩性基因定為同性相斥異性相吸，以便傳宗接代，又讓這些基因常常擦槍走火，變得異性相斥同性相吸，甚至兩性均吸來者不拒，把原本簡單的事情搞得十分複雜。人往往窮畢生之力在性問題裡尋找自我的身份認同，其間有先知先覺者，有後知後覺者，有不知不覺者。劉吉訶德屬於後知後覺者，小時候沒有見過世面，搞不懂中國詞彙龍陽癖是什麼意思，

⬆ 米開朗基羅的〈垂死的奴隸〉雕像衣衫半褪，裸男的姿態可以和今日A片脫星比美。

問大人也不得要領，後來隨著年歲增長，對同性戀情有了一點概念，雖不認同倒也懂得尊重旁人的選擇。等到到歐洲留學，有次在地下鐵車站看見兩個大鬍子一個坐在另一個腿上相擁親吻，於是大開眼界，滄海桑田，從此見怪不怪。

同志們的藝術細胞似乎比常人發達，藝術史上同志情、同性愛的大畫家、大音樂家、大作家很多，米開朗基羅、柴可夫斯基、梅里美、王爾德、托瑪斯・曼、毛姆、田納西・威廉（Tennessee Williams）等是耳熟能詳的代表。從前同性戀情為社會不容，視為不道德，不好公開談論，全由藝術家的作品洩露出一點天機，讓大家瞎子摸象自己意會，倘若當時同志事能夠公開，相信數目更車載斗量。

史料上雖然有米開朗基羅涉足妓院的記載，但是老米哥終身未婚，作品對男性軀體的興趣遠大於女性，他的雕刻名作〈大衛像〉全身光潔無疵，是完美裸男的代表；所畫的〈最後審判〉男性們也袒褐裸裎，尤其雕刻的〈垂死的奴隸〉一作，奴隸的衣衫半褪，看不出垂死樣貌，倒是擺出的撩人姿態可以比美今天的A片脫星，難怪很多學者懷疑米先生是玻璃圈中前輩人士。他生時留下幾封熱烈的情書，美

術史家本來好奇誰是那位幸運女士，後來考證發現原來信是寫給一位羅馬青年貴族的，終於坐實了他的同志身份。羅丹解說米開朗基羅創作的基調是受難和痛苦，羅丹自己的作品也表達了相似的內容，不同的是他的代表作〈地獄門〉裡有一大群女人，自己淹溺在異性的無涯慾海掙扎，米開朗基羅則是在同性的慾海裡面翻騰。

作曲家柴可夫斯基的同志性向比米開朗基羅清楚，他和他的弟弟都是同性戀者，他們雙親造人的技術鐵定有待調整。柴可夫斯基與女弟子米林柯娃結婚一個多月就神經衰弱投河自殺，獲救後草草離了婚，又與梅克夫人發展出一段柏拉圖式的無性的精神戀愛。所寫曲子彷如女子絮語娓娓呢喃，如泣如訴，淒絕美絕。「第六悲愴交響曲」被樂評直接了當形容為斷袖的悲歌，一語道破他內心糾纏難言的祕密。

法國作家梅里美寫的著名小說《卡門》和《哥倫巴》都是用書中女主角名字做書名。梅里美的同志情不像米開朗基羅表現在對同性身體的興趣上，而是表現在異性

心理的敘述上，兩本書刻劃女人心事入木三分，堪稱西洋文學之最。台灣作家白先勇這方面的成績也不遜色，《玉卿嫂》、《永遠的尹雪豔》、《金大班的最後一夜》的女性描寫讓男性讀者嘆為觀止。同志的性向有○與｜之別，當局者清，旁觀者迷，搞不清扮演角色的，怎一個「理」字了得。

雙性戀者如同擁有雙重國籍，遊走兩性之間，性伴侶忽男忽女，換來換去，最是撲朔迷離。英國作家王爾德正是這麼一號人物，新婚其間跑去妓院嫖妓，後來又與少男捻七搞八，聲敗名裂鋃鐺入獄，是當時頹廢文人的代表。法國諾貝爾獎得主紀德（Gide）也有雙性戀記錄，花了大半生時間尋求自己的性向歸屬，他的作品是自身心靈、精神和肉體的耽溺與救贖。墨西哥女畫家芙麗達・卡蘿雖然嫁給名老公壁畫大師里維拉，卻擁有好幾位同性情人，這份「癖好」使她成為後來女性主義歌頌的性自主的模範樣板。

德國作家托瑪斯・曼也是著名的同志，他娶有妻子，外表正常，但寫的名著《威尼斯之死》露出

● 吉伯特和喬治的情慾作品用報紙雜誌同志色情廣告，配上自己的相片，建構出一份玻璃情慾的遐想世界。

老底，被譽爲同志文學的經典之作。該書我看了三遍，只看懂書中老男人被少男吸引得流連忘返，逾期不歸，至於其他，由於沒慧根，看來看去不甚了了。

寫《人性枷鎖》的英國作家毛姆和寫《慾望街車》的美國佬田納西‧威廉都曾露骨的坦白自己異常的性向，毛姆的《剃刀邊緣》序文和田納西‧威廉的《回憶錄》是研究他們同志情、同性愛的重要材料。

同性戀問題古已有之，於今尤烈。今天社會開放，許多國家甚至承認同性婚姻合法，使得同志們士氣煥發，同性戀情不再顧忌，紛紛棄暗投明，聲勢大振。當今藝術界性異常者不稀奇，性正常的才成爲快要絕種動物。崛起於英國當代藝壇的前衛藝術家吉伯特和喬治（Gilbert & George）以同志聯作的雙人組合，透過行爲藝術、錄影或廣告看板等創作，赤裸裸的宣示同性戀的情慾告白，附圖的作品他們採用報紙雜誌同性色情挑逗性的小廣告文字，配上自己相片，建構出一份玻璃情慾的遐想世界。

一位女性朋友談及與男同性戀者的交往經驗，稱讚他們溫文儒雅，敏感細膩，與之接近不虞身體遭受騷擾，又能擁有像同性朋友般的自在親密，正常的男人當然難是對手，只好

一邊涼快去。現代藝術家想走紅國際，同性戀愛的觀念「前衛」，與個人才華和猶太裔同被列爲必須的三項要件，性正常的藝術朋友每每懊惱，內心不平，媽媽爲何生我這麼正常。

❶ 柴可夫斯基的「第六交響曲」（悲愴）被樂評形容為斷袖的悲歌。此圖是他與妻子的合照。

❷ 梅里美的同志情不像米開朗基羅表現在同性身體上，而是表現在異性心理上。圖為 Louis Aragon 為他畫的肖像。

❸ 英國作家王爾德是雙性戀者，性伴侶忽男忽女，讓人撲朔迷離。

❹ 托瑪斯‧曼的《威尼斯之死》被譽為同志文學的經典。

❺ 卡蘿的愛人有男有女，被女性主義歌頌是性自主的模範，圖為她的自畫像。

與龍共舞

東、西方民族對龍有不同的情感，華人以龍為四靈之首，自稱為龍的傳人；古時候龍代表天子，皇帝穿著龍袍；成語龍鳳呈祥、龍飛鳳舞、龍行虎步、龍蟠虎踞、龍馬精神，龍都代表正面的描述；風水講求龍脈龍穴；天干地支每到龍年，大家期盼生個龍子，弄得家計人員心驚膽顫，焦頭爛額。西方人則龍蛇不分，《聖經》說龍是魔鬼，是邪惡的東西，天主教有聖喬治屠龍的故事，看在東方人眼裡很傷感情。

龍的問題東西方人雞同鴨講，誰是誰非幾千年沒有定論。攤開美術作品圖像求證，其實東、西方的龍是二種不同種動物，此龍非彼龍一目瞭然，只怪大家不用眼看只靠耳聽，龍受到同名之累，才鬧得這般糾纏。

中國畫家畫的龍，生得牛頭鹿角蛇身魚鱗鳥爪外加鬍鬚，具有靈性。湖南馬王堆出土的漢初帛畫裡的龍還長有翅膀，後來的龍後生可畏，不需要翅膀即能飛天，也能下地入水，海陸空三棲全能，呼風喚雨，隱身雲霧深潭，俗話形容藏龍臥虎，讓人難窺全豹，莫測高深。

南朝畫家張僧繇在金陵安樂寺畫龍點睛，龍即破空飛去，神龍見首不見尾成為傳奇。波士頓美術館收藏有一幅十三世紀宋朝畫家陳容畫的〈九龍圖〉，他的功力不如張僧繇，九條龍全點了眼睛卻沒有一條能夠飛走，哥兒們結伴來美利堅共和國宣揚中華文化，各各搔首弄姿扮出酷相，表演中國功夫，十分叫座。

龍的性情愛玩，尤好球類運動，北京圓明園有一件雙龍戲珠的浮雕，民間舞龍也每以龍珠開道。龍玩起球來中規中矩，彬彬有禮，不像人類玩球，亂推亂撞外加搞犯規小動作，相比下實在令人類汗顏。

龍有五顏六色不同品種，十分花梢，中國人按色排隊，黃龍最尊，其次是青龍、黑龍、赤龍、白龍、蒼龍，階級分明，生來就不平等，不知道牠們會鬧民權革命乎？龍的爪趾有五爪的，有三爪的，其中暗藏玄機，骨董陶瓷器五爪之龍是官窯製品，民窯只能生產三爪的。

一般動物有公母，中國的龍卻全是公的，所以龍被和鳳鳥送作堆，不知道龍種生下來什麼模樣？傳說鯉魚躍過龍門就變身為龍，龍種難道是魚

❶ 中國皇帝穿著龍袍，以唐太宗李世民畫像印的郵票，威風凜凜。
❷ 湖南馬王堆出土的漢初帛畫裡龍長有翅膀。

乎？中國畫史上畫龍出名的畫家很多，像宋朝的董羽、陳容、僧傳古，清朝的周璕等，台灣老畫家林玉山也喜歡畫龍，筆下的龍帶著魚鰭，是魚化成龍的剎那寫照。

　　東方之龍雖然被視作祥瑞靈物，但是性格害羞又斯文，史書記載每當聖人將出，龍就出來預報佳音，否則輕易不出現亮相，京戲跑「龍」套的在主要人物登台前先出來繞場幾圈正是這般模樣。如此性格，當然不會欺

負人，《述異記》裡倒有一則人欺負龍的故事。漢章帝元和元年有一條倒楣的龍因大雨游到漢宮，被章帝命人抓住煮成龍羹吃了，這事再次證明中國人好吃名不虛傳，山珍海味必嚐之而後快。

　　西洋文化源起的希臘神話沒有龍這種動物，龍是基督教的產物，聖經啟示錄說得明白：「大龍就是那古蛇，名叫魔鬼，又叫撒旦」，令人又懼又怕，當然是個壞東西。

藝術如此

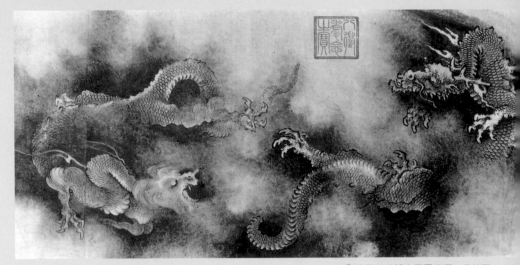

❶ 中國的龍隱身雲霧深潭，見首不見尾。圖為波士頓美術館收藏的宋人陳容的〈九龍圖〉部分。

西洋美術描繪的龍體形笨拙，獸身長尾無鱗，背上有蝙蝠般的翅膀，會噴火食人，有時候長著幾個頭一起作怪。拉斐爾、烏卻羅（Uccello）、丁多列托、卡巴喬（Carpaccio）等名家都畫過〈聖喬治屠龍〉故事。聖喬治屠龍救美一個事件有兩種表述，是古代版的羅生門。

一種說法是公主有條神奇的降龍腰帶，她先套住龍，聖喬治才殺死牠；另一說法是聖喬治單打獨鬥，公主只在旁邊祈禱。

烏卻羅和丁多列托畫的龍與馬差

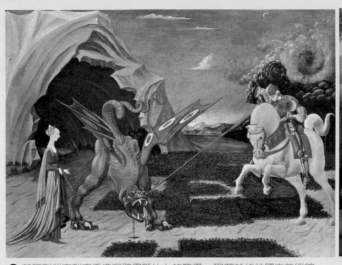

❷ 新疆別柴克利克千佛洞壁畫斷片上的龍畫，現藏於柏林國立美術館。
❸ 烏卻羅畫龍被公主像牽狗般牽著，聖喬治打落水狗，橫戈躍馬舉槍刺戮，十分蠻橫。
❹ 從拉斐爾畫的〈聖喬治屠龍〉看，龍的威力不見得比獅子老虎大多少。

<table>
<tr><td></td><td>3</td><td>4</td></tr>
<tr><td>2</td><td></td><td></td></tr>
</table>

不多大，烏卻羅採取第一種說法，畫龍被公主腰帶套牢像牽狗般牽著，威風盡失，聖喬治打落水狗，橫戈躍馬舉槍刺戮，十分蠻橫。丁多列托、拉斐爾和卡巴喬採信第二種講法，聖喬治獨鬥惡龍，丁多列托畫中人物較多，畫面頗有動感，但龍只佔很小位置，並不突出；拉斐爾和卡巴喬畫裡的龍體形比馬還小，威力不見得比獅子老虎大，人、龍對打中，龍是防守的一方，困獸猶鬥不得已也，聖喬治是攻擊的一方，拿著長槍亂刺，撇開宗教信仰不談，實有虐待動物之嫌。如果以前西方人懂得保護瀕臨絕種動物，像中國對待熊貓一樣把龍列為一

級國寶，也許今天我們還能欣賞西洋龍的廬山眞面目。

倫敦掛毯博物館收藏一幅十四世紀天主教織毯的七頭龍作品，原典出自啓示錄第十二章的敘述：「有一條大紅龍，七頭十角……。」不過這頭龍的造形倒不嚇人，圓滾滾的身體長著七個小腦袋，張著口小狗般嗷嗷吠叫，人來瘋像在表示好感，製作者很有幽默感，反倒是其中之一傷到了脖子，應該送去看獸醫急救才是。

兒童讀物裡龍的故事很多，從前爲了嚇唬小孩，龍被描述得非常可怕，這個情形現今有了一些改變，童話故事的肥龍、懶龍、笨龍有時候不

全是負面形像，反而顯得可親可愛，多多少少為龍昭雪了冤屈平反名譽。

龍與恐龍是不是親戚？龍究竟是兩棲類、爬蟲類、魚類還是鳥類？是冷血或溫血？從龍牽涉出來的問題很多，由於不屬於藝術範圍，就讓生物學家傷腦筋去。

龍的命運多桀，東方人推崇牠，卻捨不得不吃牠，西方人怕牠，所以要殺牠，龍被趕盡殺絕，不滅種才是怪事。我們只能由美術作品想像牠，不知道是幸還是不幸？

$1\begin{array}{c}2\\\hline3\end{array}$

❶ 丁多列托的〈聖喬治屠龍〉人物較多，頗有動感，龍只佔很小位置，並不突出。

❷ 卡巴喬的〈聖喬治屠龍〉，聖喬治拿著長槍亂刺，實有虐待動物之嫌。

❸ 天主教掛毯的七頭龍倒不嚇人，圓滾滾的身體長著七個小腦袋，張著口小狗般嗷嗷吠叫，像在表示好感，製作者很有幽默感，其中之一傷到了脖子，應該送去看獸醫急救才是。

Art
搶親

藝林外史本篇「搶親」不是改行寫小說，仍然是與讀者話說藝術。藝術有搶親的嗎？答案不但有，而且還不少：不但男搶女，也有女搶男，搶來搶去十分熱鬧，不相信看看後文就分曉。

男想女，隔重山。男人追女人，使盡辦法，如果沒有效果，魯男子仗著力大，置之搶地而後生，心想生米煮成熟飯，不怕女人不依從。如此使壞雖然不道德，但是搶親起碼準備往後一起過日子，比單純為滿足性慾的

強暴負責任，三十六計，是不得已的鋌而走險之計。

搶親有真搶和假搶兩種，不得不分。真搶當然蠻著來，內容屬於限制級，就不細說了；假搶是郎有情呀妹有意，限於客觀環境不得不演的戲。中國舊小說裡寡婦再嫁，為了斷絕不能守節的批評，往往故意演出搶親鬧劇。男的搶了女的拉著往家裡跑，女的半推半就，嘴巴呼天喊地表示不

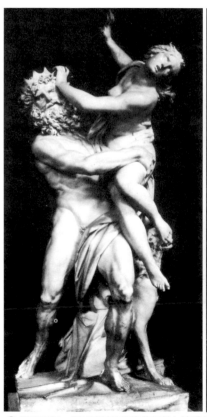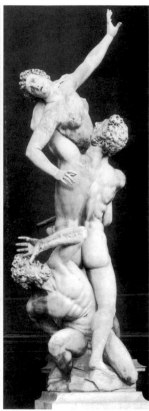

❶ 貝里尼作一件冥神赫地斯擄掠五穀女神愛女的雕像。

❷ 雕塑家波隆那的〈薩比奴劫掠〉。

1 | 2

❶ 魯本斯的〈風神波列綁架奧麗蒂雅〉，希臘男神色心大動，對女性搶之為快。
❷ 雕刻家吉哈東也作過同樣的〈普若瑟比那之擄〉作品。

從，叫給街坊鄰居聽，下面一雙小腳卻跟著跑得飛快，旁人心照不宣哈哈一笑，只有不開竅的傻傢伙才來出頭管閒事。

　　西洋人腦筋不會轉彎，搞不懂假搶親的奧妙，他們搶親是真搶，絲毫不會客氣。西洋美術的搶親創作取材自神話和歷史，許多作品早已成為世界名作，不知道當初藝術家選擇這些題材，是著眼事情的戲劇性？衝突性？同情心？還是男性作者對女性的侵略潛意識流露？

　　希臘神話奧林帕斯山諸神，人性

得既可恨又可愛，神話裡男神對異性的侵襲是西方雄性文化表徵。天神宙斯對女性胃口極大，見一個愛一個，鬧出來的性醜聞最多，文藝復興色彩大師提香畫的〈歐羅巴之擄〉即記述宙斯變身為公牛，搶奪西頓公主歐羅巴到克里特島築起愛巢的故事，生下的子孫成為後來歐洲人的祖先。這幅畫顏色壯麗浪漫，人、牛的姿態富有動勢，充滿戲劇性的感官張力，不過天神搶女人勞請小愛神邱比特護航，實在教壞小孩囝仔，有損威名；既有愛神之箭，應該無往不利，變身為牛

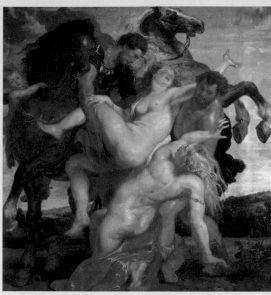

❸ 魯本斯的〈掠奪勒西波的女兒〉描繪天神宙斯的雙胞胎私生子搶親的故事。
❹ 提香的〈歐羅巴之擄〉記述希臘天神宙斯變牛搶親的神話。

豈不多此一舉。

　　宙斯的兄弟海神波塞頓、冥神赫地斯也是色中餓鬼，追馬子巧取豪奪不落人後，強暴、搶親、外遇、包二奶諸般勾當全都來，連自己姊妹及後輩均不放過，這樣的神十分醜陋，我不明白希臘人為什麼祭祀祂們？

　　十七世紀義大利雕刻家貝里尼作了一件冥神赫地斯擄掠五穀女神愛女的雕像〈普若瑟比娜之擄〉，另一位雕刻家吉哈東作過同樣題目作品，其他很多畫家像阿巴德（Abbate）、喬達諾（Giordano）、泰納等也畫了這一故事。

五穀女神狄梅特（Demeter）是冥神的姊妹，赫地斯老不修強搶甥女幾近亂倫。狄梅特見愛女未歸，出外尋找，卻遭另一兄弟海神波塞頓強暴，真是非常不像話。

　　上樑不正下樑歪，宙斯等主神會搶，下一代耳濡目染，心想叔叔爸爸真偉大，只要我長大，自小立下了大志。魯本斯的油畫〈掠奪勒西波的女兒〉畫天神宙斯的雙胞胎私生子搶奪已經許配他人的勒西波的女兒故事，哥倆好一對寶，後來被罰成為天上的雙子星座。星象學說雙子星座的人機

藝術如此

143

❶ 魯本斯對搶親題材無役不與，此是他的〈薩比奴劫掠〉。
❷ 普桑的〈薩比奴劫掠〉是大場面製作。

<table>
<tr><td>1</td><td>2</td></tr>
<tr><td></td><td>3</td></tr>
</table>

❸ 達科托納的〈薩比奴劫掠〉色彩豔麗，把暴力場面畫得極具裝飾性。

　　伶狡猾，原來是被這兩兄弟害
的，他們是始作俑者。

　　魯本斯還有一張〈風神波列綁架
奧麗蒂雅〉，圖中女主角與上一幅勒西
波的女兒一樣裸裎示人，當時女性好
像都不大穿衣服四外亂跑，難怪希臘
男神們無分少老色心大動，一心搶之
為快。

　　羅馬開國之初攻佔薩比奴地方，

當地男子敗走他鄉，羅馬人見薩比奴
女人秀色可餐，紛紛搶親做為老婆，
造成臭名昭彰的薩比奴事件。西洋美
術有不少描述這段歷史之作，雕塑家
波隆那的〈薩比奴劫掠〉是其一，魯
本斯和法國的普桑（Poussin）、義大利
的達科托納（Da Cortona）也畫過，二
十世紀畢卡索也畫了同名的畫作，都
是不惜工本的大場面製作，千軍萬馬

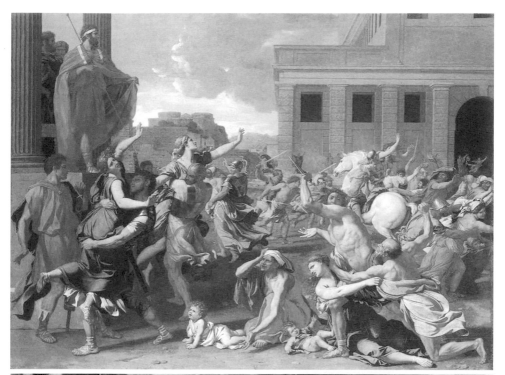

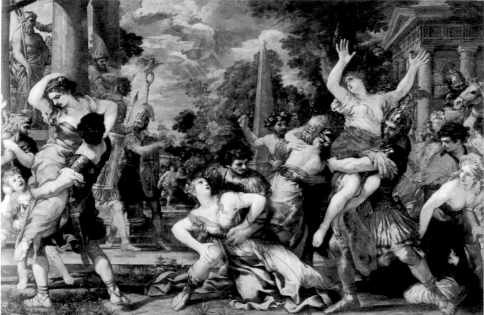

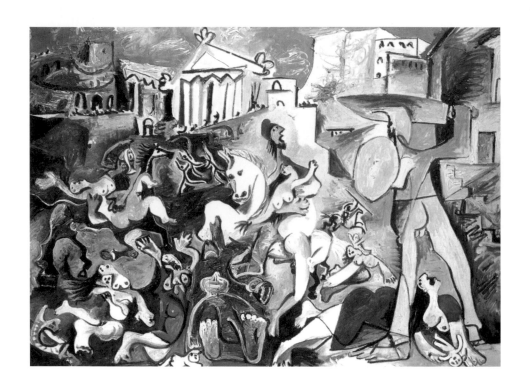

搶得十分轟動。

　　薩比奴搶親最終意外的以喜劇收場。若干年後薩比奴的男人打回來拯救他們婦女同胞，薩比奴女人用自己肉身及與羅馬先生生的孩子阻隔住兩軍爭戰，促成父兄和丈夫合作，共同建立起強大的羅馬國。古典繪畫大師大衛以此故事畫出的〈薩比奴的女人〉是西洋美術裡歌頌女性力量最著名的作品。

　　男追女很辛苦，女追男應該容易得多，俗話說女想男，隔層衫，偏偏有柳下惠之流男子不解風情，正經八

百，最後還是勞動女方巾幗不讓鬚眉來演出搶親戲碼，不過女子氣力小，不得已姊姊妹妹一起來，以量制勝群起而搶之，男人置身花拳繡腿桃花劫中，不知道該高興還是生氣？

　　英國畫家渥特豪斯畫的〈希拉斯與寧芙們〉即是女搶男的故事，也取材自希臘神話，畫得極美，敘述美王子希拉斯隨大力士赫克利斯遠征，一日到池邊汲水，被一群寧芙看上了，寧芙是自然孕育出的仙女，個個如花似玉，奈何希拉斯老僧入定心如止水，經得住誘惑，故事結局是他被寧

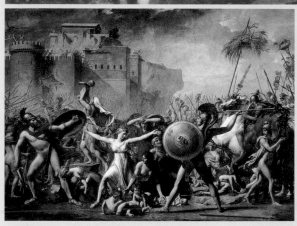

❶ 畢卡索的〈薩比奴劫掠〉千軍萬
　馬，搶得十分轟動。
❷ 渥特豪斯畫的〈希拉斯與寧芙們〉
　敘述女搶男的故事。
❸ 古典主義大衛的〈薩比奴女人〉是
　西洋美術史歌頌 女性力量最著名
　的作品。

芙們七手八腳拖入水裡搶親走了，赫
克利斯遍找他不著，不停的呼喚，希
臘至今留存著呼喚希拉斯的風俗。

　　搶親的結局不論悲喜，成就出怨
偶還是佳偶，搶親總是勉強他人的要
不得的事兒，西方藝術家用搶親題材
創作，把暴力表現得極為煽情且富裝
飾效果，滿足視慾並紀念祖先們的豐
功偉績，不愧是宙斯的孝子賢孫。宙
斯爺爺天上看見了，老懷大慰，聲如
洪鐘呵呵笑曰：孺子可教也！

Ⓐrt
洗澡的畫像

每個人都要洗澡，洗澡求乾淨，也是享受。一般人關起門自己洗，許多地方流行泡湯大家一起洗，彼此坦蕩蕩清白示人，赤裸裸無私以

對：有的人平時不唱歌，一進澡房就高歌，正是心頭快樂的表現。人類在冷熱水中進進出出幾千年，洗澡洗出甚多繁文縟節，芬蘭浴、土耳其浴、泰國浴、日本「假哭戲」等等不同花樣反映社會的文化品味，洗澡和文化牽上線，和藝術自然脫不了關係。

洗澡事小，影響大矣哉。希臘神話說月神阿特米斯（Artemis，也是狩獵之神，拉丁文作戴安娜）在山林中洗野澡時春光外洩，被獵人阿克泰翁看

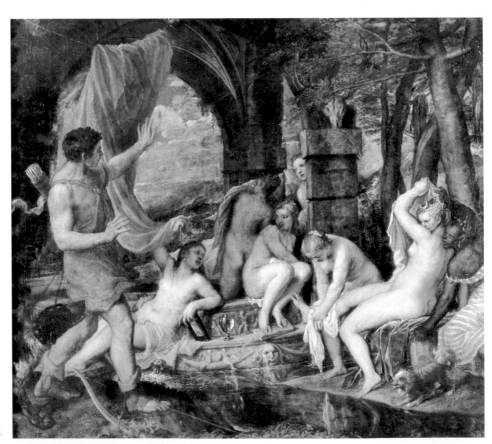

見調戲，阿特米斯就把對方變成公鹿餵進獵犬之口，洗澡鬧出命案，十分掃興，文藝復興時候畫家提香畫過這個故事。神話姑妄聽之，現實人間卻真有洗澡改變歷史的大事──西元八世紀初西班牙西哥德王在皇宮裡看見一位女子洗澡，抑制不住衝動強暴了她，沒想到對方是北非大將軍的女兒，將軍一怒爲紅顏，引北非阿拉伯傭兵渡過直布羅陀海峽爲女報仇，導致回教統治西班牙八百年。洗澡洗出這樣子結果，眞是轟轟烈烈。

英國小說家勞倫斯的名作《查泰萊夫人的情人》，寫女主人看見男園丁洗澡而紅杏出牆的故事，這次是女方衝動，與西班牙歷史的男女角色互換了。洗澡由於光著身子，容易和性產生聯想，浴男浴女變成慾男慾女，三溫暖馬殺雞，不小心顚倒成雞殺馬不稀奇，上述事件都與人性的色慾有關。

中國是禮儀之邦，傳統道學提倡

❶ 19世紀寫實主義畫家庫爾貝的〈浴女〉體形粗重，是藍領勞工女子。

❷ 日本畫精神是入世的，浮世繪不乏浴女描述，這張畫畫女人在公共浴室打群架，斯文掃地。

1 | 2

➡ 提香畫過月神阿特米斯在山林洗澡被獵人阿克泰翁看見調戲的故事。

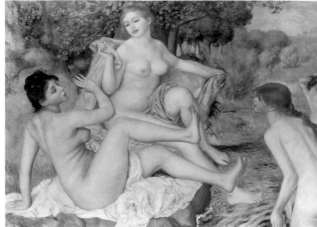

❶ 雷諾瓦的〈浴女們〉光線明亮，畫裡充滿中產階級富裕歡樂的氣氛。
❷ 竇加描畫過很多女工生活，〈浴盆〉表現出他對貧民的同情。
❸ 索羅亞的〈浴後〉彷彿可以感覺洗完澡後周身舒爽的氛圍，極為精彩。
❹ 卡莎特的〈沐浴〉敘述母親為孩子洗澡情境，表現了女性特有的關注。
❺ 波納爾畫妻子沐浴作品極為豐富。
❻ 普普藝術家衛塞爾曼的〈澡盆—拼貼第3號〉是現代版的豪放浴女作品。

| 1 | 3 | 5 |
| 2 | 4 | 6 |

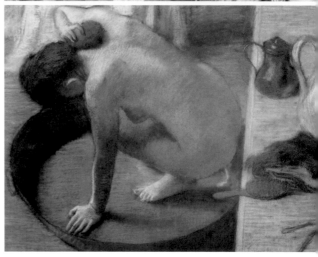

非禮勿視，非禮勿言，加上中國畫具有老莊道家出世情結，不作興畫洗澡這樣有傷風化的題材。中國繪畫影響日本，奈何夷狄番邦難以教化，日本畫的精神是入世的，浮世繪裡不乏浴女描述，與西洋美術有共同嗜好。日本美術史有一張十九世紀的畫畫女人在公共浴室打群架，真個斯文掃地。

　　藝術家常常邋邋遢遢的，好像不大洗澡，但是不吃豬肉也看過豬跑，西洋畫家畫裸體模特兒，添加上背景很容易畫成洗澡模樣。西洋美術裡洗澡的作品很多，有獨洗洗的，有眾洗洗的，作者賞心，觀者也悅目。在眾多洗澡作品中，一洗成名留芳百世需要真本事，形式、內容必須呼應時代，不是光憑敢秀就能成功。下面讓我們抽樣欣賞美術史上這些洗澡名畫如何洗法：

　　女人是水做的，洗澡題材的畫，數量最多的是〈浴女〉作品。著名的藝壇大師林布蘭特、安格爾、庫爾貝、馬奈、竇加（Degas）、雷諾瓦、塞尚、波納爾（Bonnard）、畢卡索、衛塞爾曼（Wesselmann）……等都反

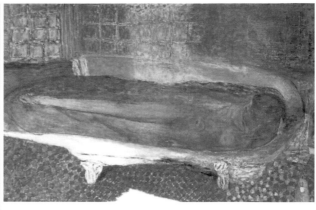

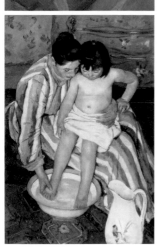

覆畫過洗澡的女人。

　　庫爾貝是十九世紀中葉的寫實主義畫家，寫實主義關注社會中下階級勞工，具有濃厚的社會主義思想。庫爾貝畫的〈浴女〉體形粗重，是位藍領女士，旁邊另一穿衣女子更說明了這點，顛覆了古典主義的精緻和浪漫主義的狂想，把維納斯還原至現實生

活裡面探尋。

　　十九世紀下旬產生的印象派繪畫是一種色彩革命，內容是都會文明景緻。竇加雖被歸進印象主義，但是他也受寫實主義影響，一方面難捨歌台舞榭和芭蕾劇場，一方面關注都市女工，頗有人格分裂危險。〈浴盆〉粉彩畫裡的女人在簡陋的室中擦洗身

子，憂鬱的色調表現出作者對貧民的同情。

同爲印象派畫家的雷諾瓦屬於死不悔改的樂天派，作品表現的全是都會文明歡笑的一面。他畫過多幅浴女，彩色豔麗明亮，彷彿聽得見畫中女子們的嬌聲笑語，充滿中產階級富裕、歡樂的氣氛。

波納爾是印象派最後一位大家，他以妻子爲模特兒畫了大量沐浴連作，數目驚人，令人懷疑難道每次太太下水沐浴，他都跟進浴室寫生不成？恐怕這也是一種怪癖。從細細的點描到厚厚的塗抹，太太洗澡是他百畫不厭的題材。

普普藝術家——衛塞爾曼採用拼貼手法於1963年完成〈澡盆—拼貼第3號〉，作品中女子洗完蓮蓬浴大刺刺的對著觀眾擦拭身體，姿態豪放，是改頭換面的現代版浴女作品。

與浴女有關又不直接描畫洗澡，西班牙畫家索羅亞（Sorolla）的〈浴後〉極爲精彩，南國豔麗的陽光透過百頁窗照在沐浴後更衣的女士和同伴身上，窗外是海，海風吹動窗簾，觀眾好像感覺到洗完澡周身舒爽的氛圍。

美國女畫家瑪麗·卡莎特曾至歐洲學畫，與印象派的竇加等畫家交好，受到影響也拿洗澡題材入畫，

〈沐浴〉一作繪於1891年，敘述母親爲孩子洗澡情境，溫柔細緻的母愛光輝盡現畫裡，表現出女性特有的關注。

美術中畫浴男的不多，浴女多過浴男，當然因爲以前畫家多數是男人，這是異性相吸的必然結果。大衛的〈瑪拉之死〉是最著名的浴男作品，記錄法國大革命領袖瑪拉洗澡時被女人刺殺在浴缸的景象，挪威畫家孟克也畫過相同故事。男性不能純靠色相吸引觀眾，幸虧死給你看還有票房，誠不幸中之幸事。

1997年中國前衛藝術家蔡國強在紐約皇后美術館擺個大浴缸，邀請觀眾一起來泡中藥湯，美術館成爲公共澡堂，可惜觀眾敢看不敢秀，頂多穿上泳衣下水意思一下。倘若觀眾肯赤條條無牽掛爲藝術犧牲，造成新聞，想必能開闢洗澡全新的藝術境界。

洗澡的藝術名作很多，無法一一例舉，模特兒們爲藝術大膽裸露，美術館蓬壁生「色」。朋友戲稱欣賞藝術是爲靈魂洗澡，撇開形而上的靈魂大題目不談，現實生活中，洗澡既保持清潔，又舒暢身心，兼能產生偉大的藝術，大家趕快洗澡去。

Art
海洋故事

英國歷史學家湯因比（Toynbee）認爲人類歷史出現過二十一種文明，其中十四個已經絕跡，六個正在衰朽，只有古希臘的海洋文明轉化成今日西方的工業文明還在滋長。歷來海洋文明與大陸文明的興遞衝突中，海洋文明表現更有開拓的活力。

希臘的愛琴海域島嶼星羅棋布，陽光燦爛，位居亞、歐、非三大洲商業、文化、交通要衝，自古航運發達，人民具有豐富想像力，是海洋文明的源起地。海洋文明特色是開放、冒險、進取，常常被拿來與大陸文明的厚實、保守做爲對比。

中華文化孕育於黃河流域，屬於大河文明，具備內斂的大陸性格，藝術家徒有明朝散髮弄扁舟的豁達；小舟從此逝，江海寄餘生的瀟灑，卻缺少恢宏開闊的海洋性文學和繪畫描述，直到二十世紀，歷史的偶然使得台灣文化的海洋性格突顯出來，才有了較多關於海的藝術創作。

藝術反映現實，希臘人荷馬的史詩《奧德賽》是一部海洋流浪記，敘述伊沙卡島國王奧德賽參加希臘聯軍攻陷特洛伊城回國，在海上漂流了十年的故事。希臘神話的海神波塞頓除了在當地寺廟享受香火祭祀外，也爲西方世界普遍接受，歐洲許多城市都有祂拿著魚叉的雕像。十九世紀美國作家梅爾維（Melville）寫的《莫比敵》（又譯白鯨記）和二十世紀海明威的《老人與海》內容雖然不再是神話，表現的依然是冒險犯難、永不屈服的討海精神。

西方繪畫裡畫海洋的自成一類，稱做Seascape，中文譯做「海景畫」，以與風景畫Landscape區隔，但是海的創作不只是海景，還包括其他與海關連的內容，統稱海洋繪畫似更妥當。美術史上海洋畫的成就不遜於風景畫，尤其靠海立國的英國、西班牙、法國、荷蘭等地，海洋藝術蘊涵史詩性的情懷，格局更超越希臘的地中海島嶼敘事，具有特殊的地位。

十五世紀末哥倫布發現新大陸，歐洲國家紛紛棄陸從海，編列艦隊縱橫七洋，開疆闢土，積極無畏的勇氣開啓了人類歷史全新的一頁。歐洲早期藝術爲皇室服務，海洋畫被用作歌功頌德，多數畫船艦在海上旗幟飄飄，雄赳赳、氣昂昂的英姿，或是壯烈的海戰場面，大海航行靠舵手，數

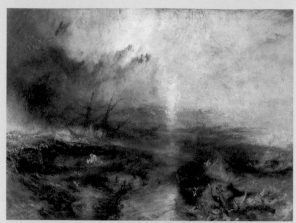

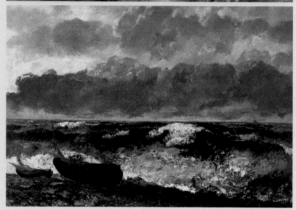

<div style="text-align: right;">$\frac{1}{2}$</div>

❶ 泰納〈奴隸船〉落日昏矇，夕色如火般在天際燃燒，氤氳的大氣充塞畫面，內容卻極為慘厲。

❷ 庫爾貝的〈風暴海〉傳示出即將來臨的自然的隱隱威力。

❸ 荷馬〈霧警〉裡漁夫雖有收穫，畫呈露出來的感情不是歡笑，而是汗水。

❹ 新印象派畫家秀拉的〈比辛港〉，點描出海面強烈閃耀的波光雲影。

❺ 當過海員的高更沒有畫海，只有海灘人物的描述，圖為他的〈海灘騎士〉。

❻ 索羅亞的畫筆觸豪邁，彷彿感覺得到南歐溫暖的海風迎面吹來，聽得到海濤和孩童歡叫的聲音。

❼ 印象派畫家莫內的〈Etretat波濤洶湧的海〉，大浪滾滾像台灣的颱風天氣。

風流人物，還看今朝，這是砲艦外交的本來面目。這類畫的裝飾性高，藝術性少，只能歸進歷史檔案裡聊備一格。

海洋畫的藝術性是從敘述海難開始的。人雖有征服自然的雄心，但是人在海裡何其渺小，航海會有海難，九死一生，海洋畫對海難的描繪喚起觀者心靈共鳴，圖畫不再是外象記錄，產生撼動人心的力量。

英國人泰納是著名的海洋畫家，他對於水、天的描畫極其出色，1805年作的〈海難〉是他早年的代表作。滔天巨浪中船隻粉碎，受難船員在小艇上彼此救助奮力求活。陰沉的天，後方黑色的海，突顯出前方白浪激盪、驚心動魄的沉船悲戚、混亂的場景。

泰納晚期的畫脫離了早時工細畫路，氤氳的大氣充塞畫面，〈奴隸船〉一作落日昏矇，夕色如火般在天際燃燒，畫右下角海浪中露出一腿，是落海奴隸猶栓著腳鋳的腿，周圍群魚爭食，極

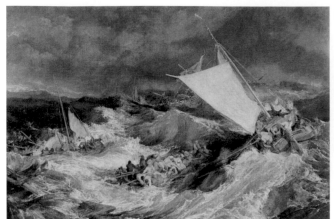

為慘厲。

　　與泰納同時的法國畫家傑利柯畫的〈梅杜沙之筏〉是幅改變歷史的名畫,也是敘述海難,記述梅杜沙號沉沒,船員擠在舢舨漂流十八天,發生人吃人慘劇的真實事件。畫裡奄奄一息的船員看見遠處海平面有船出現,揮舞著衣衫掙扎呼救,正是生死關頭情境。這張畫反映出法國革命後的時代心聲,影響到浪漫主義興起,被許多藝評家推崇為十九世紀繪畫的代表作。

　　寫實主義畫家庫爾貝的〈風暴海〉是畫岸上觀看的海洋,不像前面幾張畫是海上觀看的海難。風起雲湧,怒濤拍岸,空船擱在岩灘上,傳示出即將來臨的自然的隱隱威力,氣勢磅礡雄渾,與中國詩詞的野渡無人舟自橫的舒放是完全不同的意境。

　　美國畫家荷馬經歷過南北戰爭,後來畫過很多優秀的海洋作品,有浪濤撲岸的,有月下的沙灘和漁婦,也有辛勤的漁人,寫實中帶有社會意識的詩情。〈霧警〉的漁夫雖有收穫,畫裡呈露的感情卻不是歡笑,而是汗水,敘說討海人艱辛的生活。

　　印象主義畫家喜歡描繪風景,馬奈、莫內、梵谷、秀拉等人都多少畫了海洋景象,是都市人到海邊踏青的寫生,瀲灩波光正好供給他們詮釋印象派光影變化的素材,其中莫內的〈Etretat波濤洶湧的海〉與其他印象派海景畫不同,大浪滾滾,很像台灣的颱風天氣。

　　秀拉是新印象派最重要的畫家,所畫的〈比辛港〉其實不是畫海而是畫光,小筆點描出海面強烈閃耀的波光雲影。

　　印象派畫家中高更當過海員，幾度乘風破浪，卻沒有畫過海景，算是空入寶山了，不過他畫過海灘上的人物，還是與海沾上了邊。〈海灘騎士〉畫南太平洋海島土著騎馬在粉紅色的沙灘散馳，後面海洋浪潮滾滾，用色大膽，蘊含神祕詩緒，是他的佳作。

　　西班牙畫家索羅亞畫有很多漁民作品，筆觸豪邁，彷彿感覺得到南歐溫暖的海風迎面吹來，聽得到海濤和孩童歡叫的聲音。他筆下的討海生活不像荷馬的苦澀，地中海豔陽下的漁夫、漁婦及兒童都顯現一份快樂、閒散和自足的氣息。

　　東方的日本是個島國，與海洋關係密切。日本畫家北齋有一張描畫海的名畫，富嶽三十六景的〈浪〉聲譽不亞於西洋名畫。畫中大浪劈頭蓋下，浪底的小舟乘客磕頭如搗蒜，吉凶未卜，遠處富士山比浪頭還低，好一個滔天巨浪。畫裡的捲浪俗稱瘋狗浪，每令海灘釣客恐懼，卻讓夏威夷衝浪哥兒們心花怒放。奉勸日本倭雞桑好好學習衝浪運動，當能履險為夷，增添航海的樂趣。

　　海洋遼闊無疆，男兒志在四方，海洋予人無窮的想像，海洋故事說不完，海洋藝術永遠有動人的力量。

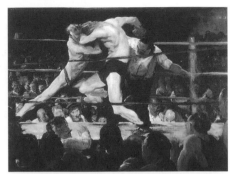

拳頭打出來的藝術

打仔通常是社會下階層的小人物，拳頭底下見眞章，只懂得用暴力解決問題，現實生活不會多麼遐意，只有武俠小說的主角例外，遊走於黑白兩道，全不把王法放在眼裡，行俠仗義，快意恩仇，過得是最痛快的人生。

藝術家同情小人物也好，嚮往英雄也好，藝術創作不乏拳頭打出來的名作。美國畫家貝洛斯（George Bellows）畫過多幅拳賽作品，拳手們像蠻牛一樣鬥得難分難解，也有一拳擊倒勝利的，四周圍觀群眾大呼小叫吵翻了天，很能把握戲劇性高潮，十分煽情。但是看多了，發覺貝洛斯的拳擊招數大同小異，遠不如香港功夫片的花拳繡腿精彩炫目。

拳擊是奧林匹克運動競技項目，它的精髓是看人揍人，愈兇愈好，因爲拳手的痛苦成爲大眾的娛樂，每被批評爲野蠻。上帝創造人類，人類創造糾紛，有糾紛就難免動拳頭。從前

❶ 貝洛斯畫過多幅拳賽作品，圖為他的〈沙基之台〉，拳手們像蠻牛一樣鬥得難分難解。

❷ 希臘Santorini島的壁畫〈拳戲的兒童〉是距今三千餘年前的作品，恐怕是最早的拳擊圖證。

❸ 美國通俗畫家黎洛伊‧尼曼的電影「洛基」畫像。

❹ 羅梭作品〈摩西拯救葉忒羅女兒們〉，摩西如果改行去打拳，定然是拳王輩大哥級人物。

3 | 4

不論人與天爭或人與人爭，拳頭有時候是必要之惡，武松若是沒有一雙鐵拳，早已成老虎的晚餐，最後也不知被屙在山裡那個角落？但是很多人拳頭粗胳膊硬，就把暴力合理化，俗話說「打一下江山」，成王敗寇是這現象寫照，相比下，擂台上的拳擊賽還算是文明的。

考據拳擊的歷史源遠流長，希臘Santorini火山島出土的壁畫〈拳戲的兒童〉是距今三千餘年前的作品，恐怕是最早的拳擊圖證了，兩個小孩玩拳擊遊戲，認真中帶著天真，猶不見慘烈。羅馬國立博物館收藏的青銅雕像

〈拳擊師〉的內容則深刻動人得多，這件西元前三世紀左右後期希臘藝術名作，一反泛希臘式的英雄描述，拳師搏鬥後解開護手疲累的坐著歇息，側轉頭抬起傷腫的臉，目無表情的茫視後方，為誰而戰？為何而戰？所有情感盡在不言中，是

➡ 羅馬國立博物館收藏的青銅像〈拳擊師〉一反泛希臘式的英雄描述，拳師搏鬥後坐著歇息，側轉頭抬起傷腫的臉茫視後方，為誰、為何而戰？深刻動人。

藝術如此多嬌

159

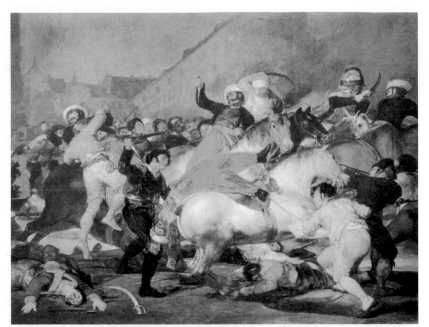

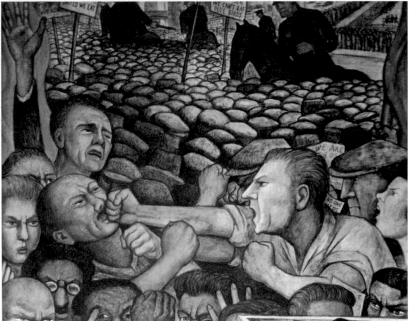

❶ 哥雅的〈1808年5月2日〉畫西班牙人民反抗拿崙佔領軍的抗暴鬥爭。
❷ 墨西哥壁畫大師里維拉在紐約畫的壁畫有動粗鏡頭，愛拚才會贏，藝術靠拳頭打出力量來。

古代少有的刻劃人間現實生活的佳作。

美國作家海明威喜歡寫拳擊手故事，我不知道他本人愛不愛打架？他有一篇短篇小說〈拳擊手〉，敘述火車黃魚乘客邂逅一個腦筋被打壞了的瘋拳手故事；另一篇〈五萬元〉寫拳擊手暗盤放水，履行諾言輸掉賽事，但輸也要輸得精彩像個樣子，在命運的無奈中維繫做人起碼的尊嚴。

美國當今通俗畫家黎洛伊·尼曼（LeRoy Neiman）專注體育題材創作，用大筆和畫刀披刷，色彩豔麗，表現運動的張力，所畫拳賽包括自阿里（Ali）以來歷任拳王和電影「洛基」（Rocky）畫像，由於與商業機制勾結過深，偏向表面性描畫，作品雖然暢銷，也只被歸進商品藝術範疇。

藝術上鬥拳廝打的作品不止拳手比賽，往大處延伸，戰爭、暴力都可以歸進拳頭打出來的藝術類裡，相同的主題，因為不同的藝術家，往往表現出不同的內涵來。

馬克吐溫寫過自己與人家幹架的記述，他說：「我狠狠的把對方摔到地下──在我的身體上面。」被人扁了猶能苦中作樂消遣自己，不愧幽默大師。魯迅的《阿Q正傳》寫阿Q打架，被人揪住黃辮子在壁上碰了四五個響頭，阿Q輸了，心裡想：「我總

算被兒子打了，現在的世界真不像樣……。」魯迅諷刺阿Q的精神勝利，尖酸刻薄缺德得很，孰料有些華人自己對號入座，還把所有同胞拖下水批判一番，認為阿Q代表不朽的民族形像，真是胡說。

看過好萊塢電影「十誡」（The Ten Commandments）的人也許記得影星卻爾登希斯頓（Charlton Heston）飾演摩西，受難流浪到米甸地方，當地祭司的七個女兒與牧羊人為了井水爭執，摩西挺身護美，揮舞木杖三兩下把對方打得落花流水，後來其中一個女兒成為他的老婆這段情節。十六世紀畫家羅梭（Rosso）畫過這個〈摩西拯救葉忒羅女兒們〉的故事，他畫摩西不是用杖，而是飽饗牧羊人老拳，以寡擊眾左右開弓，異常神勇。看來摩西如果改行去打拳，定然是拳王輩大哥級人物。畫裡摩西的側面與卻爾登希斯頓非常相像，是冥冥中有趣的巧合，只是衣不蔽體露出那話兒來，牧羊人也未穿衣服光著屁股，在女士們面前實在有傷風化。

西班牙大畫家哥雅的畫常充斥暴力，他的〈一八〇八年五月二日〉畫西班牙人民反抗拿破崙佔領軍的抗暴鬥爭，動拳之外更加動刀動槍；另一幅畫〈一八〇八年五月三日〉記述第二天拿破崙軍隊報復屠殺老百姓事

件。西、法二國拉丁民族個性具有唐吉訶德衝撞風車的傻勁，硬碰硬不會轉彎，如果懂得像阿Q般自我安慰歸罪被兒子打了，取得精神上偉大的勝利，當能大事化小心平氣和，也不至於讓事情發展到你死我活掛掉了的地步。

墨西哥壁畫大師里維拉1933年在紐約畫一幅敘述社會衝突的作品，革命非不是請客吃飯，動口不動手太文雅，他畫裡有動粗鏡頭，兩派人揮拳相向，愛拚才會贏，藝術靠拳頭打出力量來。

人與人打架是家常便飯，不算什麼，人與天使打架才不尋常。不少西洋畫家畫過雅各與天使摔跤的聖經故事，當然與天使只能玩玩友誼賽，不能像電視上摔跤大賽般拳打腳踢挖眼扭腿外加椅子砸頭般痛幹，「娛樂性」不高。聖經創世記記載雅各與天使打了一整夜，不傷和氣還獲得祝福。高更的〈雅各與天使角力〉就聞不出火藥味，擺一擺姿勢做做樣子，賣不出

票房，男人們不屑一顧都跑光了，只剩下村婦們捧場作觀眾。

拳頭打出來藝術是力與美、血與愛的表現，內容也許殘暴，卻是人生難免的現象。比起來我還是喜歡擂台上面見真章，比胡殺亂打有個規範。如果看現場頭破血流的廝打會手掌冒汗心跳加劇，產生不忍之心，當個藝術上投入的觀賞者，在藝術作品裡尋它千百度，不失為既仁慈又友愛的優良嗜好。

❶人與天使只能玩玩友誼賽，不能真的痛幹。高更畫的〈雅各與天使角力〉聞不出火藥味，男人們不屑一顧都跑光了，只剩下村婦們捧場作觀眾。

我們來跳舞

跳舞是人類最古遠的表述情感的方式，原始部落迎神送煞、祈雨求福都要舞蹈，它的源起比文字還早，發展到後來，舞蹈逐漸分成參與和觀賞兩條路線，參與是娛樂，鄉村舞會、婚俗喜慶，大家聞樂起舞同樂樂社交一番求快活，叫藝術，太沉重；至於正經危坐劇院裡看芭蕾演出，或是在西班牙酒館煙霧迷漫中欣賞佛拉明哥舞踢踏表演，吉他弦音如泣如訴，配合吉普賽人破鑼嗓子啞聲嘶唱和擊掌伴奏，一杯在手，觀賞起來十分藝術。

舞蹈有獨舞、對舞、群舞，規模可大可小，舞起來花式繁多。除了典雅的芭蕾和狂野的佛拉明哥外，比較熟知的像歡樂的華爾滋，輕快的波卡舞，瘋狂的肯肯舞，浪漫的探戈舞，蠱惑的森巴舞，還有愛爾蘭踢腿舞、俄羅斯蹲跳舞、阿拉伯肚皮舞、夏威夷草裙舞、印地安祈雨舞、美國街頭霹靂舞等等，世界各地另有各自民族的土風舞；我們華人也有彩帶舞、羽

扇舞、採茶舞、新疆舞、台灣山地舞……，此外還有庶民文化中響噹噹又難登大雅之堂的鋼管舞、脫衣舞，細寫出來可以做為博士論文了，為了節約版面，此處以族繁不及備載一語草草帶過。

跳舞的藝術多彩繽紛，音樂家創作美麗的舞曲，蕭邦的波蘭舞曲，史特勞斯的圓舞曲，柴可夫斯基的芭蕾舞曲支支悅耳；奧芬巴赫（Offenbach）的序曲熱烈狂放，是肯肯舞的招牌音樂。文學家寫舞人舞廳故事，蘇東坡詞裡「起舞弄清影，何似在人間」寫自己獨舞的自在快活；台灣小說家白

● 卡波為巴黎歌劇院製作的〈舞〉備受道德非議，因此染患被迫害妄想症，抑鬱以歿。

先勇的《金大班的最後一夜》敘述舞廳大班金兆麗聲色犬馬的告別之夜。中國近代文史有一首馬君武快炙人口的「哀瀋陽」詩——抗戰前夕九一八事變日軍佔領瀋陽，國人怪罪張學良不抵抗，誤傳事變時他正與名媛跳舞，馬君武這首詩最後四句是：「告急軍書夜半來，開場絃管又相催，瀋陽已陷休回顧，更抱佳人舞幾回。」少帥跳舞成爲國人皆曰可殺的大罪，最後證明係蒙受冤屈。

舞蹈名伶生具彈簧腿，身輕如燕，柔若無骨，能夠表現高難度肢體動作。舞蹈明星是大眾矚目的焦點人物，本人表演當然藝術，有時候錦上添花能夠啓發其他藝術家靈感，創造出更多藝術傑作。唐朝開元年間教坊藝妓公孫大娘善舞，書法家張旭、懷素看她舞劍，意會頓挫之勢而書藝大進，所寫的草書成爲絕品。至於名舞者連帶產生的畫像、詩文、相片、影帶等周邊副產品就更不待言，商機無限。一般人不是舞蹈家，倒也不必灰心，大家追求快樂舞之蹈之，如果受到藝術家眷顧，彩筆一揮點石成金，往往也與舞蹈明星共垂藝史。

美術以舞成名的佳作極多，十九世紀中期法國雕塑家卡波（Carpeaux）爲巴黎歌劇院製作的雕像〈舞〉即是其一，完成時引起轟動，但因爲幾位

Troupe de
M^{LLE} ÉGLANTINE
Eglantine Cléopâtre
Jane Avril Gazelle

女子圍繞全裸男子舞蹈，快樂得不得了的主題備受到道德非議，卡波因此染患被迫害妄想症抑鬱以歿。成也跳舞，敗也跳舞，令人不勝唏噓。

　　竇加以創作舞蹈作品出名，他畫芭蕾也作芭蕾雕塑，畫畫常用粉彩，有舞蹈學校的寫生，也有舞台上忘情演出的場面。竇加是最早受到攝影切割取景影響的畫家，構圖上不把人完整記錄下來，削肩截腿原來十分恐怖，但是因為內容甜美，反而贏得大眾喜愛。

　　與竇加同時的羅特列克是富家浪子，少時因病殘疾，整天流連酒館與風塵女子瞎混，畫了很多紅磨坊酒店跳肯肯舞的女郎，採用日本浮世繪木刻版畫手法為酒店畫的海報成為他傳世的代表作品。

　　與竇加的優雅和羅特列克的頹美相比，雷諾瓦的舞蹈畫溫馨人間得多，鄉村舞會擁擠的人群，男男女女相擁著起舞，他不用畫錦上添花歌頌名伶，而是庶民生活的歡樂記述。

　　上面幾位畫家都是印象主義畫家，印象派著重光色，稍晚時期的秀拉也畫過肯肯舞女郎，但是他不是強調光色，而是運用科學手法分析光

❶ 竇加畫的芭蕾構圖受攝影切割取景影響，削肩截腿，但內容甜美，極得大眾喜愛。
❷ 羅特列克為酒店畫了很多跳肯肯舞女郎的海報。

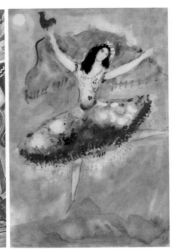

色。竇加等的畫舞蹈是主，光色輔之；秀拉畫裡的光色卻成為主體，舞蹈僅成了媒介，所以後人以新印象派稱呼秀拉以做分隔。

雕塑家羅丹曾與舞蹈名伶鄧肯交往，他畫、塑過許多芭蕾舞像，不是描述舞蹈的動作形狀，而是表現舞蹈的生命力，例如這件動態雕塑姿勢談不上優美，簡單中卻洋溢生命動人的活力。

現代藝術中關於舞蹈的創作以馬諦斯的〈舞蹈〉最

著名，馬諦斯這張似剪貼的畫裡五個裸體人手拉手圍成一圈跳舞，彷如巫師的祭典之舞，單純中有點詭異氣氛，他剝除文明的矯飾，表現出人在自然天地陶醉、忘情的歡娛。

出生俄國的猶太畫家夏卡爾，經歷二十世紀戰爭及種族迫害，除了極少數作品留有噩夢遺跡外，大都春夢了無痕，是酣睡不醒的夢想家，春眠不覺曉睡得不亦樂乎。他的舞蹈畫中黑髮舞伶表情略顯憂鬱，紫色調溫柔甜蜜，流露美麗動人的詩情畫意。

墨西哥畫家里維拉的作品〈Tehuantepec舞蹈〉，畫的是墨西哥的土風舞，六個男女舞者赤著足在香蕉

● 羅丹這件動態雕塑，姿勢談不上優美，簡單中卻洋溢生命動人的活力。

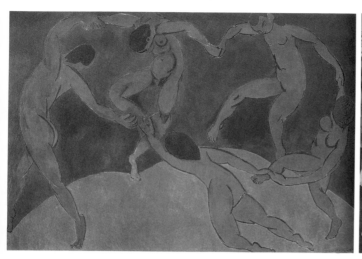

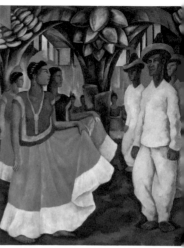

下相對而舞，畫裡內容與雷諾瓦的舞蹈近似，是斯土斯民生活的敘述，去歐洲化的本土色彩，表現出第三世界多彩的文化樣貌。

美國藝術家哈林（Haring）崛起於紐約街頭地鐵的塗鴉運動，幾年間從藝壇菜鳥一躍成為國際紅星，運氣來了擋都擋不住。他的〈無題〉畫的不知是人是狼，手舞足蹈口唱，頗有韻律感，不是優美的古典舞蹈，而是街角即興的扭擺，呈現略帶天真的黑色幽默趣味。

百老匯舞台劇「國王與我」有首曲子Shall we dance，東方國王拉著英國女教師的手起而舞之。做為正當娛樂，腳癢起來翩翩而舞，可以舒散身心，增進感情，運動活血，好處多多。對於像作者劉吉訶德般手笨腳拙的人而言，舞蹈何必成其在我？只要你的歡樂也是我的歡樂，翹起腿欣賞旁人舞藝表演，進步、曳步、轉身、澎恰恰，不亦快哉！

1| 2| 3| 4| 5

❶ 雷諾瓦的舞蹈畫作是庶民生活的歡樂記述。

❷ 新印象派秀拉的畫光色是主體，舞蹈僅是媒介。

❸ 夏卡爾畫中黑髮舞伶略顯憂鬱，紫色調溫暖而甜美，流露美麗動人的詩情畫意。

❹ 現代藝術舞蹈之作以馬諦斯的〈舞蹈〉最著名，單純簡單中又有點詭異氣氛。

❺ 墨西哥畫家里維拉的舞蹈是斯土斯民生活的敘述，表現出第三世界多彩的文化樣貌。

❻ 美國藝術家哈林崛起於紐約街頭地鐵的塗鴉運動，此作畫的不知是人是狼，舞之蹈之唱之，頗有韻律感。

● 達文西1502年設計的橋樑草稿。

Art 理性的光輝

藝術創作憑感覺，一般人以爲藝術家當然都是感情用事的傢伙，君不見畫家梵谷瘋瘋癲癲，音樂家舒曼、作家莫泊桑、雕塑家卡蜜兒等等死在精神病院裡。藝術創作者屬於理性領域的化外之民，秀才遇到藝術家，有理也說不清楚。

一部人類史是人不斷學習、進化的歷史，從懵懂無知到開始計較利害，就是理性的萌芽，理性思考產生出科學，改進了物質文明。藝術與科學表面雖然是難以交集的二條道路，但是藝術反映生活，間接見證了人類理性的演進。英國社會學家羅金斯（John Ruskin）說：偉大的國家把自傳寫在三卷書上：記載所行的功業篇、記載所言的文字篇和記載所思的藝術篇上，其中以藝術篇最眞實。人類的愚昧、殘暴在其中，理性的光輝也在其中。

藝術家固然有感性的，也有理性的，或者兼有二者又調整得很好的，不能一概以非理性視之。達文西是畫家，也做科學研究，1502年設計了一座橋樑，五百年後的2001年，挪威把它建造完成，非常具有現代美感。米開朗基羅是雕刻家、畫家，又從事建築工程，負責建造教廷聖彼得大教堂，在他之前有四位建築師爲這教堂效力，而由米開朗基羅統攝在一穹頂之下，工程牽涉到複雜的結構力學，他卻游刃有餘。橋樑和穹頂的設計必須理性計算，坍塌就糟了，達文西和米開朗基羅的理性能耐不可小覷了，成績讓人刮目相看。

藝術記述理性光輝的創作雖然不如記述愚昧、殘暴的多，還是很有可觀。十六世紀安特衛普畫家史普蘭格（Spranger）留有一幅名爲〈知識的勝利〉油畫即在歌頌理性，但是畫的是象徵性的表述，沒有落實到生活層面。十七世紀林布蘭特的〈杜爾普醫生的解剖學課〉則寫實得多，畫中醫生拿了手術刀一邊解剖人手，一邊侃侃而談，周圍觀眾聚精會神觀看。據後來考證，這名杜爾普醫生是個江湖

歐洲歷史的理性時代上承中世紀宗教裁判的火刑，下續法國大革命的斷頭台。林布蘭特的時代是理性的啓蒙期，到了十八世紀理性主義達到完成期。理性時代以前，宗教是文化的主體，理性時代人世取代往昔神國的地位，探求事實的科學代替了探求眞理的哲學，新的信仰是理智，新的氣象是延續至今的世俗、實用的功利主義。

理性時代的代表藝術是精緻完美的古典主義，大衛的畫〈蘇格拉底之死〉描畫希臘哲人蘇格拉底死時情景，構圖及繪製手

❶米開朗基羅是雕刻家，負責建造教廷聖彼得大教堂，設計的穹頂牽涉到複雜的結構力學，卻游刃有餘。

郎中，治病喜歡以茶代藥，四周圍觀衆不是醫科學生或見習醫師，而是醫學協會的理監事，好奇來一開洋葷擴展眼界。

法細膩精確，光線自頭頂灑下，照在一指指天的蘇格拉底周圍，床旁邊門生雖然悲痛，卻顯得克制，全畫表現出動人的理性之光。大衛另一幅〈拉

藝術如此

169

瓦希葉夫婦〉肖
像，人物旁邊桌上
及地下擺有研究用
的化學儀器，更明
白敘述出時代追崇
的風潮。

　　接續理性時
代的大革命時代的
藝術是狂飆的浪漫
主義，但是排山倒
海的激情下理性並
沒有潰不成軍，只
是轉移至實用領
域。基耀廷醫生
（Dr. Guillotin）發
明的斷頭台以機械
操作，砍起頭如切
瓜搗藥，省時又效
率奇高，正是理性
科技的「偉大」產
物。

　　大革命過後
社會由亂復治，理

性思考重新躍居生活主導。1875年美
國畫家艾金斯（Eakins）畫過一張林布
蘭特式的〈葛羅斯診所〉，這次是由醫
科學生操刀解剖，一旁老師負責講
授，後方還坐了好些學生，說是診所
不如說是教室妥當。

　　十九世紀中葉，工業文明及達爾

文進化學說影響到藝術精神和創作內
質，文學上的自然主義和繪畫方面印
象主義興起。作家左拉揭藥的自然主
義不單複製現實，並以客觀的科學實
驗創造現實；與印象主義對光的分
析，像莫內同景不同時段的連作記
錄，都有濃郁的理性堅持。

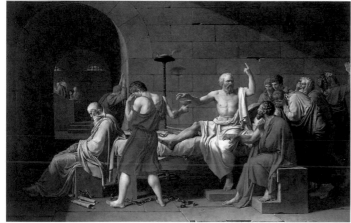

在一起。未來主義要用畫表現移動的時間，一隻狗畫上十幾隻腳表示正在行走。超現實主義強調探掘人的潛意識，當然有不合邏輯的想像……。至於最被「誤解」的抽象藝術，有人諷刺為教育猴子作畫或大象用尾掃描的產品，其實抽象畫有冷、熱之稱以分類理性與感性、規則與不規則的創作形式，像蒙德利安（Mondrian）是中規中矩的理性製圖，猴子大象絕對搞不來；康丁斯基（Kandinsky）則屬於感性的表現。

二十世紀的現代藝術，每常被人抱怨看不懂，其實現代藝術高舉學理大旗謀定而動，比以往任何時候的藝術更理性。立體主義主張讓平面繪畫傳達出雕塑般多面的立體性，所以把人像前後左右一股腦兒都畫進畫裡，模特兒的頭臉胸脯臀部七零八落全堆

❶ 16世紀安特衛普畫家史普蘭格的〈知識的勝利〉，歌頌理性。

❷ 17世紀荷蘭畫家林布蘭特的〈杜爾普醫生的解剖學課〉是理性啓蒙時期的名作。

❸ 理性時代的藝術是追求精緻完美的古典主義，圖為大衛的〈蘇格拉底之死〉。

$\frac{1}{2}\frac{2}{3}$

文明的發展是理性與感性的妥協成果，純理性的探討讓人冷漠，科技如果沒有人文精神內涵即可能淪為噬人的怪獸；純感性的執迷使人狂亂，藝術如果沒有理想支撐則徒勞無功。從達文西、米開朗基羅到今天成功的藝術家述說的藝術故事，紛紜表象背後，正是一部理性光輝的人文史，由這一角度去理解，就不難明瞭羅金斯

為什麼在歷史的功業篇、文字篇及藝術篇中間獨厚藝術篇了。

❶ 美國畫家艾金斯的〈葛羅斯診所〉，說診所不如說教室妥當。
❷ 蒙德利安的抽象畫是中規中矩的理性製圖。
❸ 康丁斯基的抽象感性表現。
❹ 立體主義為要繪畫傳達出雕塑般多面的立體性，把人像的頭臉胸脯臀部一股腦畫進畫裡，圖為畢卡索自立體主義演變的作品。

Art
洋漢全席

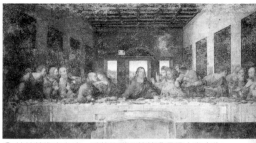

❶ 普普藝術家安迪·沃荷的罐頭蕃茄濃湯是大眾文化。
❷ 達文西個性小器，〈最後晚餐〉看不見什麼菜色，
　耶穌門徒交頭接耳，紛紛詢問牛肉在那裡？

好吃是人類天性，許多藝術家是饞嘴的美食家，作曲家羅西尼、作家大仲馬都好吃出名，吃之意猶未盡，還寫過食譜。作家巴爾札克同樣愛吃，他的出版商說，一次看他一頓吃掉一百隻蛤蜊、十二塊肉排、一隻鴨、一對鷓鴣、一條魚、不少甜食和一打桃子，吃功驚人，可以去參加大胃王飯桶比賽了。中國近代名畫家張大千也喜美味，大風堂的筵席名聞中外，1991年美國史密松尼沙可樂美術館舉辦張大千回顧畫展，展品包括畫家手書的宴客菜單，今天華人餐館打著大千招牌的菜餚十分普遍，吃得出藝術，是千眞萬確的事。

不管白貓黑貓，會抓老鼠的就是好貓，這是鄧小平的著名語錄，活學活用的收穫是不管洋餐中餐，只要好吃的就是好餐。鮑魚燕窩、熊掌駝峰、雞鴨魚肉、青菜豆腐、壽司河豚、蝸牛起士、披薩漢堡、牛排龍蝦，大筵小酌都各有美味。剛才開始構思本篇文章，想著想著口水都快要流出來了。美術上畫吃的作品很多，爲了謝謝讀者們支持愛護，特別下廚拙手弄羹湯，添油加醋開出洋漢全席，宴請大家大快朵頤。

洋漢全席第一道菜是達文西的〈最後晚餐〉，這幅畫於義大利米蘭教堂的壁畫大名鼎鼎，顧名思義有一點只爭朝夕把握今天的味道，按道理應該招待畫中貴客好好痛吃一場，不料達文西個性小器，晚餐桌子上看不見什麼菜色，盤子半空，就一點麵包碎屑，又無飲料，也沒有侍者服務，耶穌的門徒交頭接耳，紛紛詢問牛肉在那裡？如此食物和服務，小費免談，下次當然再也不來啦，「最後」晚餐，實至名歸。

西洋吃法先湯後菜，第二道爲大

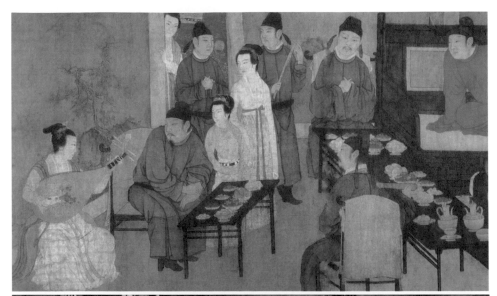

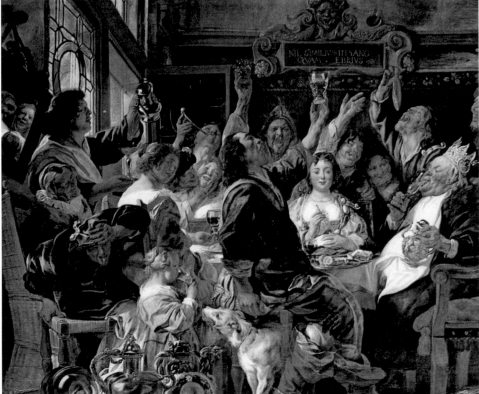

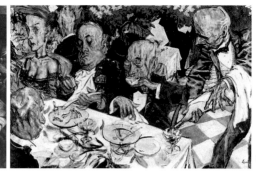

家端上普普藝術家安迪·沃荷的罐頭蕃茄濃湯。普普藝術是徹底的大眾文化，採用照片複製成藝術品，當然不會是什麼絕味。罐頭湯的好處是有不同內容，安迪廚師另外還煮了蔬菜湯、磨菇湯、豆子湯等等款式供人選擇，讀者們先不要挑剔，馬馬虎虎喝完湯，正菜就準備上場。

接著上桌的是華人畫家南唐顧閎中烹調的〈韓熙載夜宴圖〉，此畫是一長卷，畫了五個故事，這裡刊出第四段歌伎演奏部分。顧閎中比達文西夠意思多了，桌子上小菜擺得相當豐富，美食之外藝伎秀色可餐，更伴以國樂琵琶獨奏幫助消化，賓主邊聽邊吃，筵席漸入佳境。

洋漢全席的主菜請見十七世紀畫家尤當斯（Jordaens）所繪〈御筵〉。尤當斯做過著名的巴洛克大師魯本斯的助手，學得一手功夫，〈御筵〉中大家舉杯敬酒，正吃到酒酣耳熱高潮

階段。畫左前方男子已不勝酒力開始嘔吐，身旁青年借酒裝瘋調戲少女，右邊國王身後的男子舉肉入口吃相難看，桌子下貓狗亂竄，倒是自顧自喝酒的國王有酒萬事足，與眾同樂任人吵鬧，沒有什麼架子，看起來十分好脾氣。

尤當斯吃了御筵，念茲在茲，他另外還畫了多幅國王飲宴的畫，其中一張裡國王據案大嚼，旁邊不知誰家孩子吃撐出來即席幹了好事，一人正幫忙擦拭屁股。菜香與屎臭齊飛，美酒共黃尿一色。俗話形容人善被人

❶ 顧閎中畫的〈韓熙載夜宴圖〉，美食、秀色之外還有國樂琵琶獨奏，幫助消化。

❷ 尤當斯的〈御筵〉中大家舉杯敬酒，正吃到酒酣耳熱高潮階段。

❸ 尤當斯另一幅畫裡國王據案大嚼，旁邊孩子吃撐出來，即席幹了好事，一人正幫忙擦拭屁股。菜香與屎臭齊飛，美酒共黃尿一色。

❹ 列斐的〈歡迎歸來〉將軍貴婦們的大宴吃得接近尾聲，杯盤狼藉只剩骨頭，侍者仍在添酒，眾人各懷心事，熱烈中顯示一種疏離的冷漠。

欺，馬善被人騎，國王視若無睹繼續吃喝，好脾氣到這種地步，一點尊嚴也沒有，御筵變成了一場鬧劇。

洋餐吃出屎味，趕緊再換漢菜，如此幾上幾下，保證大家把自己舌頭都給吃掉。中國為禮儀之邦，宋徽宗的〈文會圖〉比起尤當斯鬧哄哄的御筵，主人客人都文縐縐多了，八個人坐在室外桌邊宴飲，兩人在划酒拳，新到的一人正要入席，周圍僕從忙著斟酒上菜，菜餚花式豐盛，氣候風清意爽，如此野宴，別有一番雅趣。

接下來一道菜是美國社會寫實主義畫家列斐（Jake Levine）的〈歡迎歸來〉。社會寫實主義流行於二十世紀三、四〇年代經濟蕭條時期，作品具有社會批判意識，常以誇張手法諷刺、嘲弄上流社會生活。此作裡將軍貴婦們的大宴吃得接近尾聲，杯盤狼藉只剩下骨頭，一人慢慢喝著咖啡，侍者仍在添酒，眾人端著身份各懷心事，熱烈中顯示一種疏離的冷漠。

洋漢全席飯後水果準備有齊白石的〈櫻桃〉，齊大師喜歡的水果還有荔枝和肥桃，全都顏色鮮艷，飽滿圓實，香熟可口，由於版面擺不下，今天只提供櫻桃犒賞大家。

吃得太飽肚子裝不下，最後甜點請眾家吃客眼睛吃客冰淇淋，推出美國女性藝術家茱蒂・芝加哥（Judy Chicago）的名作〈晚宴〉餘興一番，兼為下次筵席做廣告。二十世紀七〇年代女性主義如火如荼發展，茱蒂・芝加哥邀請四百位女藝術家共同完成此件裝置大作，1979年在舊金山現代美術館盛大展覽，是女性藝術轟轟烈烈的嘉年華會。為了強調女性主題，拼成三角形的餐桌上食具全做成女性性器模樣，觀眾看得面紅耳赤心猿意馬，又只能看不能吃，留給續攤無窮

紫青女卯子暎玩九十二歲白石

的想像餘地。

　　滿漢一家親，真正的滿漢全席菜式猶可相配，洋漢全席不中不西，入不入口就難說了。天生萬物以養民，民有一德以報天，吃吃吃吃吃吃吃。讀者朋友閉門家中坐，口福文章來，好自吃之多多保重，吃到深處無怨尤，如果吃壞肚子，還請海量包涵。

$\frac{1 \mid 2 \mid \frac{3}{4}}{}$

1 | 2 | 3/4

❶ 宋徽宗的〈文會圖〉（局部）菜餚豐富，又在室外飲宴，風清氣爽，別有一番雅趣。

❷ 齊白石的〈櫻桃〉顏色鮮艷，飽滿圓實，香熟可口。

❸ 茱蒂‧芝加哥的〈晚宴〉全景，是女性藝術轟轟烈烈的嘉年華會。

❹ 圖❸〈晚宴〉的局部，餐桌上食具做成女性性器模樣，只能看不能吃，觀眾看得心猿意馬。

鬼「畫」連篇

美國萬聖節日群鬼出柙，大小老少滿街亂跑討糖吃。劉吉訶德見鬼思藝，遙想起年輕時英姿煥發，曾經磨刀霍霍講鬼故事嚇倒不少善童信女，如今年紀一把不談此調久矣，不覺技癢，也想與大家話話鬼的藝術。此番重操舊業溫故知新，有言在先，膽子小的讀者看了本文，晚上若是做起惡夢，還請不要怪罪。

生而有幸活見鬼的人究竟極少數，藝術創作憑想像，東西方藝術家有志一同，文學、音樂、戲劇、繪畫、電影，敘述起鬼來口沫橫飛，活靈活現，信不信由你。中國小說《聊齋誌異》鬼話連篇，歷數百年賣座不衰。中國另有一位醜進士鍾馗，因為長相難看不獲皇帝錄用，羞憤自殺死了，變成鬼後專門幹窩裡反鬼捉鬼的事，結果行行出狀元，闖出Ghosts Buster的萬兒，陽世人間家家戶戶爭著掛他肖像以鬼制鬼鎮厲驅邪。末代王孫溥心畬用朱筆畫了多幅鍾馗像，抬頭挺胸威風極了。

好萊塢1948年的老電影「珍妮的畫像」（Portrait of Jennie）講述窮畫家與女鬼珍妮生死戀，完成不朽畫像，終因陰陽難越空留餘憾的故事。片子中女鬼由豔星珍妮佛瓊斯（Jennifer Jones）飾演，劉某人小時看了也想碰到這麼漂亮的女鬼，立志當了畫家，幾十年過去鬼影子都沒看見一個，非常掃興，電影誤人不淺。

鬼和人一樣有善惡，前面的鍾馗是善鬼，珍妮是美鬼，遇到的人都有福了。世上的鬼故事、鬼電影、鬼藝術多如星辰，鬼有從外形命名的僵屍

鬼、大頭鬼……，從嗜好命名的吸血
鬼、好吃鬼、酒鬼、色鬼……，從性
格命名的糊塗鬼、吝嗇鬼、愛哭鬼、
調皮鬼、搗蛋鬼、討厭鬼……，從死
因命名的吊死鬼、餓死鬼……，云云
眾鬼熱鬧非凡，其中惡鬼當然不少，
經典鬼片「大法師」（The Exorcist）的
鬼就非常兇惡，被纏上了，不死鐵定
也要脫一層皮。

　　文學裡的名鬼一籮筐，除了中國
的《聊齋》群鬼等外，西方莎士比亞
筆下《哈姆雷特》王子的老爸也是其
一，不過這個死鬼沒有什麼本事，老

婆背叛又被姦夫害死，只會向兒子顯
靈呼冤，鬧得最後兒子與仇人玉石俱
焚，斷了香火，當鬼也當得窩囊。

　　音樂一樣充斥許多鬼的敘事，鬼
樂飄飄處處聞，好聽極了。舒伯特十
八歲時以詩人歌德的詩完成「魔王」
歌曲，六年後經友人演唱名聞遐邇。
俄國作曲家穆梭斯基的「荒山之夜」

❶ 鍾馗本人是鬼，卻捉鬼捉出名堂，行行出狀
元，末代王孫溥心畬畫的鍾馗像威風極了。
❷ 徐悲鴻的〈山鬼〉，裸體的女鬼騎著豹子，香
豔又恐怖。
❸ 張大千同樣題材的〈山鬼〉。

藝術如此

寫男巫、女巫、魔鬼、妖邪大肆歡聚的場面，群魔亂舞十分瘋狂。法國人聖賞（Saint-Saens）的「死之舞蹈」交響詩說鬼故事，是萬聖節的叫座曲目；白遼士的「幻想交響曲」敘述自己被人砍了頭，變鬼參加自身的葬禮，受到鬼魅款待共舞，是音樂史中最怪誕不經的作品。

西班牙作曲家法雅（Falla）寫了一曲舞劇「愛情如魔術」，其中的「火之祭舞」是首名曲。舞劇故事說美麗的吉普賽女郎在丈夫去世後再度戀愛，無奈丈夫變成鬼，陰魂不散糾纏不休，她就唆使另一吉普賽女子勾引丈夫的鬼魂，鬼魂果然中計，她才開心的享受新的愛情。這位吉普賽女主角大概讀過孫子兵法，會使調虎離山之計，她丈夫生前如何不知道，死後作鬼是個好色的糊塗鬼。

文學和音樂的鬼無論多麼鮮活，鬼的形貌仍然要靠讀者和聽眾發揮想像，相較下戲劇及繪畫裡的鬼就交代得有形有款清楚多了。世界戲曲和民俗文化中儘多鬼模鬼樣的表現，中國的儺戲、日本的能劇、韓國的別祭，以及非洲、大洋洲和美洲面具裡鬼影幢幢。百老匯歌舞劇「歌劇魅影」也趕來湊熱鬧，觀戲倘若沒有心理準備，突然發覺置身鬼域，保證被嚇得半死。

中國繪畫裡男鬼青面獠牙，面貌醜怪，女鬼卻往往很漂亮，頗有性別歧視嫌疑。徐悲鴻畫騎豹子的裸體女〈山鬼〉，典故出自《九歌》，香豔又恐怖，同樣題材，張大千和其他許多畫家也曾畫過。

墨西哥佬在眾鬼中對骷髏鬼情有獨鍾，不知道什麼道理？這個鬼漫遊墨國無處不在，壁畫大師里維拉為墨西哥教育部畫的〈鬼節〉壁畫，骷髏鬼又彈又唱與民同樂，政府大樓變成了鬼屋Pub，卻一點也不嚇人，氣氛熱絡，大樓裡面上班族每天都像過嘉年華會。

歐洲畫家畫鬼沒有華人的綺想，也沒有墨西哥阿米哥的歡娛，顯得淒厲懼怖，是生命中不能承受的重。文藝復興畫家喬達諾（Giordano）畫神鬼大戰，打得不亦樂乎，當然正義戰勝邪惡，英俊威武的天使將光屁股的魔鬼踩在腳下，我懷疑毛主席講的鬥爭名言：「把階級敵人打翻在地，還要踏上一隻腳」是不是看過這幅畫獲得的靈感？

米開朗基羅的〈最後審判〉裡地獄鬼卒獐頭鼠目，黑乎乎其貌不揚，尖尖的耳朵有點像電影裡的外星人，其實鬼卒與天使分別擔負罰惡賞善工作，要划舟管理犯人，具有公僕身份，把它們畫得這麼醜，鬼卒如果有

❶ 喬達諾畫神鬼大戰，打得不亦樂乎。
❷ 米開朗基羅〈最後審判〉裡地獄鬼卒獐頭鼠目，黑乎乎其貌不揚，尖尖的耳朵有點像電影裡的外星人。
❸ 德拉克洛瓦畫〈但丁渡過冥河〉，河中鬼魂掙扎著攀附船沿，陰風陣陣鬼聲啾啾，悲慘淒厲。

1 | 2 / 3

工會，可以鬧示威抗議了。浪漫派代表畫家德拉克洛瓦畫〈但丁渡過冥河〉，眾鬼魂在河中泡湯洗鴛鴦澡，卻鬼在福中不知福，掙扎著攀附船沿求生，陰風陣陣鬼聲啾啾，表現極為悲慘，是畫鬼的佳作。

西洋畫家中的畫鬼大王非西班牙的哥雅莫屬。哥雅少年得志老來失聰，困居斗室胡思亂想，與妖魔鬼怪齊聚一堂大開同樂晚會，完成了大批黑畫，〈吃食的二老人〉是其中之一，雖然標明畫的是人，兩個骷髏活

脫脫鬼模鬼樣，不是鬼才怪了。

美國當代暢銷小說家史蒂芬‧金（Stephen King）靠寫鬼故事嚇人發了大財，他的短篇小說《適者生存》卻不是講鬼，是以日記敘述一個販毒醫生因為船難，漂流到荒島上，受了傷無法行動，饑餓難耐下用海洛英麻醉自己後切割自己的肢體充饑，吃成腿、耳、左手都沒了的人球怪胎。書裡最後一句是他對自己身體味覺的評語：「它的味道就像餅乾。」故事極端恐怖，看得人毛骨悚然不寒而慄。

鬼嚇人，嚇不死人；人嚇人，才嚇死人，活的人有時候真比死的鬼更可怕。

　　世間眾生愛玩嚇人和被嚇的遊戲，藝術家創作嚇人的鬼藝術十分高興，社會大眾被嚇得芳心亂跳驚聲尖叫，非常歡喜，一方願打一方願挨，其樂也融融。鬼「畫」連篇，鬼話連篇，當然、一定、鐵定、保證後繼有人，大家不要逃走，鼓足勇氣且繼續拭目以待。

$\frac{1}{2}$

❶ 墨西哥壁畫大師里維拉的〈鬼節〉壁畫，骷髏鬼又彈又唱與民同樂。
❷ 畫鬼大王哥雅老來常與妖魔鬼怪開同樂晚會，〈吃食的二老人〉活脫脫鬼模鬼樣。

◐ 托爾斯泰寫《戰爭
與和平》鉅著,把
英雄還原成常人。

◑ 17世紀魯本斯的
〈和平與戰爭〉是
現實結合想像之
作。

Art
戰爭與和平

英國作家狄更斯(Dickens)的名著《雙城記》開頭形容法國大革命的背景說:

那是最好的時代,也是最壞的時代;
那是智慧的時代,也是愚蠢的時代;
那是信仰的時代,也是懷疑的時代;
那是光明的季節,也是黑暗的季節;
那是有希望的春天,也是絕望的冬天;我們的前途擁有一切,我們的前途一無所有;我們大家走向天堂,我們大家走向地獄……。

一連用了七個對比敘述。藝術家創作利用對比增強戲劇效果,好與壞、智慧與愚蠢、信仰與懷疑、光明與黑暗,狄更斯沒有寫戰爭與和平,旁的人自然不會放過這麼好的對比陳述,

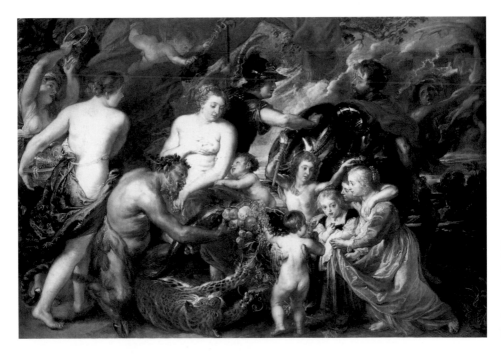

藝術如此

183

俄國作家托爾斯泰的《戰爭與和平》一書即被譽為史詩性的偉大鉅著。

戰爭與和平是個大題目，可談性甚高，身為當代華人，這一題目牽涉敏感的統獨情結，劉吉訶德無意政治，不準備就統獨發表政見，讀者們莫要驚慌。現實政治無論多麼風光，終將成為昨日黃花進入歷史的垃圾桶，藝術的敘述卻能傳諸久遠，還是談藝術輕鬆快活。

托爾斯泰之前，十七世紀大畫家魯本斯被西班牙國王菲利普四世（Philip IV）派至英國，與英王查理士一世（Charles I）交涉簽訂西、英和平條約，他畫了一幅〈和平與戰爭〉做為覲見禮物，現今收藏在英國國家畫廊裡。畫中穿盔甲的智慧女神保護裸體的美神不受軍神傷害，周圍圍繞著豐收之神和富裕之神，理意明顯用心良苦。菲利普四世知道查理士一世喜愛藝術，派魯本斯投其所好，條約自然水到渠成。誰知道白雲蒼狗世事難料，這個愛藝術的查理士一世後來因為政教衝突，死在自己子民手上，成為歐洲第一位被砍頭的皇帝。

魯本斯會畫畫也能外交，卻不懂文字遊戲奧妙，〈和平與戰爭〉不如〈戰爭與和平〉先戰後和投合人心望安的期盼，雖然先知先覺身為托爾斯泰的前輩，人道主義的光環卻被托老弟整盤捧走。

蘇聯紅軍之父托洛斯基（Trotsky）說：「你或許對戰爭不感興趣，但是戰爭卻對你很感興趣。」戰爭的理由繁多，替天行道、懲罰教訓、抵抗侵略、救民倒懸、幫助解放、獨立自主、制止分裂、建立某某共榮圈……，參戰的每一方都有美麗的說詞，認為自己代表正義。《三國演義》開宗明義第一句「話說天下大勢，分久必合，合久必分」，人類歷史也是戰久必和，和久必戰不斷輪迴，休息是為走更遠的路，所以戰爭打得一次比一次慘烈。政治人物和平高調掛在口裡，戰爭意識擺在心裡，能屈能伸，能文能武。藝術家以戰爭與和平題材創作，既突顯人類英武的行跡，也反映天地之不仁，又歌頌博愛的崇高理想，幾面逢源穩賺不賠，藝術傑作乃源源而出。

傳統上藝術創作慣常把戰爭與和平歸功少數紅不讓的英雄人物，歌頌和平的作品裡他們頭戴橄欖枝扮演和平使者，頌揚戰爭的描述裡他們拿起刀劍奮勇殺敵，天使的面孔，魔鬼的身段是他們的最佳寫照。拿破崙從鎮壓人民崛起，打遍歐洲，御用畫家安格爾畫他戴著桂冠一副和平樣貌，桂冠象徵榮譽，橄欖枝代表和平，看起來一個模樣兒，一般人不會區別，被

他睜著眼睛說瞎「畫」，唬得一愣一愣的。托爾斯泰寫的《戰爭與和平》由於把英雄還原成爲常人，深入人性不落俗套，反而搏得一致的佳評。

藝術家對戰爭與和平的態度可分主戰與主和二派，彼此立場分明。法國畫家德拉克洛瓦信奉革命無罪造反有理，畫了〈自由女神引領群衆前進〉頌揚革命；蘇聯作家奧斯托洛夫斯基（Ostrovsky）寫《鋼鐵是怎樣煉成的》，由於強烈的使命感，主張把人打造成國家的工具，他們份屬主戰的鷹派。另一些藝術家像作家雷馬克、羅曼羅蘭（Romain Rolland）、托瑪斯・曼等抱持「和平未到絕望時期，決不放棄和平」的信念，對戰爭口殊筆伐；畫家盧梭用〈戰爭〉一作敘述戰事慘禍，戰爭之神橫戈躍馬，所至之處屍橫遍野，這些人屬於主和的鴿派。美國作家海明威的態度比較曖昧，他寫《戰地春夢》英文名稱是A Farewell to Arms，Arm一字有手臂和武器雙重意思，可以譯作「告別了懷抱」或「告別了武器」，其實海明威又愛女人又愛戰爭，兩方面都難以告別。

與前述魯本斯同時代的西班牙大畫家委拉斯蓋茲想像力不如魯本斯豐富，寫實功夫倒有過之。委拉斯蓋茲畫的〈布列達受降圖〉記述西荷戰爭，西班牙侯爵接受戰敗者獻上布列達城城鑰的史事，場面浩大，畫中兩方將領像剛打完友誼賽，勝不驕敗不餒，與後來戰爭過後審判戰犯趕盡殺絕，表達出完全不同的內容，看來古人比今人寬宏大量多了。

中國宋朝李公麟畫的〈免冑圖〉比委拉斯蓋茲的作品早了五百年，內容頗爲相似，畫裡唐朝中興老將郭子儀伸手扶起投降的回紇敵將，一笑泯恩仇。戰爭過去即是和平之期，郭老帥不做逼狗跳牆的事，表現得深有智慧風度。

戰爭與和平的創作不止陳述創作者的立場，好的藝術能引導觀者自己的反思。德國當代畫家烏瑟可（Uthke）一幅作品畫面圖形像南美洲，卻是和平之鴿，鴿子身體裡是戰事隔界的鐵絲網，究竟和平孕育戰爭，或者戰爭造就和平，其間寓意可以任憑去想像。

十九世紀攝影發明後，照片因爲現場目擊，比畫更眞實直接，好的照片把戰爭與和平的衝突表現得淋漓盡致，超越了記錄功能，達至藝術層次。越戰時美國青年反戰遊行，憲警持槍械如臨大敵，攝影家康克林（Paul Conklin）拍下一張訴求和平人士在憲警槍管裡插花的新聞相片，是戰爭與和平衝突的佳作。1989年北京天安門學運發展成悲慟的六四事件，西

方新聞媒體拍攝到中國青年以肉身無畏阻擋坦克的畫面，透過電視傳送世界，舉世為之動容。

　　人類歷史換湯難換藥，變不出新鮮花樣，藝術家的戰爭與和平創作，每每也是舊片重拍冷飯再炒，卻讓人百看不厭，不斷獲得喝采。人看不破生死，戰爭與和平觸探到人們心靈底層的悸動，產生感人肺腑的力量。「莫嫌舊日雲中守，猶堪一戰立功勳」的戰爭勵志，「可憐無定河邊骨，猶是春閨夢裡人」的和平哀告，永遠是紅塵人間的絕唱。

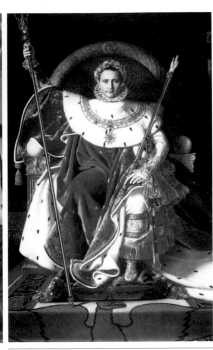

❶ 盧梭畫的〈戰爭〉，戰爭之神橫戈躍馬，所至之處橫屍遍野。

❷ 拿破崙打遍歐洲，畫家安格爾畫他戴著桂冠一副和平樣貌，睜眼睛說瞎「畫」。

❸ 委拉斯蓋茲畫〈布列達受降圖〉，兩方將領像剛打完友誼賽，勝不驕，敗不餒。

1 | 2 | 3

4 | 5

❹ 李公麟的〈免冑圖〉畫郭子儀伸手扶起投降的回紇敵將，一笑泯恩仇。

❺ 德國當代畫家烏瑟可這張畫圖形像南美洲，卻是和平之鴿，身體裡是戰事隔界的鐵絲網。

中外譯名對照

沃克塞雷爾斯 Louis Vauxcelles, 1870-1943

克拉拉‧舒曼 Clara Schumann, 1819-1896

克阿納赫 Lucas Cranach, 1472-1553

克林奧帕拉 Cleopatra, 69-30 B.C.

克萊曼第 Muzio Clementi, 1752-1832

克羅諾斯 Kronos

杜米埃 Honore Daumier, 1808-1879

杜勒 Albrecht Durer, 1471-1528

杜象 Marcel Duchamp, 1887-1968

杜思妥也夫斯基 Fyodor Dostoevsky, 1821-1881

李斯特 Franz Liszt, 1811-1886

何蒙‧嘎利 Romain Gary, 1914-1980

吳爾芙 Verginia Woolf, 1882-1941

貝多芬 Ludwig van Beethoven, 1770-1827

貝里尼 Gianlorenzo Berrini, 1598-1680

貝洛斯 George Bellows, 1882-1925

里奧‧哥盧布 Leon Golub, 1922-

里維拉 Diego Rivera, 1886-1957

希拉 Hera

希律王 Herod

希特勒 Adolf Hitler, 1889-1945

希區考克 Alfred Hitchcock, 1899-1980

秀拉 Georges Seurat, 1859-1891

利貝拉 Jose Ribera, 1591 ?-1652

但丁 Alighieri Dante, 1265-1321

狄更斯 Charles John Huffam Dickens, 1812-1870

狄梅特 Demeter

▌八畫

法蘭西‧培根 Francis Bacon, 1909-1992

法雅 Manuel de Falla, 1876-1946

波納爾 Pierre Bonnard, 1867-1947

波特羅 Fernando Botero, 1932-

波特萊爾 Charles Baudelaire, 1821-1867

波蒂切利 Sandro Botticelli, 1445 ?-1510

波塞頓 Poseidon

波隆那 Giovanni Bologna, 1529-1608

亞里斯多德 Aristotle, 384-322 B.C.

亞當斯 John Adams, 1947-

亞歷山大 William Alexander, 1767-1816

拉威爾 Maurice Joseph Ravel, 1875-1937

拉斐爾 Raphael, 1483-1520

拉赫曼尼諾夫 Sergei Vasil'evich Rakhmaninov, 1873-1943

林布蘭特 van Ryn Rembrandt, 1606-1669

林姆斯基‧高沙可夫 Nikolai Andreevich Rimskii-Korsakov, 1844-1908

孟克 Edvard Munch, 1863-1944

孟德爾頌 Jakob Ludwig Felix Mendelssohn-Bartholdy, 1809-1847

阿巴德 Niccolo dell Abbate, 1510-1571

阿波羅 Apollo

阿帖米希雅 Artemisia, 1597-1653 ?

阿特米斯 Artemis

帕洛克 Jackson Pollock, 1912-1956

帕格尼尼 Niccolo Paganini, 1782-1840

委拉斯蓋茲 Diego Rodriguez de Silva Velazquez, 1599-1660

所羅門王 King Solomon, 970-928 B.C.

雨果 Victor Hugo, 1802-1885

依薩貝拉 Isabella the Castile, 1451-1504

依麗莎白泰勒 Elizabeth Taylor, 1932-

芙麗達‧卡蘿 Frida Kahlo, 1907-1954

佛洛依德 Sigmund Freud, 1856-1939

佛斯特 Edward Morgan Forster, 1879-1970

邱吉爾 Winston Churchill, 1874-1965

芭芭拉‧柯魯格 Barbara Kruger, 1945-

宙斯 Zeus

▌九畫

施托姆 Theodor Storm, 1817-1888

契魯比尼 Luigi Cherubini, 1760-1842

胡達 Wolfgang Hutter, 1928-

柯洛 Jean Baptiste Camille Corot, 1796-1875

柯南道爾 Conan Doyle, 1859-1930

查理士一世 Charles I, 1600-1649

查德金 Ossip Zadkine, 1890-1967

哈林 Keith Haring, 1958-1990

珍妮 Jeanne Hebuterne, ?-1920

珍妮佛瓊斯 Jennifer Jones, 1919-

卻爾登希斯頓 Charlton Heston, 1923-

拜倫 Lord Byron, 1788-1824

紀德 Andre Gide, 1869-1951

威爾第 Giuseppe Fortunion Francesco Verdi, 1813-1901

保爾‧德爾沃 Paul Delvaux, 1897-1994

郎士寧 Guiseppe Castiglione, 1688-1766

▌十畫

海明威 Ernest Hemingway, 1898-1961

海頓 Franz Joseph Haydn, 1732-1809

高更 Paul Gauguin, 1848-1903

高定 William Golding, 1911-1993

庫爾貝 Dustave Courbet, 1819-1877

席勒 Egon Schiele, 1890-1918

唐吉訶德 Don Quixote
唐璜 Don Juan of Austria, 1545-1578
泰納 Joseph Mallord William Turner, 1775-1851
班生 Bjornstjerne Martinius Bjornson, 1832-1910
索羅亞 Joaquin Sorolla, 1863-1923
馬布以茲 Jan Gossaert Mabuse, ?-1533
馬克吐溫 Mark Twain, 1835-1910
馬克思‧恩斯特 Max Ernst, 1891-1976
馬奈 Edouard Manet, 1832-1883
馬奎茲 Gabriel Garcia Marquez, 1928-
馬格利特 Rene Magritte, 1898-1967
馬勒 Gustav Mahler, 1860-1911
馬雅可夫斯基 Mayakefusiji, 1893-1930
馬諦斯 Henri Matisse, 1869-1954
馬薩其奧 Masaccio, 1401-1428 ?
哥倫布 Christopher Columbus, 1451-1506
哥雅 Francisco de G. y Lucientes Goya, 1746-1828
格林勒華特 Grunewald, 1470 ?-1528
柴可夫斯基 Pyotr Il'ich Tschaikovskii, 1840-1893
夏卡爾 Marc Chagall, 1887-1985
夏布里耶 Alexis Emmanuel Chabrier, 1841-1894
夏洛蒂 Charlotte Pecoul
桑‧法爾 Niki de St-Phalle, 1930-2002
特洛伊的海倫 Helen of Troy
烏卻羅 Paolo Uccello, 1396/7-1475
烏瑟可 Hans-Joachim Uthke, 1941-
納博可夫 V. Nabokov, 1899-1977
浦契尼 Giacomo Puccini, 1858-1924
茱蒂‧芝加哥 Judy Chicago, 1940-
荀白克 Arnold Schoenberg, 1874-1951
恩斯特 Ernst, 1891-1976

十一畫
寇爾 Thomas Cole, 1801-1848
康克林 Paul Conklin, 1929-2003
康丁斯基 Vassily Kandinsky, 1866-1944
理查‧史特勞斯 Richard Georg Strauss, 1864-1949
基耀廷醫生 Dr. Guillotin, 18-19世紀
梵谷 Vincent Van Gogh, 1853-1890
梅克夫人 Nadezhda von Meck
梅里美 Prosper Merimee, 1803-1870
梅特林克 Maurice Maeterlinck, 1862-1949
梅爾維 Herman Melville, 1819-1891
莎士比亞 Shakespeare, 1564-1616
莎岡 Francoise Sagan, 1935-1957
莎樂美 Salome

莫內 Claude Monet, 1840-1926
莫札特 Wolfgang Amadeus Mozart, 1756-1791
莫里哀 Daphne du Maurier, 1907-1989
莫泊桑 Guy de Maupasssant, 1850–1893
莫迪利亞尼 Amedeo Modigliani, 1884-1920
莫理樂 Bartolome Esteban Murillo, 1617-1682
荷馬 Homer
荷馬 Winslo Homar, 1836-1910
畢卡索 Pablo Picasso, 1881-1973
畢費 Bernard Buffet, 1928-
畢翠絲 Beatrice
曼更 Henri Charles Manguin, 1874-1943
曼斯菲爾德 Katherine Mansfield, 1888-1923
雪萊 Percy Bysshe Shelley, 1792-1822
莒哈絲 Marguerite Duras, 1914-1996

十二畫
富曼 Helene Fourment
渥大維 Octavian（Augustus）, 63 B.C.-14 A.D.
渥特豪斯 John William Waterhouse, 1849-1917
湯因比 Arnold Joseph Toynbee, 1889-1975
湯瑪斯‧菲利普 Thomas Phillips, 1770-1845
普希金 Aleksandr Sergeyevich Pushkin, 1799-1837
普桑 Nicolas Poussin, 1594-1665
勞倫斯 D. H. Lawrence, 1885-1930
提香 Titian, 1487 ?-1576
菲利普四世 Philip IV, 1621-1665
華格納 Wilhelm Richard Wagner, 1813-1883
華盛頓‧歐文 Washington Irving, 1783-1859
華鐸 Jean Antoine Watteau, 1684-1721
凱撒 Julius Caesar, 100 ?-44 B.C.
凱撒‧庫宜 Cesar Cui, 1835-1918
舒伯特 Franz Peter Schubert, 1797-1828
舒曼 Robert Alexander Schumann, 1810-1856
喬治‧桑 George Sand, 1804-1876
喬治‧歐威爾 George Orwell, 1903-1950
喬達諾 Luca Giordano, 1632-1705
傑夫‧孔斯 Jeff Koons, 1955-
傑利柯 Theodore Gericault, 1791-1824
傑洛梅 Jean-Leon Gerome, 1824-1904
腓德烈大帝 Friedrick the Great, 1712-1786
腓德烈‧威廉二世 Friedrick William II, 1744-1797
屠格涅夫 Ivan Sergeyevich Turgenev, 1818-1883

十三畫
塞尚 Paul Cezanne, 1839-1906
塞萬提斯 Miguel de Cervantes Saavedra, 1547-1616

塞魯西葉 Paul Serusier, 1863-1927
福克納 William Faulkner, 1897-1962
福拉哥納爾 Jean Honore Fragonard, 1732-1806
福樓拜爾 Gustave Flaubert, 1821-1880
雷洛伊 Louis Leroy
雷馬克 Erich Maria Remarque, 1897-1970
雷諾瓦 Pierre Auguste Renoir, 1844-1919
達文西 Leonardo da Vinci, 1452-1519
達利 Salvador Dali, 1904-1989
達科托納 Pietro Berrettini da Cortona, 1596-1669
達爾文 Charles Robert Darwin, 1809-1882
聖賞 Charles Camille Saint-Saens, 1835-1921
葛令卡 Mikhail Ivanovich Glinka, 1804-1857
愛倫・坡 Edgar Alan Poe, 1809-1849
愛德華・漢斯力克 Eduard Hanslick, 1825-1904
愛彌爾・布朗特 Emily Jane Bronte, 1818-1848
奧芬巴赫 Jacques Offenbach, 1819-1880
奧斯托洛夫斯基 Aleksandr Nikolayevich Ostrovsky,
1823-1886
奧斯托洛夫斯基 Ostrovsky, 1904-1936
奧嘉 Olga Koklova, 1891-1955
瑞格 Max Reger, 1873-1916
雅典娜 Athena

▋十四畫

瑪格麗特・米契爾 Margaret Mitchell, 1900-1949
瑪麗 Marie Antoinette, 1755-1793
瑪麗・卡莎特 Mary Cassatt, 1844-1926
瑪麗亞・泰蕾莎 Marie Theresa, 1717-1780
瑪麗蓮夢露 Marilyn Monroe, 1926-1962
赫克力斯 Hercules
赫地斯 Hades
赫塞 Hermann Hesse, 1877-1962
蒙哲隆 Henri Millon de Montherlant, 1896-1972
蒙德利安 Piet Mondrian, 1872-1944
蓋希文 George Gershwin, 1898-1937
維多利亞女王 Queen Victoria, 1819-1901
維梅爾 Jan Vermeer, 1632-1675
維納斯 Venus
歌德 Wolfgang Von Goethe, 1749-1832

▋十五畫

摩洛 Gustave Moreau, 1826-1898
歐洛斯科 Jose Clemente Orozco, 1883-1949
歐威爾 George Orwell, 1903-1950
歐菲利 Chris Ofilis, 1968-
鄧肯 Isadora Duncan, 1878-1927

魯本斯 Peter Paul Rubens, 1577-1640
魯德 Francois Rude, 1784-1855
衛塞爾曼 Tom Wesselmann, 1931-
德布西 Claude Achille Debussy, 1862-1918
德拉克洛瓦 Eugene Delacroix, 1798-1863
德・庫寧 Willem de Kooning, 1904-1997
黎洛伊・尼曼 LeRoy Neiman, 1927-
潘朵拉 Pandora

▋十六畫

霍伯 Edward Hopper, 1882-1967
霍佛爾 Eric Hoffer, 1902-
盧梭 Henri Rousseau, 1844-1910
盧騷 Jean-Jacques Rousseau, 1712-1778
穆梭斯基 Modest Petrovich Musorgskii, 1839-1881
鮑羅定 Aleksandr Porfir'evich Borodin, 1833-1887
錢尼 George Chinnery, 1774-1852

▋十七畫

韓德爾 Georg Friedrich Hadndel, 1685-1759
濟慈 John Keats, 1795-1821
繆塞 Alfred de Musset, 1810-1857
魏爾哈倫 Emile Verhaeren, 1855-1916
賽珍珠 Pearl S. Buck, 1892-1973

▋十八畫

聶魯達 Pablo Neruda, 1904-1973
薩利耶里 Antonio Salieri, 1750-1825
薩林傑 Jerome David Salinger, 1919-
蕭伯納 George Bernard Shaw, 1856-1950
蕭邦 Frederic Francois Chopin, 1810-1849
蕭洛霍夫 Mikhail Aleksandrovich Sholokhov, 1905-1984

▋十九畫

羅丹 Auguste Rodin, 1840-1917
羅西尼 Gioacchino Antonio Rossini, 1792-1868
羅金斯 John Ruskin, 1819-1900
羅特列克 Henri Marie Toulouse-Lautrec, 1864-1901
羅莎雷斯 Eduardo Rosales Martinez, 1836-1873
羅梭 Rosso Fiorentino, 1494-1540
羅曼羅蘭 Romain Rolland, 1866-1944
羅森柏格 Robert Rauschenberg, 1925-

▋二十畫

竇加 Edgar Degas, 1834-1917
蘇菲・馬蒂絲 Sophie Matisse

▋二十三畫

蘿絲 Rose Beuret, 1845-1917

國家圖書館出版品預行編目資料

藝術如此多嬌：藝林外史 / 劉吉訶德 著 --
初版. -- 臺北市：藝術家 , 2004〔民93〕
面；15×21公分 . --

ISBN　　986-7487-11-7（平裝）

1. 藝術——文集

907　　　　　　　　　　　　　　93006973

藝術如此多嬌
藝林外史　劉吉訶德・著

發 行 人　何政廣
主　　編　王庭玫
編　　輯　黃郁惠・王雅玲
美　　編　曾小芬
出 版 者　藝術家出版社
　　　　　台北市重慶南路一段147號6樓
　　　　　TEL：（02）2371-9692～3
　　　　　FAX：（02）2331-7096
　　　　　郵政劃撥：01044798 藝術家雜誌社帳戶

總 經 銷　時報文化出版企業股份有限公司
　　　　　桃園縣龜山鄉萬壽路二段351號
　　　　　TEL：（02）2306-6842
　　　　　FAX：（02）2302-6800
　　　　　郵政劃撥：00176200 帳戶

分　　社　台南市西門路一段223巷10弄26號
　　　　　TEL：（06）261-7268
　　　　　FAX：（06）263-7698
　　　　　台中縣潭子鄉大豐路三段186巷6弄35號
　　　　　TEL：（04）2534-0234
　　　　　FAX：（04）2533-1186

製版印刷　欣佑製版有限公司
初　　版　2004年05月
定　　價　新臺幣320元

ISBN　　986-7487-11-7　（平裝）
法律顧問　蕭雄淋

版權所有・不准翻印

行政院新聞局出版事業登記證局版台業字第1749號